U0024982

歷史的
輝煌與滄桑
北京帝都攝影文集

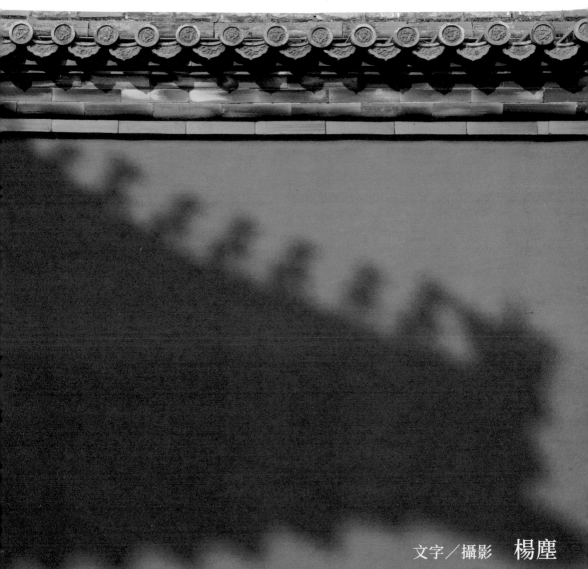

文字／攝影　楊塵

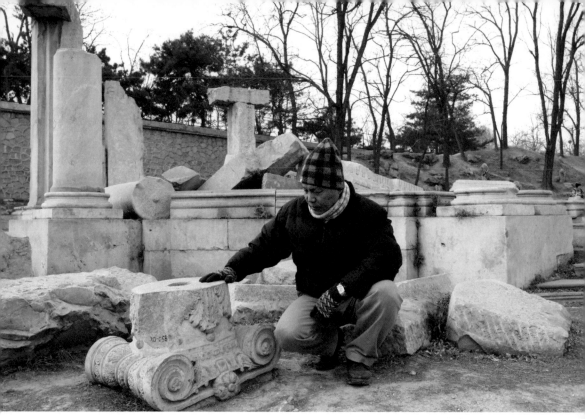

作者簡介

楊塵（本名楊文智，英文名Jack）

　　台灣科技大學電子工程系畢業，曾從事於台灣的半導體和液晶顯示器科技產業，先後任職聯華電子、茂矽電子、聯友光電、友達光電和群創光電等科技公司。

　　緣於青年時期對文學、歷史和攝影的熱情，離開科技職場之後曾自行創業，經營過月光流域葡萄酒坊和港式飲茶餐廳，現為自由作家，主要從事攝影、詩集、旅遊札記、生活美學、創意料理和美食評論等專題創作。

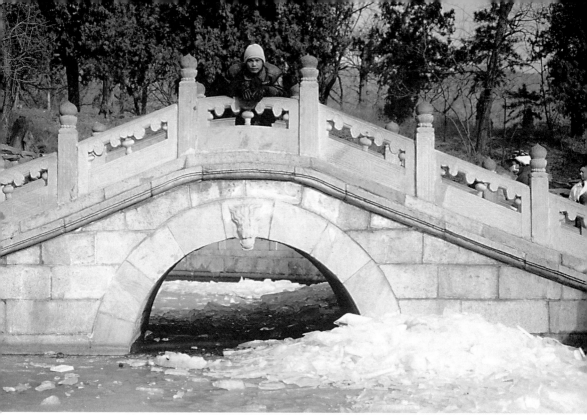

緣起

　　海峽兩岸於1949年後，由於歷史原因互相對峙幾十年，而後兩岸開放探親和旅遊，1992年我第一次踏上大陸旅訪的第一個城市便是北京。做為中國歷朝帝都所在，北京從我讀過的歷史課本中的片段資料走入現實，而氣勢恢宏的故宮紫禁城更是觸動一顆年輕熱血的心，那時數位相機剛剛問世，而我沒有，也就帶著一部機械式相機匆匆一遊，記錄當時我看到的北京。等到2009年第二次再訪北京已是18年後，剛好我從職場退休比較有充裕的時間重新去認識這個古老又現代的城市。北京在現代化的進程中已建設成一個國際一流的大都會，但它悠久豐富的歷史人文同時又是那樣的厚重，以至於那種帝都特有的風情和魅力深深吸引著我不斷地探索，這回我用數位相機去記錄名勝古蹟、歷史文化遺產、城市風貌和生活美食，並寫下每張照片背後的故事。

目錄

　　北京古名薊，自古以來就是軍事重地，兵家必爭。它最早是西周時周武王滅殷商後分給黃帝後裔的封地薊，也曾經是春秋戰國時代燕國的薊城、隋唐時的幽州、契丹人建立遼國後的南京（又稱燕京）以及女真人建立金國後的中都。它同時也是蒙古人建立的元朝大都城，明朝朱元璋的大將徐達攻占元大都後改名為北平府，燕王朱棣奪取帝位後建紫禁城並於1421年遷都正式定名北京，自明成祖開始到清末代皇帝溥儀的五百年間，紫禁城一直是皇宮所在，而北京一直是明清兩代的帝都，現在則是中華人民共和國的首都。做為一座三千多年歷史的城市又是中國歷史上的五朝帝都，北京在華夏文明的分量可謂舉足輕重，而其近代歷史的政治地位更是無其他城市能及。

　　做為一座旅遊城市，北京可以造訪和體驗的地點和項目多到不勝枚舉，以紫禁城為核心的皇家宮廷和園林是遊客必訪之處，在元大都的基礎上擴建至今的紫禁城已有八百年的歷史，這座設計精美而建築宏偉的龐大宮殿群，在初建完成時即被西方著名的旅行家馬可波羅讚歎道：「它的建築藝術巧奪天工已到了登峰造極之境界，實非言語可以形容。」過去在帝王封建年代它曾經是世界上同時期規模最大人口最多的城市，即使歷經不同年代戰爭的洗禮以及人為的刻意破壞，現在的紫禁城依然是世界上保存最好最大的宮殿建築群，是中華文明的瑰寶，也是人類不可多得的世界文化遺產。皇家園林在帝王封建時代老百姓是不得其門而入，如今卻成為一般民眾休閒散步的最佳場所，春天可以到北海公園賞花觀柳，夏日可以去承德避暑山莊納涼踏青，秋天可以到

香山登高賞紅葉，冬日可以到頤和園溜冰賞雪。在北京每天
有太多的活動可以參與，早上可以在天安門廣場看升旗，上
午到前門大柵欄吃小吃，中午到王府井逛大街，下午到老舍
茶館或湖廣會館喝茶聽戲，晚上到風情獨特的什剎海喝酒吃
烤肉。

　　不到長城非好漢，中國的萬里長城被譽為人類七大奇蹟
之一，這個在金戈鐵馬，烽火戰亂的年代用無數鮮血和勞力建
築起來的軍事防線，當年剽悍的匈奴早已被文化融合，如今這
一條巨龍盤繞於北方崇山峻嶺之中，演化成中華民族的精神標
誌。做為一座歷史古都，北京承襲了豐富又厚重的文化底蘊，
在這裡有數不清的歷史人事物，相繼在這個大舞台上演繹過他
們精彩動人的故事。

　　在北京造訪的地點裡有三個歷史事件是令人沉痛的。
第一個是圓明園，這個由康熙賜給雍正，後再由乾隆擴建完
成的園子，歷經三代經營號稱「萬園之園」的中國園林建築
技術之最，於1860年先後毀于英法聯軍和八國聯軍入侵，園
中建築和寶物被搶掠毀燒，如今所剩斷垣殘壁，令人不忍目
睹，這也成了中國人心中永遠的痛。

　　其二是故宮後面的景山（以前稱煤山），園內的歪脖
子槐樹旁立有石碑，記載著1644年明末崇禎皇帝於李自成破
城之際，親手持劍斬殺妻女後自縊於此，帝王之家何等權貴
尊榮，但面對國破家亡亦和販夫走卒及平民百姓一樣無力回
天，臨讀碑文令人心中無限悽戚感慨。

　　最後是位於廣渠門附近的袁崇煥墓，這位投筆從戎立志報
國，由文職轉任武官的一代名將，因崇禎皇帝誤信清軍的反間
計，被以通敵叛國罪名而處以極刑凌遲致死，袁的部下佘姓義
士將其所剩頭顱偷偷葬于自己家中，即是現在的袁大將軍墓。
這個地方平時訪客不多，但對於熱愛歷史的人來說，這個堪稱
中國歷史上最慘烈悲壯的歷史事件，在造訪後令人緬懷先烈之
餘震撼而感嘆。

喜歡考古和探討風水的，帝王陵是絕對不能錯過的，明十三陵、清東陵和清西陵，都是依古代五行學說擇地而建，陵墓占地極大，龐大的石材雕刻和木造宮殿，建造背後動用的人力和物資非常驚人，這也反映出中國帝王對今生權位的戀棧和對來生富貴的奢望。

北京除了名勝古蹟和歷史人文之外，也是饕客的天堂，官府菜和各種美食及小吃種類繁多，漢滿蒙回藏各族的美食在此交融並列，厲家官府菜、全聚德烤鴨、東來順涮羊肉、羊蠍子、老北京炸醬麵、爆肚馮、烤肉季烤肉、順一府餃子、酸菜白肉火鍋、驢打滾、豌豆黃、芸豆卷、艾窩窩、沙琪瑪、糖葫蘆等等，真是吃香喝辣欲罷不能，食鮮嚐甜應有盡有。

北京同時也是近代政治家、文學家和藝術家的聚落，這裡有許多名人故居、美術館和博物館，是喜愛文學和藝術的訪客心靈的寶藏。在這個既古老又現代化的都城，北京創造過它的輝煌璀璨，也經歷過它的衰敗落寞，它曾經傲視寰宇，也曾經卑躬屈膝，多少朝代更迭在這裡發生，多少國家興亡往事在這裡刻勒，可以說北京是一個夾雜著歷史上各種喜怒哀樂於一身的一個大都會。因緣際會之下，我有幸造訪這座夢寐以求的城市，流連忘返於皇城宮宇之中，尋覓徘徊在胡同院落深處，聽生旦淨末丑於會館劇院，品各族美食於市井酒肆，用相機記錄城垣重檐和黃瓦紅牆，在大雪紛飛的寒冬輕撫著殿前的銅獅和龍柱，歷史曾經在此走過它的輝煌盛世和滄桑歲月，當日落紫禁城，憑欄遠眺殘陽似血，鐵蹄錚錚嘶聲已遠，宮城牆柳婆娑如昨，而驀然回首已是千年。

2020.9.18 楊塵於新竹

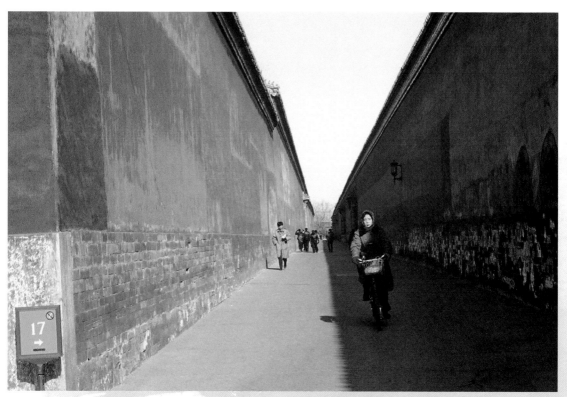

1992 北京 紫禁城

1 ▸初訪北京 印象1992

1992年當我第一次走進北京紫禁城，那高大的紅色宮牆散發著皇家富麗的氣派，讓人突然感覺時光倒流，彷彿穿梭在一條歷史的長廊裡。

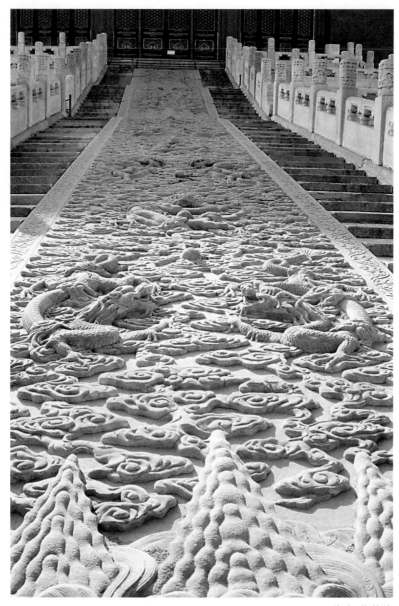

1992 北京 紫禁城

北京紫禁城太和殿正門前有一塊非常巨大的丹陛，古時宮殿前的台階多飾紅色故名「丹陛」，這塊丹陛由整塊漢白玉雕刻而成，雕有蟠龍、海浪和流雲圖案，這是皇權的象徵，一般只有皇帝和皇帝恩准的人才能從丹陛兩側行走。這塊丹陛史料記載於清康熙年間重建，從北京西南郊房山運出，沿路掘井並於冬天潑水成冰，總共動用民工和士兵兩萬多人和一千多頭騾子，運了近一個月才運到京城。

紅牆黃瓦，金碧輝煌的北京紫禁城是明清兩代的皇家宮殿，建有大小宮殿七十餘座和房屋九千多間，是世界上現存規模最大，保存最完整的木質結構古建築。

1992 北京 紫禁城

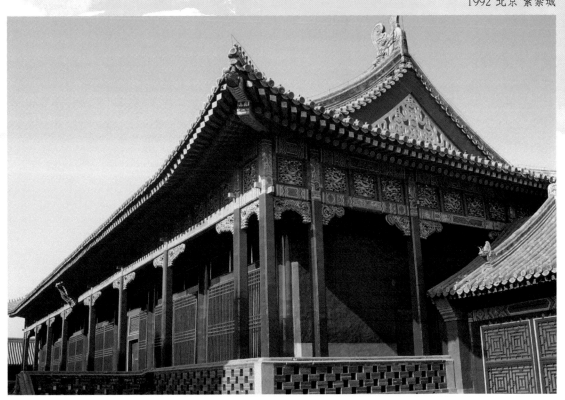

11

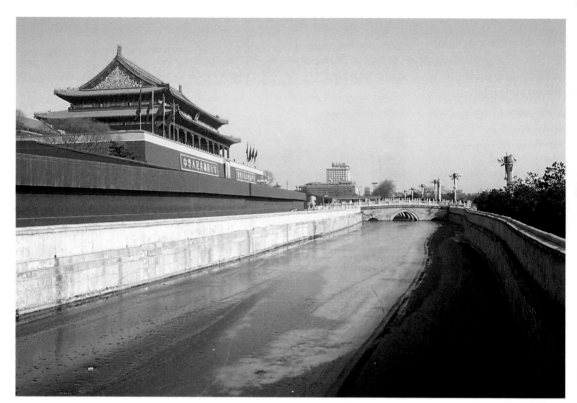

1992 北京 天安門

紫禁城的護城河環繞城垣四週，是為防護城內的安全而建造，開挖於明永樂年間，俗稱筒子河。護城河寬五十二米，水深五米，冬天河面結冰刺客容易偷渡，是古時防衛的重點季節。護城河的河水來自北京西郊宛平縣的玉泉山，在元代護城河又稱金水河或玉帶河。

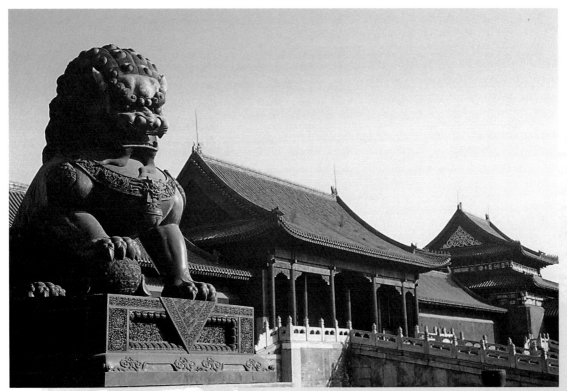

1992 北京 紫禁城

紫禁城太和殿門前有一對巨大的銅獅，其中一隻腳下抓著一顆彩球，這是公獅。獅子是百獸之王，代表皇家的威猛，而抓在腳下的那顆彩球象徵帝王至高的權利，整個形象就是昭告天子手上握有無可挑戰的權威。

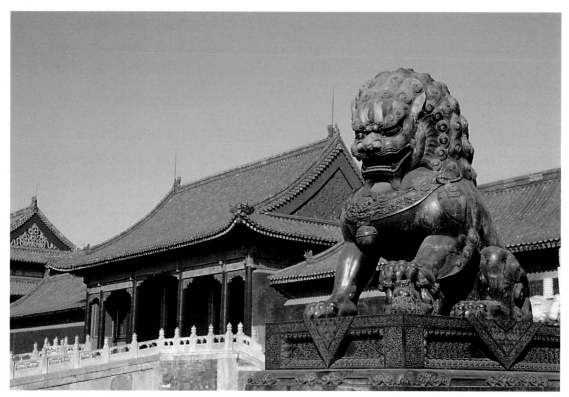

紫 禁城太和殿門前放著一對巨大的銅獅，一公一母，公獅腳抓一顆彩球，母獅腳戲一隻幼獅。獅子勇猛，懾服百獸，是帝王皇權的象徵，而母獅腳撬幼獅，代表皇家子嗣綿延不絕，帝王江山得以永固。

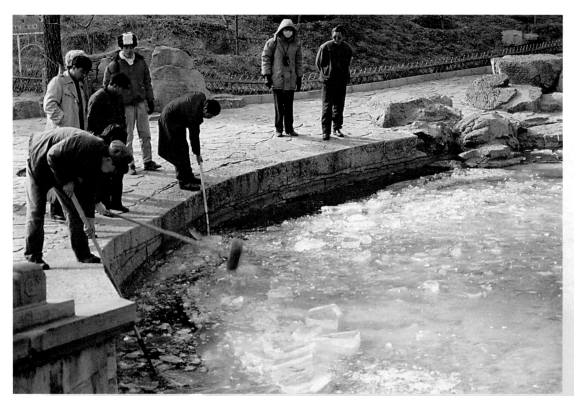

1992 北京 香山

北京香山自古即是皇家的度假勝地，寒冬二月湖面結了厚厚一層冰，工人們正在敲碎石板路面邊緣的冰塊，以免膨脹的冰塊損壞路基。

15

景山位於紫禁城的正北方，和故宮的神武門隔街相望，是明清兩代的皇家御苑。景山也稱萬歲山是古時紫禁城全城的制高點，登臨可以俯瞰整個北京城，冬日在山頂觀看落日，紫禁城更顯得金碧輝煌。

1992 北京 景山

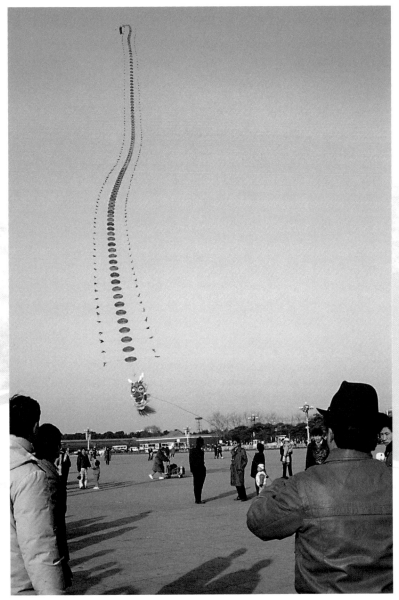

1992 北京 天安門廣場

北京天安門廣場原是明清兩代舉辦重要慶典和向全國頒布重要命令的場所，它面積廣大可容納一百萬人的集會，是世界上最大的城市廣場。冬日的天安門廣場，民眾正在放一只巨大風箏，風箏放起來後宛如飛龍在天，天安門廣場的升旗典禮，如今是北京旅遊的一個熱門看點。

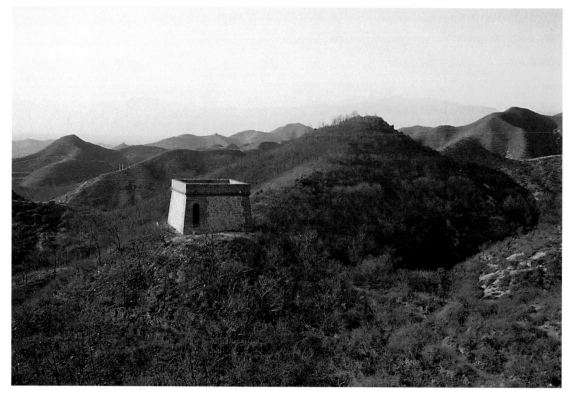

長城始建于秦始皇時期，北京八達嶺長城是明代長城保存最好的一段，冬日站在八達嶺長城上俯瞰長城外的前哨站，昔日烽火已遠而遠處一片蒼茫。

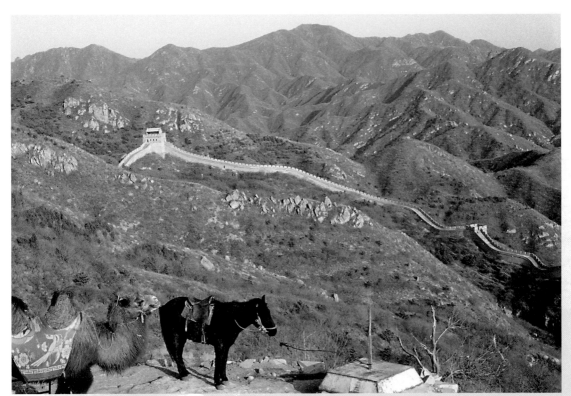

從八達嶺長城居庸關遠眺城外，山巒起伏，群峰連綿，這裡易守難攻，除了山谷的道路可以連接關隘，其他無路可走，站在這裡真正體會在古代，什麼是「一夫當關，萬夫莫敵」。

圓明園是清朝皇家最宏偉的花園，同時也是當時世界最大最華麗的花園，但是1860年毀于英法聯軍的圓明園無疑也是中國人心中永遠的傷痕，冬天的圓明園，日落黃昏帶著一種蒼涼的暮色。

1992 北京 圓明園

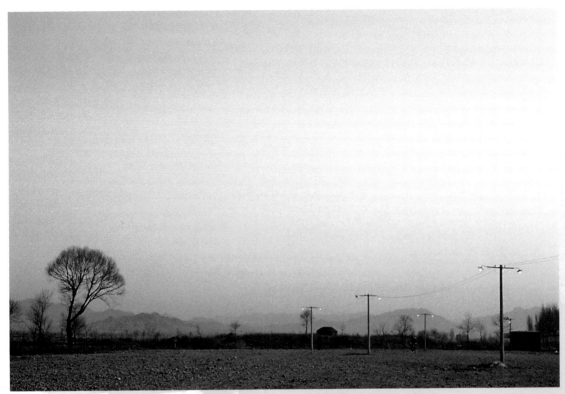

1992 北京 郊區

1992年我第一次到北京旅遊，途經北京郊區時，一條鋪著碎石子的道路旁豎立著成行的電線桿，電線桿上的燈泡在入暮時分微弱地亮起，時空境遷，如今北京已是天翻地覆的變化了，這張照片只能當成歷史發展的見證了。

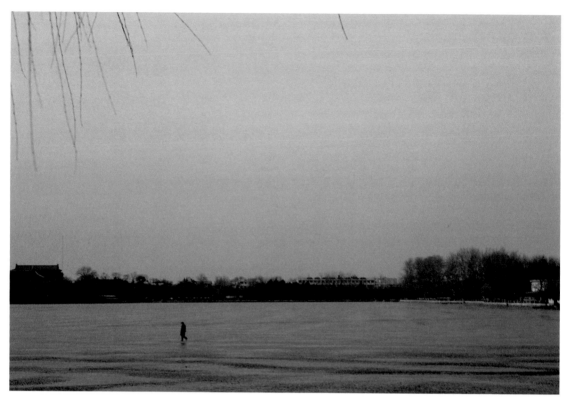

1992 北京 頤和園

昆明湖是清乾隆皇帝採用漢武帝在長安城開鑿昆明池操練水師的典故而命名的。冬日的頤和園昆明湖結冰了，日暮之際，柳枝蕭條，一個路人孤寂地行走在結冰的湖面。

2 ▸ 重訪故宮博物院 2009

1406年北京紫禁城由明朝皇帝朱棣始建，1420年建成後到1924年末代皇帝愛新覺羅‧溥儀離開紫禁城，這裡曾經是明清兩代二十四個皇帝的皇宮，歷經五百年的歲月後，於1925年紫禁城才改名為故宮博物院。

2009 北京 紫禁城

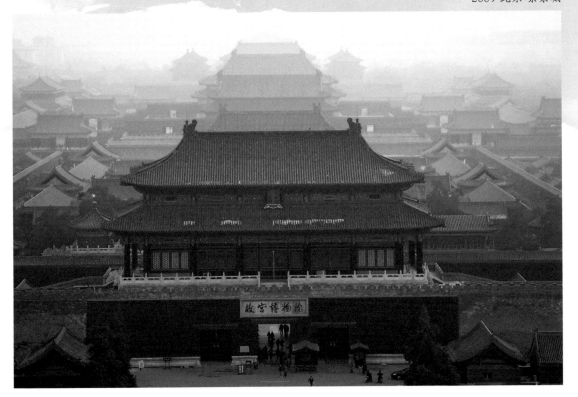

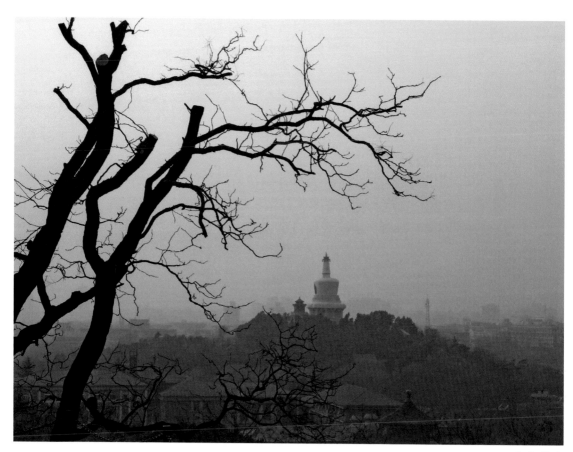

3▶登上景山哀崇禎

景山在故宮博物院的北門之外，這是一座人造山，自古是由歷代在紫禁城附近挖湖和挖河所多出的泥土堆積建造而成，登上山頂除了可以俯瞰紫禁城，也可以眺望北海公園的白塔，落日景緻尤其美麗。

2009 北京 景山

景山落日也是紫禁城一大美景，黃昏的霞光映在參天古木上，把枝幹的輪廓描繪得相當細膩，站在這裡極目四方，山腳下北京城的喧囂早已被拋到九霄雲外。

因為流連於景山落日的美景，不知不覺月亮都已升上了天空，望著古代的牌樓雕龍畫鳳依然，而京華煙雲已遠，想起唐朝詩人李白《把酒問月》的詩句「今人不見古時月，今月曾經照古人。古人今人若流水，共看明月皆如此。」

2009 北京 景山

2009 北京 景山

北京景山植有各種花草樹木，其中最特色的就是白皮松，其樹皮遠看成白色，但細看有灰褐白黃紅各色，花紋非常美麗，白皮松高大挺拔，針葉翠綠，映著景山霞光更是色彩斑斕。

入夜的北京景山，月色沁涼如水，看盡京城繁華的夜景，沿著山中昏黃的燈火一路下山，山徑寂寂，松影靜默，這個紫禁城的後山依然散發著昔日皇家御苑的氣息。

2009 北京 景山

下景山途中已是夜晚了，月亮升上
了樹梢，此時想拍一下秋末月
色，沒帶腳架，只能放低快門速度，
晃動下的取景把月亮變形了，而樹木
的枝條意外拍成像墨畫的感覺。

2009 北京 景山

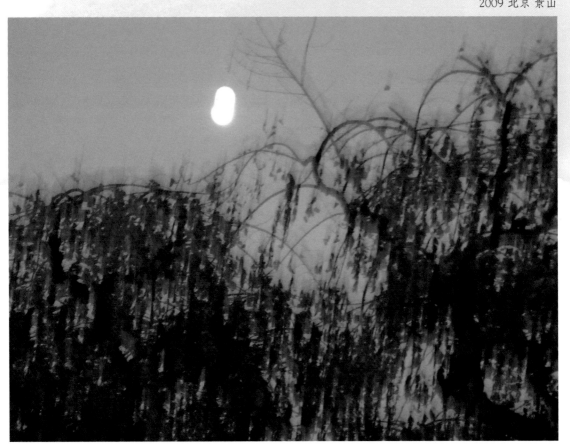

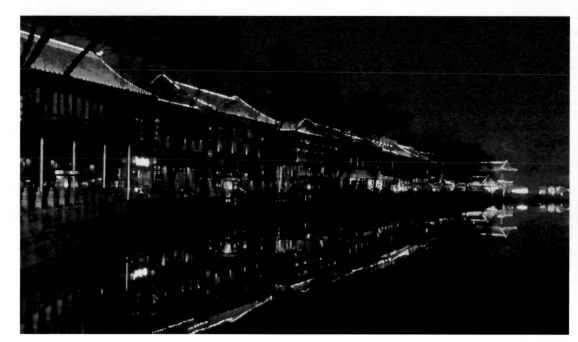

2009 北京 景山

晚上從景山下來，護城河邊上的建築燈火離迷，倒映在寬闊的河面，拍照時沒有腳架只能儘量放大光圈，解析度的雜訊把夜色的暗處呈現得有如潑墨。

2010 北京 恭王府

4▶ 在恭王府遙想和珅

北京恭王府位於西城區什剎海附近，始建於清乾隆年間，原是大學士和珅的私邸，嘉慶皇帝時貪官和珅被賜死，官宅改賜給嘉慶之弟慶郡王永璘，後來恭親王奕訢於辛酉政變把慈禧太后推上「垂簾聽政」有功，慈禧又把此宅賞給奕訢後改名恭王府。

5▸風雪中的紫禁城 2010

2010年冬，北京迎來六十年來最大的風雪，嚴重時日停班停課，我卻像一隻興奮的小鳥到處飛躍，拍攝風雪中的京城景色。

2010 北京 紫禁城

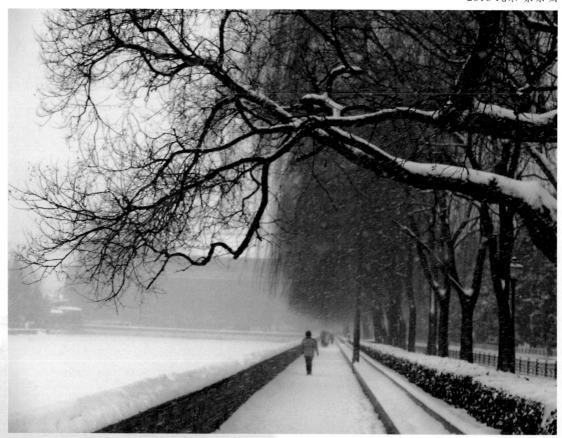

風雪漫天把紫禁城太和殿的銅獅覆上一層冰雪，獅子表情威猛不懼風寒，好像在宣示任何時候皇家無可挑戰的權威。

2010 北京 紫禁城

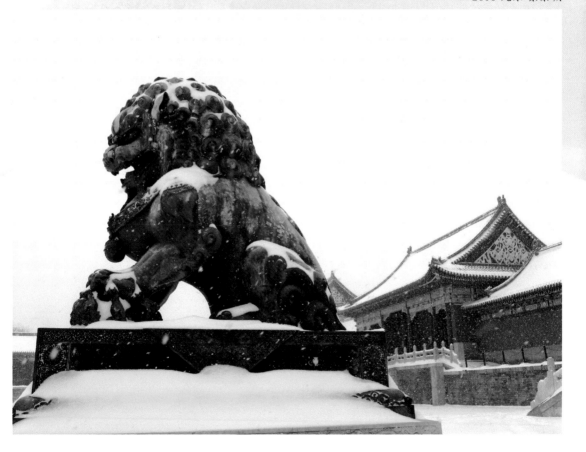

33

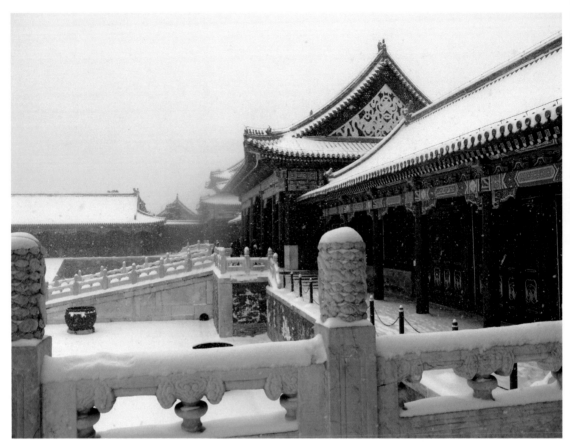

大雪紛飛之中紫禁城依然金碧輝煌，昔日皇宮之中，嚴寒冬日只能靠炭火取暖，而六宮嬪妃的炭火多寡是依級別高低加以配給，失寵被降級或被打入冷宮的嬪妃或皇后，歷經漫漫寒冬隨時都有凍死的可能，真是一入宮門深似海啊！

2010 北京 紫禁城

今日故宮所在地北京，在明朝永樂皇帝朱棣建紫禁城之前還叫「北平」，朱棣打敗朱允炆奪位後開始在此籌建紫禁城，等紫禁城建好之後，朱棣從南京遷都到北平遂改新都為北京，從此北京成為明清兩朝皇權五百年的行政中心。

北京紫禁城在建制上以紅黃兩色為主，因此一入紫禁城放眼望去一片紅牆黃瓦，代表皇權無可僭越的地位，但有一些皇子起居或讀書的宮殿在級別上稍低，因此是紅牆綠瓦。

2010 北京 紫禁城

紫禁城內宮殿紅色的大門上都有許多圓形的卯丁稱為門釘，門釘除了裝飾之外也有固定門板拼接的功能。九是數的極致，古時皇家的門釘規格是九經九緯共八十一個，代表帝王之尊，其他王公貴族和官員的府邸門釘依級別遞減，而一般平民百姓家裡的大門是不能有門釘的。

2010 北京 紫禁城

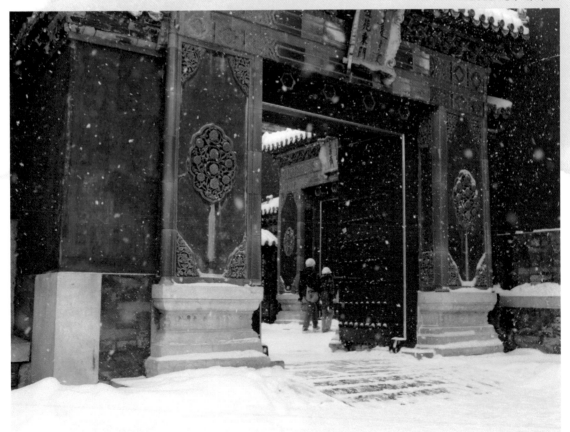

41

由於整個地球環境變遷,北京的冬天雖然寒冷,但是有時也很少下雪,能夠去參觀紫禁城時碰上大雪,讓我覺得是一個難得的機緣,皚皚白雪覆蓋著紫禁城,讓整片紅牆黃瓦沉重的皇家權威和歷史往事變得輕盈而柔軟。

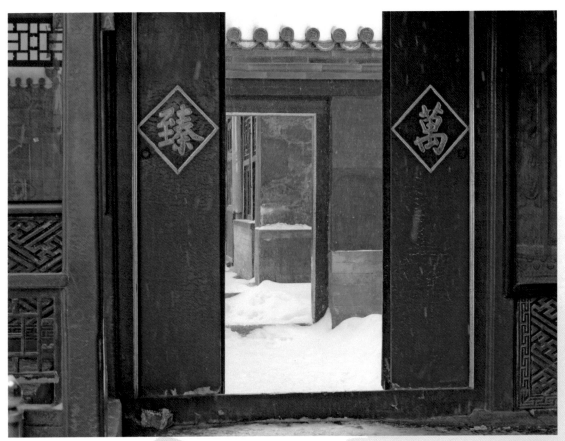

2010 北京 紫禁城

到過紫禁城後才真正體會什麼叫深宮重門，走入宮殿深處，門是一重又一重。紫禁城分內外廷，內廷有三宮是皇帝和皇后居住的正宮，分別是乾清宮、交泰殿和坤寧宮。而三宮東西兩側各有六宮，稱東六宮和西六宮

紫禁城的東西十二宮是皇帝的嬪妃居所，東六宮有景仁宮、承乾宮、鍾粹宮、景陽宮、永和宮和延禧宮，而西六宮有永壽宮、翊坤宮、儲秀宮、咸福宮、長春宮和啟祥宮（太極殿）。這十二宮居住過歷史上許多有名的嬪妃，她們在宮苑深處舞袖博弈，同時也牽動著歷代皇帝和帝國的命運。

2010 北京 紫禁城

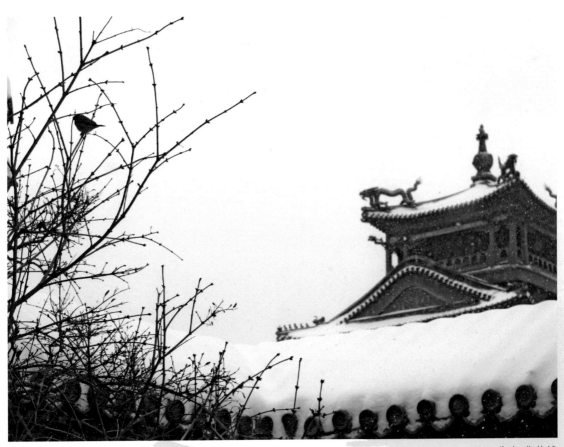

2010 北京 紫禁城

紫禁城的寒冬除了遊客還有幾隻小鳥在屋脊的枯枝上棲著，也許牠的家族也已經在這個皇家御苑繁衍了不知幾代了。

紫禁城的琉璃瓦壁飾，黃花綠葉沾
滿了天空飄下的白雪。

2010 北京 紫禁城

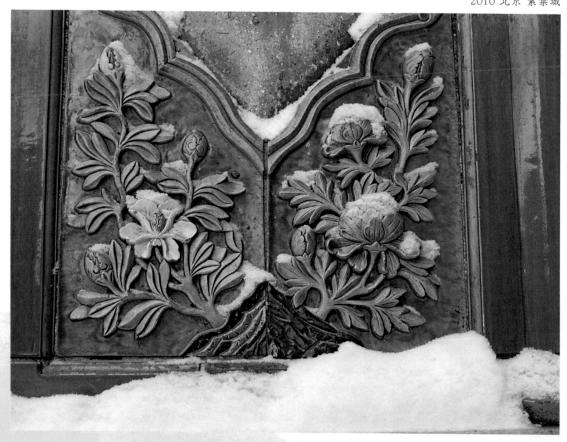

46

2010 北京 紫禁城

當初紫禁城的設計考慮到皇家的安全維護，為防刺客躲藏甚少種樹，尤其前朝三大殿，太和殿、中和殿、保和殿，空曠的前庭後院一棵樹也沒有，只有後宮的院落和御花園種樹栽花，在後宮的一處院落，大雪落在白皮松的針葉上，有如白色繡球甚是美麗。

北京故宮是全世界熱名景點，平日遊客摩肩擦踵，遇到連續假期更是連立錐之地都沒有，到訪之時所幸遇到大雪紛飛紫禁城，皇宮內遊人稀少，讓我這個熱愛攝影者倍感幸運。

2010 北京 紫禁城

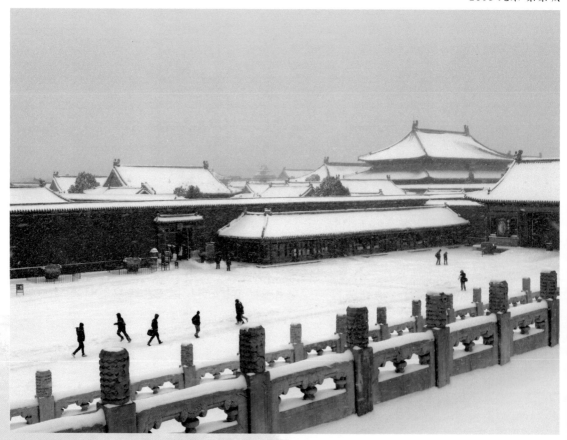

紫禁城的整體宮城佈局是一個長方形，外面圍繞著護城河，宮城共有四個門，南面是午門，東面是東華門，西面是西華門，北面是神武門，在大約十米高的城牆四角各建有一個角樓。角樓結構複雜，造型特殊，有重檐三層和十字形的屋脊，外觀看來非常絢麗，角樓除了彰顯皇家富麗堂皇的風格，實際上因為它是全城的制高點也是皇宮重要的防衛設施。

2010 北京 紫禁城

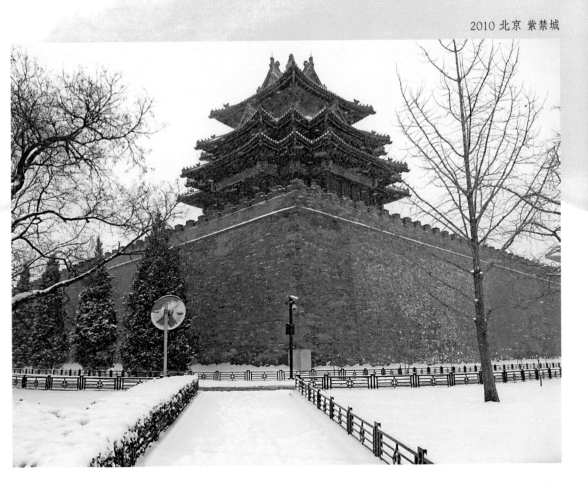

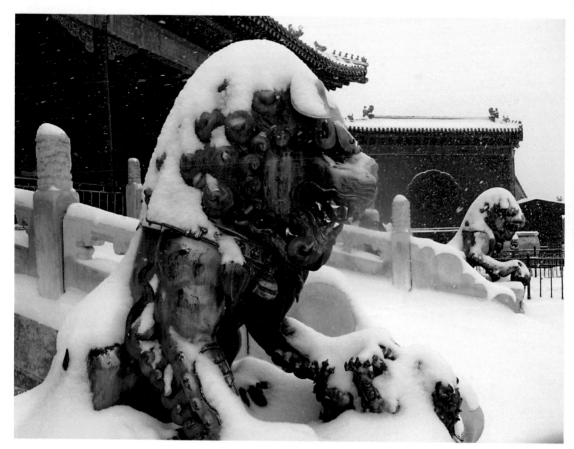

2010 北京 紫禁城

紫禁城的鎏金銅獅目前還有五對，分別立於乾清門、養心門、寧壽門、長春宮門和養性門前。鎏金銅獅外層鍍純金而色黃，在大雪覆蓋之下依然泛著金光，彰顯皇家的權威和富貴。

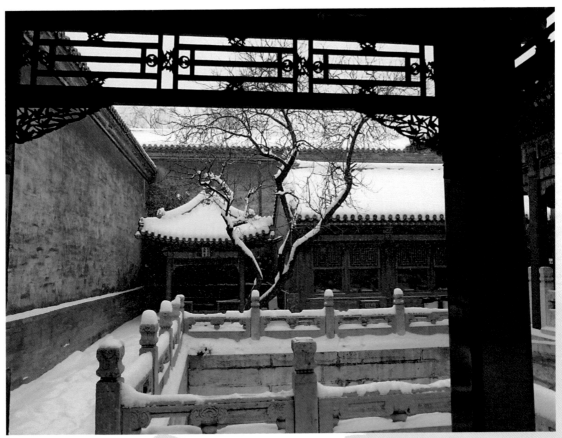

整個紫禁城都是根據中國五行風水來修建的，城的南方是朱雀，北方是玄武，東方是青龍，西方是白虎，而皇帝居中五行屬土，土的代表色是黃色，黃色就是皇家的代表色，因而城中宮殿的屋瓦以黃色為主，五行中火能生土，火的代表色是紅色，而紅色也是中國傳統吉慶的象徵，因此紫禁城宮牆和宮殿柱子都是紅色。

2010 北京 紫禁城

紫禁城內冬日的嬪妃居住宮殿屋檐上的吻獸半埋在大雪之中，從吻獸數量的多寡就可以判斷這個宮殿的級別，皇帝居住或辦公的宮殿是最高級別，吻獸數量高達十個。

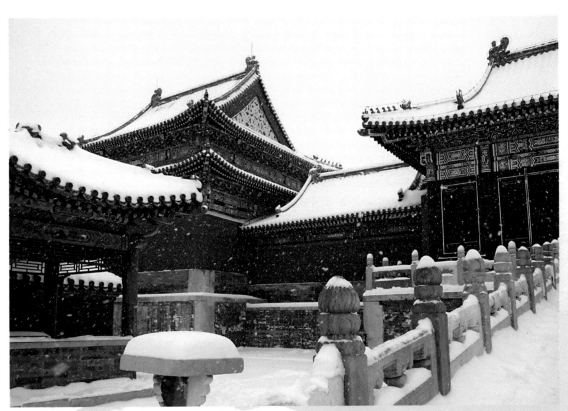

2010 北京 紫禁城

西方宮殿喜歡用石材來蓋，而中國宮殿擅長用木材來建造，木材結構精細複雜，在色彩的描繪上多元而細膩，即使大雪漫天也掩蓋不了紫禁城金碧輝煌的皇家本色

紫禁城內廷西宮之一的啟祥宮（又稱太極殿），後院的樂道堂曾是恭親王奕訢的出生地。

2010 北京 紫禁城

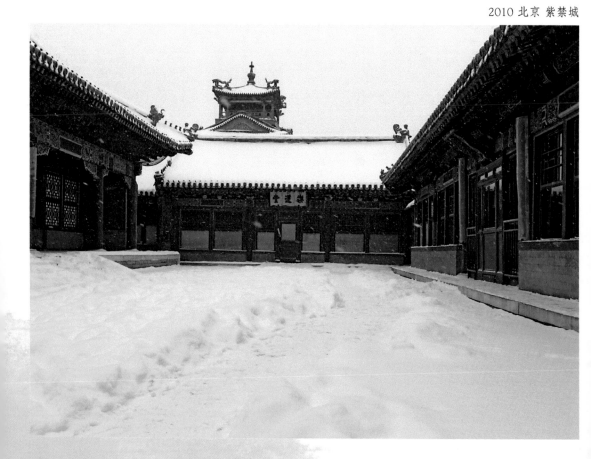

紫禁城內西六宮是嬪妃居住的地方，有儲秀宮、翊坤宮、永壽宮、咸福宮、長春宮，啟祥宮（太極殿）共六個。慈禧太后剛入紫禁城時，身分是蘭貴人，就居住在西六宮之一的儲秀宮。

2010 北京 紫禁城

2010 北京 紫禁城

紫禁城內牆壁上的磚雕有裝飾和夾
牆通氣孔的功能

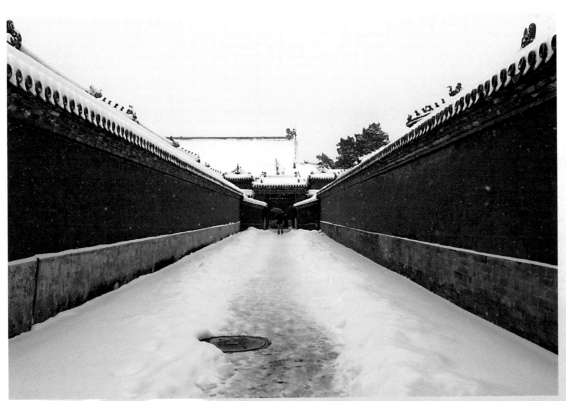

2010 北京 紫禁城

紫禁城內高大的宮牆象徵皇家的權威,內廷東六宮和西六宮,每個宮都有自己獨立的空間,而用來區隔兩列宮殿之間的巷子就叫永巷。

紫禁城天安門前後有一對漢白玉雕刻的高大柱子稱為華表，柱子上雕刻有蟠龍和祥雲，柱子最上方蹲著一隻瑞獸稱為石犼。兩根華表上的石犼，一隻面朝宮內的叫「望帝出」，用來呼喚皇帝不要老在皇宮內尋歡作樂，也要外出關心百姓疾苦，另一隻面朝宮外的叫「望帝歸」，用來呼喚皇帝外出遊玩記得早早回宮，不要誤了國事。另外橫叉的那片石板叫「誹謗木」用來提醒皇帝要傾聽外部的意見和百姓的聲音。

2010 北京 紫禁城

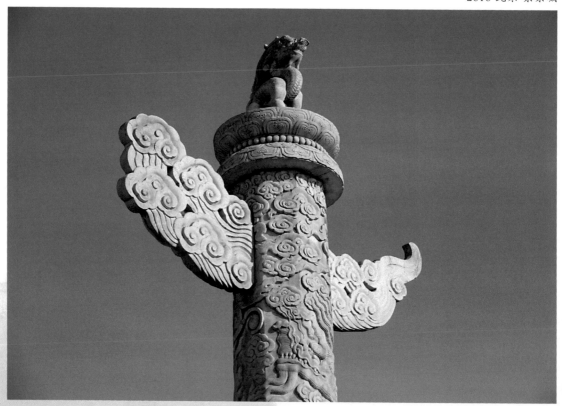

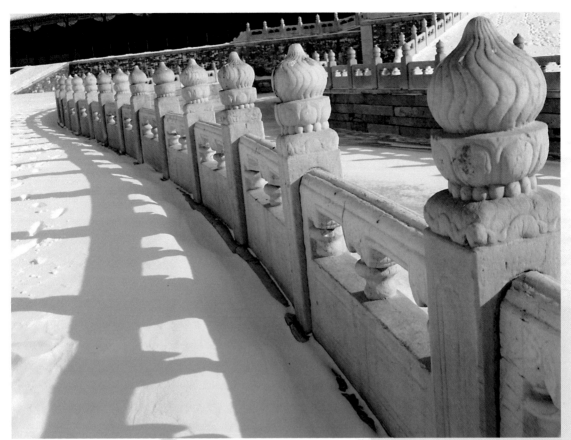

2010 北京 紫禁城

金水河俗稱筒子河或護城河，而金水河流到紫禁城時流經太和門前的稱內金水河，而流經天安門前的稱外金水河。金水河的源頭來自北京西郊的玉泉山，五行中金的方位在西，故來自西山之水稱金水，又金水河流經紫禁城內，如一條玉帶拱衛皇宮又稱玉帶河。

紫禁城內的丹陛覆蓋在冬日的白雪之中。太和殿門前這塊由整塊巨石雕刻的丹陛應是現存丹陛中最大的。

2010 北京 紫禁城

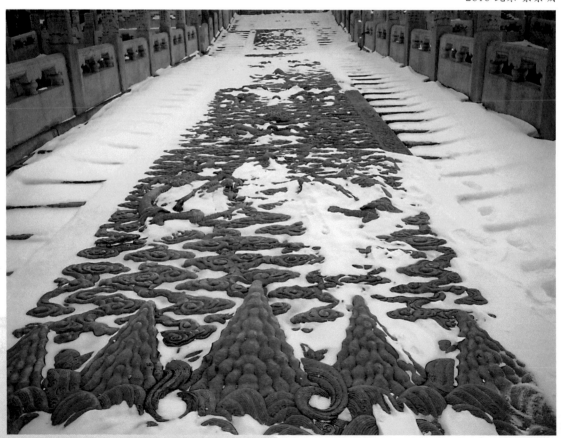

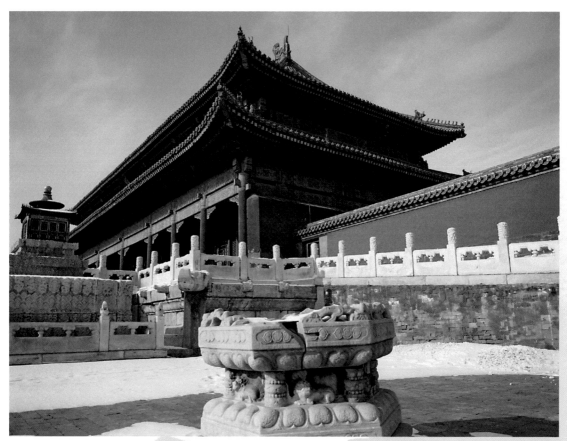

2010 北京 紫禁城

　　一個時代的建築可以反映當時朝代的國力和經濟，同樣一個時代建築的毀壞也是國力和經濟下行的結果。國力衰弱容易遭遇外國侵略，而經濟下行到民不聊生就會引發革命，紫禁城就在內憂外患和改朝換代中一路走來，走過六百年的風風雨雨。

紫禁城從建成到現在，橫跨中國四個時代的歷史，它橫跨古代史（1840年中英鴉片戰爭以前）、近代史（1840年中英鴉片戰爭至1919年五四運動）、現代史（1919年五四運動至1949年中華人民共和國成立）和當代史（1949年至今），可以說一座紫禁城就是主宰著中國近六百年來的命運。

2010 北京 紫禁城

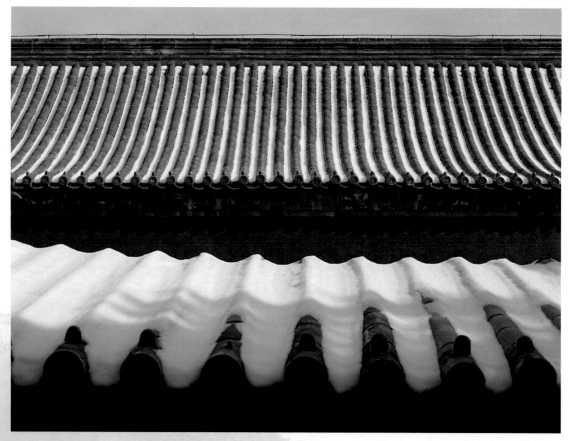

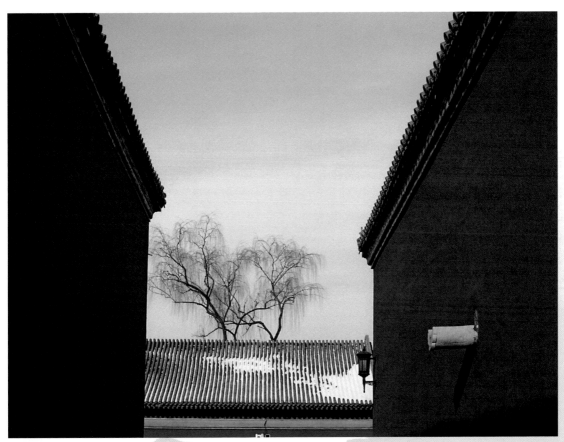

2010 北京 紫禁城

歷經時代變遷，我們也常批判古代封建社會時期的威權體制，但現在回頭一看，留給我們當代人最好的休閒旅遊去處，往往都是那個時代的民脂民膏，傾全國之力創造的，紫禁城當是一例，於是來此身臨其境，令人百感交集。

冬日的紫禁城，御花園的黃瓦上積滿
了白雪，午後的陽光把翠竹的身影
一一映在紅色的宮牆上，我曾在此駐足
良久，宛如陶醉在一幅歷史的古畫裡。

2010 北京 紫禁城

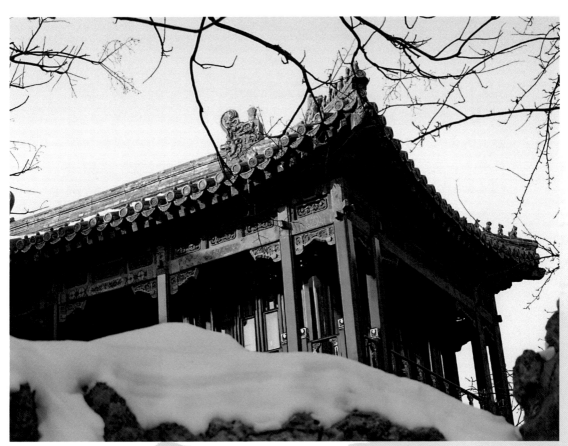

2010 北京 紫禁城

有人說中國近代歷史的衰敗，始於清乾隆時代的鎖國政策，有人更傾向源於明朝萬曆皇帝的不作為或是明英宗土木堡之變後的國力衰退，但我更傾向源於明永樂皇帝朱棣死後繼任者朱高熾消極的禁海經商政策。朱棣時期的鄭和下西洋不論目的為何，它很大的功能是發展高超的航海技術，對明朝之外的世界動靜觀瞻，起到和世界同步交流的作用。

到北京紫禁城旅遊，除了觀看宏偉的建築和富麗堂皇的宮殿，接下來就是欣賞故宮收藏的文物。當年紫禁城皇家收藏的巨量文物隨著大清帝國的衰敗而分落三處。一部分是被盜賣或被外國搶劫而淪落海外，一部分是對日抗戰期間以及日後國共內戰，蔣介石把一些精品轉運到現在的臺北故宮，剩下的一部分就是現在北京故宮保留。故宮文物是中國文化、藝術和智慧的結晶，參觀紫禁城時千萬不能錯過。

2010 北京 紫禁城

犀照群倫——故宮藏

冬日景山下，雪滿紫禁城，回首六百年，京城風雨多。1433年之後，明仁宗朱高熾「禁海停航」的短視，扼殺了鄭和下西洋對外經商和對外面世界動靜觀瞻的情報收集，以至於之後15世紀末歐州地理大發現開啟的大航海時代，以及後來18世紀在英國發生的工業革命，明清兩代帝國完全不知道這世界已經發生天翻地覆的變化，即使隨後知道，為時已晚矣！而落後就要挨打，這就註定了紫禁城隨後風雨飄搖的百年歲月。

2010 北京 紫禁城

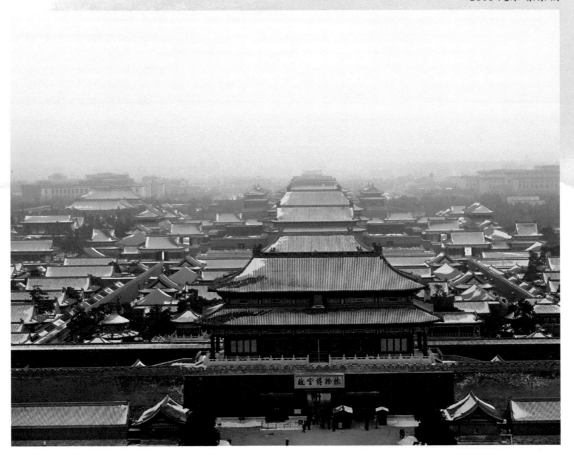

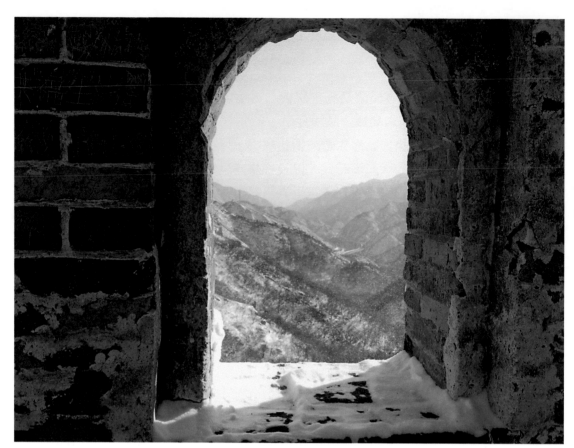

6 ▶ 二登八達嶺長城風雪漫天

「不到長城非好漢」這詩句出自毛澤東1935年登六盤山的詠懷之作，在我看來到北京帝都沒有登長城或去紫禁城都等於白來，中國長城據說是美國太空人阿姆斯壯登月途中唯一看得見的地球人工建築物。

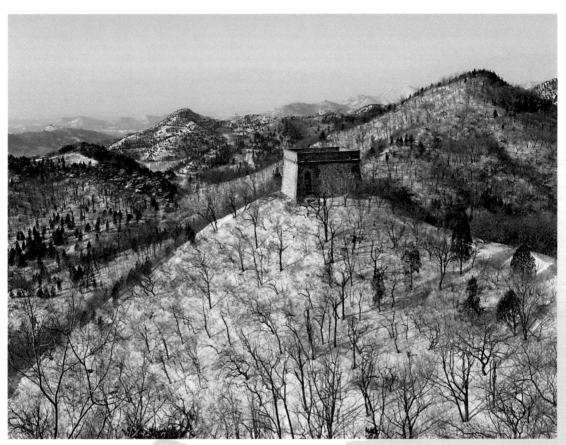

2010 北京 八達嶺長城

中國長城的歷史非常悠久，早在西周時期就有沿著山陵築烽火台的防禦工事，周厲王寵褒姒還導演了一場「烽火戲諸侯」的大戲。春秋戰國時代，北方燕、趙、秦等國為防患敵國來襲，分築城牆，秦始皇統一六國後，把各段城牆連接修繕用來防禦北方匈奴，史稱「萬里長城。」

長城建在崇山峻嶺之中是古代軍事的防禦工事，長城地勢險要上下起伏，爬長城需要有一定的體力，2010年北京大雪連日，我登上長城，群山白色蒼茫一片，極目四野，這個季節幾乎無人來訪，剛好遇上兩個攝影同好，我決定把他們當成我的長城模特，入鏡留下一個紀念。

2010 北京 八達嶺長城

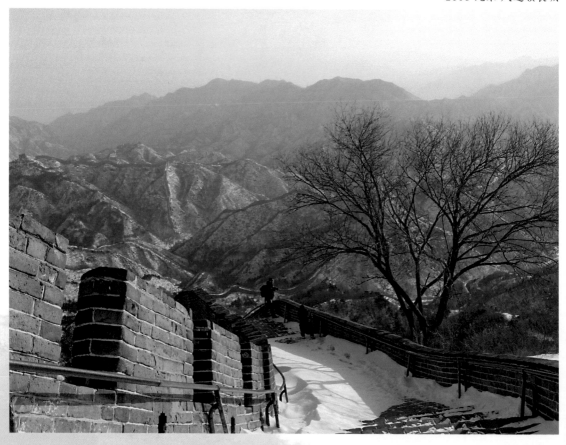

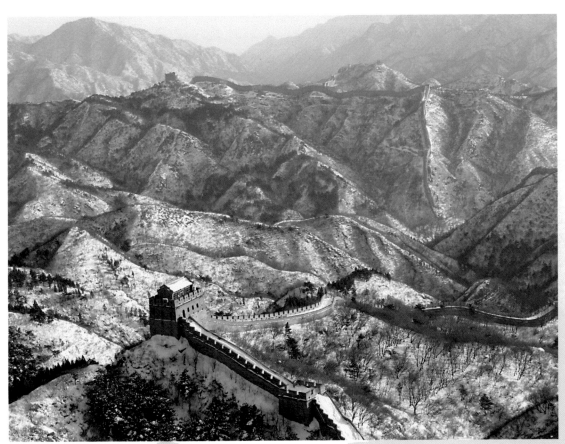

2010 北京 八達嶺長城

登長城遠眺，長城就像一隻蒼龍盤踞在中國北方的崇山峻嶺之上，萬里長城萬里長，這裡發生的故事太多，孟姜女千里尋夫哭倒萬里長城的故事，源於古代戰爭的生離死別，可以說一條長城就是一部中華民族的戰爭史，同時也是一部民族遷移的融合史，一條萬里長城牽動的中國歷史絕對超乎你的想像。

71

「　八達嶺大雪呼嘯，夕陽西下，落日的金光照耀著旅人的身影。前方山巒連綿，暮色之中，我看不到你的臉龐。剎口眺望，烽火已銷，天蒼蒼，路茫茫，歸途還在遠方。再回首，遙想歷史塵煙，笑問匈奴如今安在？敬一杯，長城上，願天長地久，牛肥馬壯，北線無戰事。」這是寒風凜冽的冬日，我寫給長城的一首歌。

2010 北京 八達嶺長城

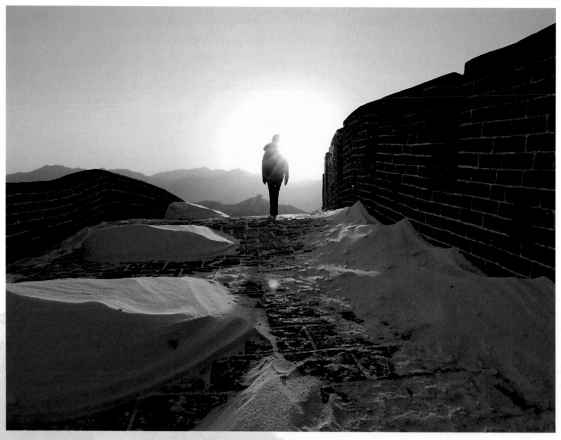

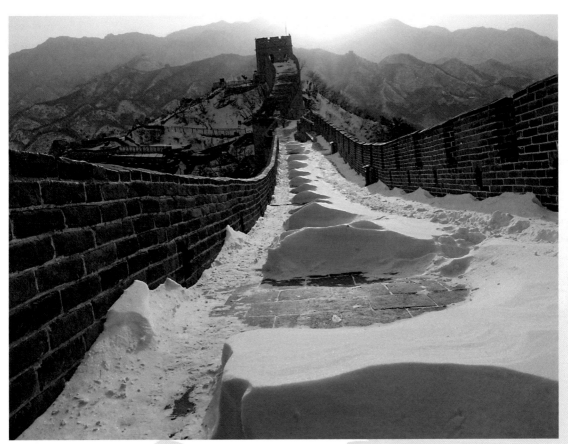

2010 北京 八達嶺長城

長城自古便是邊塞要地，休關一個民族的生死存亡，在這一條生死線上征戰的歷史裡，留下太多膾炙人口的詩篇。唐朝的邊塞詩寫得特別大氣磅礴，在此眺望塞外，蒼山壘壘，讓我想起盧綸的《和張僕射塞下曲・其三》：「月黑雁飛高，單于夜遁逃。欲將輕騎逐，大雪滿弓刀。」這時我也想東施效顰來一首打油詩，「冬月上長城，落日餘暉盡。想起塞下曲，大雪滿城牆。」

7▶玉淵潭春花正開

北京四季分明，春天尤為明顯，歷經嚴寒摧枯拉朽，花兒在這個季節就得盡情地放肆一回，龜縮一季冬日之後，此時來北京玉淵潭特別有大地春回的感覺。

2010 北京 玉淵潭

2010 北京 玉淵潭

陽光燦爛，北京春天的玉蘭花盛開得像一片明亮的燭火，千盞萬盞不盡數，一片燭火迎春來。

春雨之後，路過吉祥里小區，花圃
上的玫瑰帶著殘留的雨珠，嬌豔
欲滴羞語人，疑是貴妃施粉色。

2010 北京 吉祥里

積蓄了一個冬季的能量，春天的白
玫瑰開得明亮潔白，路過吉慶里
時乾脆用黑白色調來拍一張，簡單就
是美，低調反襯出一種奢華。

2010 北京 吉慶里

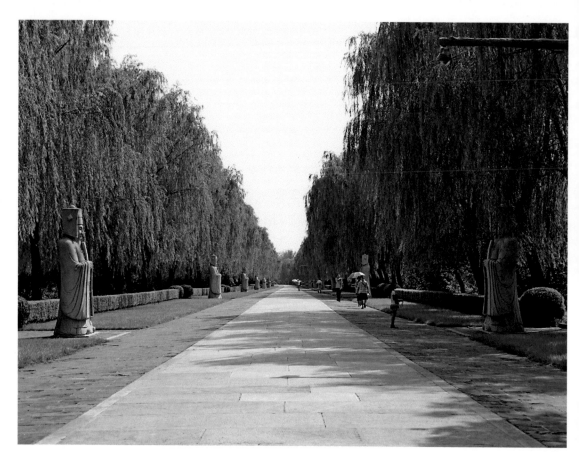

8▸明十三陵神道柳色青青

北京明十三陵是明朝從明成祖朱棣開始的十三個皇帝的陵墓，位於北京西北郊外昌平區燕山山麓。到達明十三陵之前有一條神路或稱神道，這是皇帝下葬前運輸棺槨的道路，道路兩旁立有高大的「石像生」即石刻的人像（又稱翁仲）和石刻的神獸或動物。翁仲有勳臣、文臣和武將，相對排列，勳臣和文臣皆頭戴官帽，雙手執笏，武將則身穿鎧甲，手持武器。

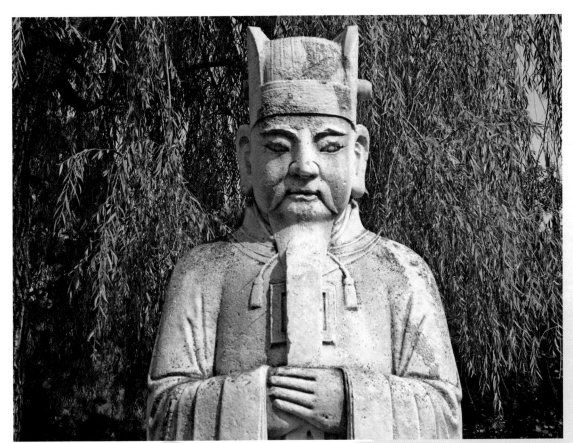

2010 北京 明十三陵

北京明十三陵的神道上放置的石像生，有獅子、獬豸、麒麟、馬、駱駝、大象、勛臣、文臣和武將，各個體型巨大，雕刻精美，栩栩如生，這些都是用來表彰帝王的權威，護衛陵墓和提供帝王死後於陰間差遣之用。

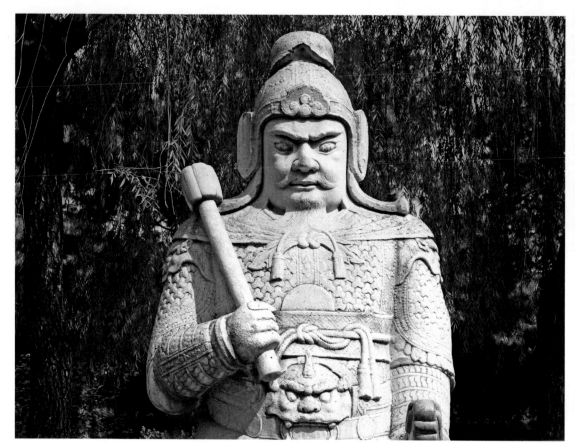

北京明十三陵武將石像，由整塊漢白玉雕刻而成，身穿有猛獸圖案的鎧甲，武將體形高大，勇猛威武，他們手持武器肩負守護帝王陵墓的永久任務。

北京明十三陵，在明成祖朱棣長陵神功聖德碑以北的神道路上，兩旁共豎立著石獸和石人做為皇陵的儀衛，這些其實是沿用明朝皇帝生前的重大慶典排場，文武百官和儀仗隊伍排列兩側，還把人工馴養的各種猛獸和動物關在籠內，放置御道兩邊以壯帝王權威。

2010 北京 明十三陵

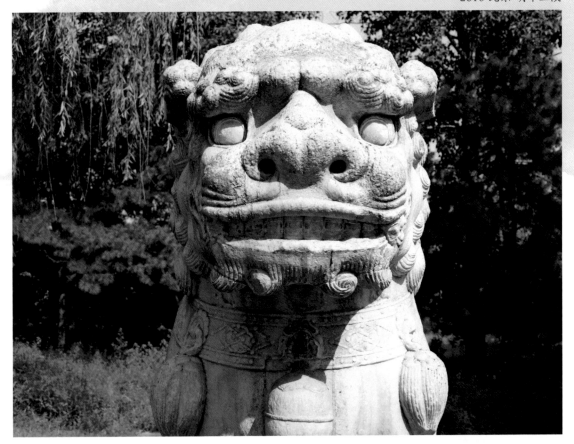

2010 北京 什剎海

9 ▶夜遊什剎海涼風拂面

北京什剎海從元代開始便是一個繁華的商業區,至今餐館和酒吧林立,夜間非常熱鬧,這裡有銀錠橋和金錠橋等景點,晚上來此用餐喝酒或散步,別有一番風情。

北京什剎海晚上比白天更有味道，夏日來此湖風拂面頗為涼爽，沿湖岸邊的燈火倒映在水面非常美麗，兩個架在水面上的京劇大臉譜，訴說著北京帝都特有的風情。

2010 北京 什剎海

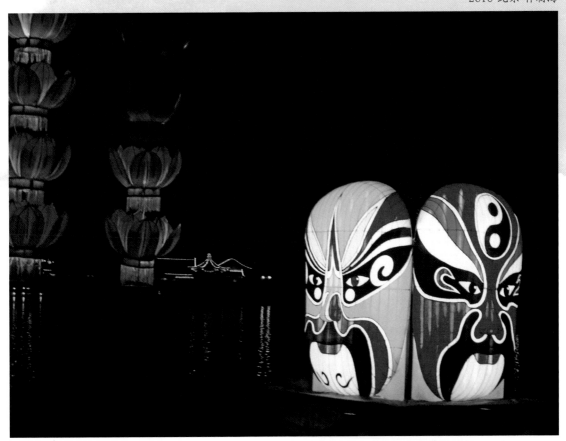

10▸夏日頤和園湖光山色

北京頤和園的前身是始建于清乾隆年間的清漪園，1860年咸豐年間遭英法聯軍焚毀，1888年光緒年間重建改稱頤和園，不料1900年又遭八國聯軍破壞，珍寶被掠奪一空。

2010 北京 頤和園

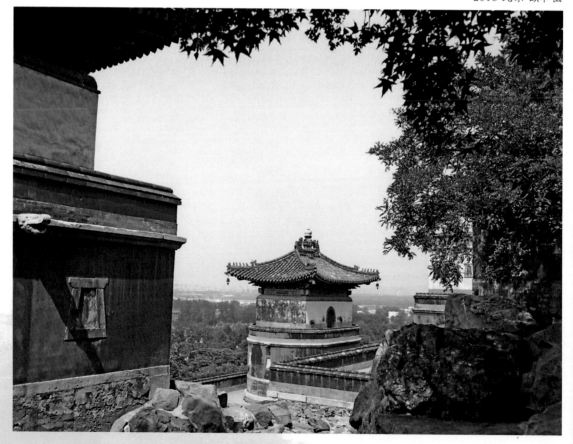

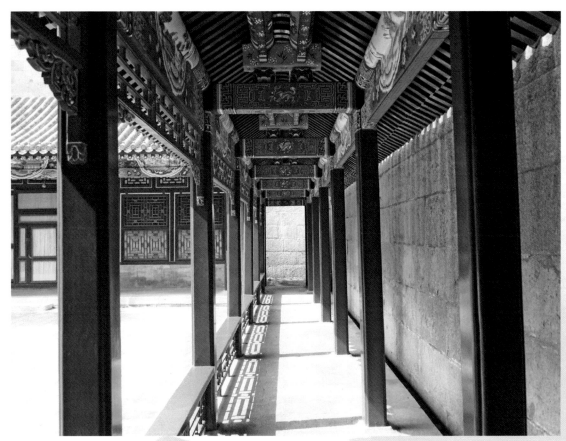

2010 北京 頤和園

位於北京西郊的頤和園與圓明園毗鄰，它根據杭州西湖的模樣並採用江南園林的手法而建，主要分成昆明湖和萬壽山，依山傍水，亭臺樓閣分置其中，長廊水榭，雕花彩繪，是清朝皇家的行宮御苑。

北京頤和園內的主要景點有佛香閣、十七孔橋、仁壽殿、排雲殿、蘇州街、清晏舫、玉瀾堂等，頤和園湖光山色，登上萬壽山可以把昆明湖的美景盡收眼底。

2010 北京 頤和園

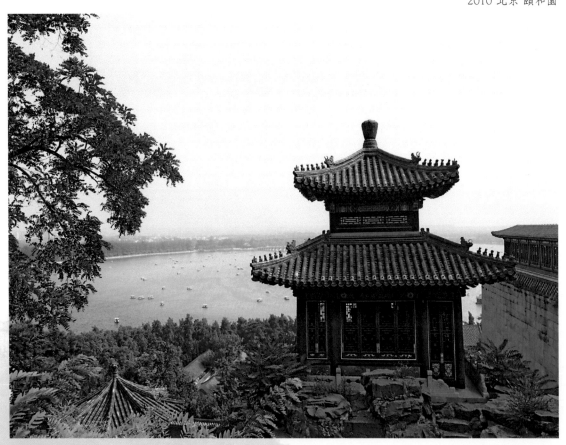

2010 北京 頤和園

　　北京頤和園仿江南庭園設計，和承德避暑山莊、蘇州的拙政園和留園，合稱中國四大園林。蘇州的拙政園和留園因屬私家園林，占地有限，雖然精緻美觀但只能假山魚池，而頤和園乃是皇家園林，因而面積廣大且能依山傍水而建，在格局上顯得宏偉而大氣。

北京頤和園內橫跨昆明湖上有一西堤，乃仿杭州西湖的蘇堤而建，西堤兩岸翠柳成行，湖岸荷花遍佈，夏日至此，涼風拂面，昆明湖湖水碧綠，泛舟湖上可以遠眺玉泉山的玉峰塔，此時不禁想起清代書法家鐵保的名句「四面荷花三面柳，一城山色半城湖」。

2010 北京 頤和園

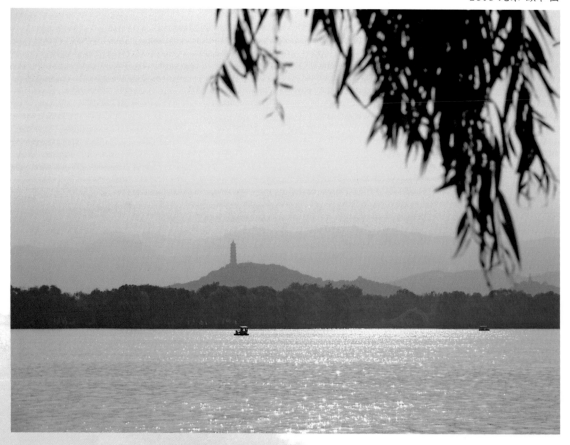

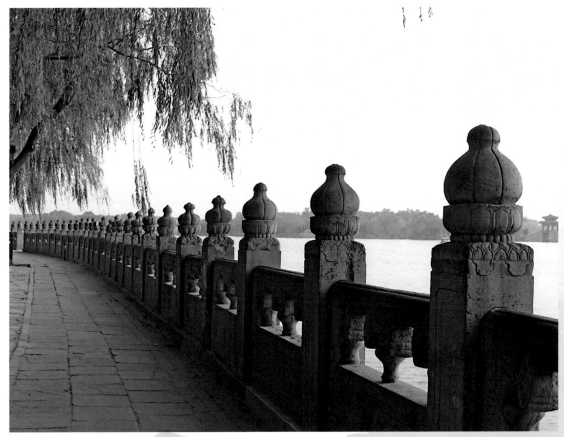

2010 北京 頤和園

說起北京頤和園,很多人便會把它和大清帝國的命運關連一起。毀于英法聯軍的頤和園重建時,有人說慈禧太后挪用了海軍經費,延誤了北洋海軍發展的契機,最後導致甲午戰爭的失敗,而甲午戰爭的失敗導致後來日軍全面侵華,搞到差點亡國。也有人分析慈禧挪用的只是海軍衙門的利息並非海軍防務的經費,不管如何,頤和園承載著歷史戰爭的烽火和民族尊嚴的糾結,一路走來,真不容易,有機會到北京旅遊,此地不能錯過。

11▸登黃花城長城憶名將戚繼光

　　一般遊客到北京爬長城，最常去的是八達嶺和慕田峪兩段長城，而位於明成祖朱棣長陵所在天壽山之北的黃花城長城以水長城著稱，是萬里長城很特殊的一段。長城在此盤踞險山危嶺，由於城牆隨山勢而建起伏甚大，後來此地蓋大壩截流成湖，山勢較低的城牆遂淹沒水中，形成長城入湖如蒼龍戲水的景觀。

2010 北京 黃花城長城

現在位於北京北方郊區的八段長城大部分是明朝修建的，秦長城修建時主要用夯土和壘石，而到了明朝改用城磚建造更為堅固。明朝打敗元朝後，政權好不容易由蒙古族重回漢人之手，開國皇帝朱元璋沒有忘記當年謀士朱升對他所提的平定天下戰略九字箴言：「高築牆，廣積糧，緩稱王。」因此即便當上帝王之後也非常重視長城的防務和修建。

2010 北京 黃花城長城

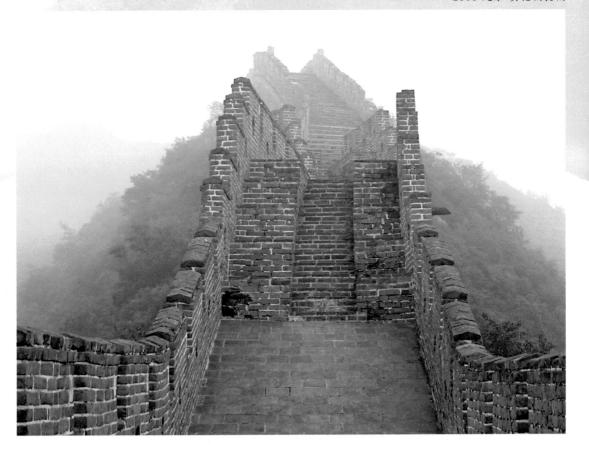

91

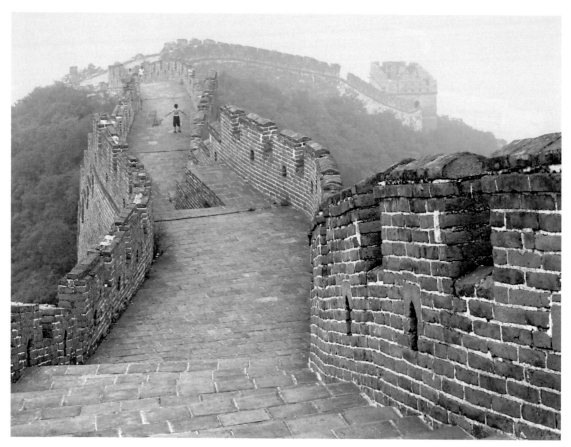

2010 北京 黃花城長城

明長城的修建，從明太祖朱元璋洪武年間一直到明神宗朱翊鈞萬曆年間，共兩百多年都沒間斷過，名將戚繼光和熊廷弼都曾主持和修建長城的防務。明長城保存到現在大部分依然堅固完好，這要得力於抗倭名將戚繼光，戚繼光修長城時改進材料和工法，根據戰爭經驗採用合理的佈局，城牆所用青磚燒製時即印上地點和出品人以確保品質，另外還調用兩萬多名戚家軍士兵當工人來施工，造就了日後北方堅固的防衛。

萬里長城是一條具有多重意涵的概念空間，氣候上它處於乾燥型和半潤濕型氣候的分界線，降雨量在此兩側差異顯著，地理上它處於蒙古高原和華北平原的過渡地帶，氣溫在這此兩側明顯不同，文化上它處於遊牧文明和農耕文明的分界線，因而生活方式在此兩側南轅北轍。自然地理條件造就不同民族在這裡爭奪生存空間，同時也激碰出文明的偉大融合。萬里長城能夠變成中華文明的精神標誌，不僅是它的形象如一條蒼龍盤距中國大地，實質上它更象徵一條民族發展演進的歷史脈絡。

2010 北京 黃花城長城

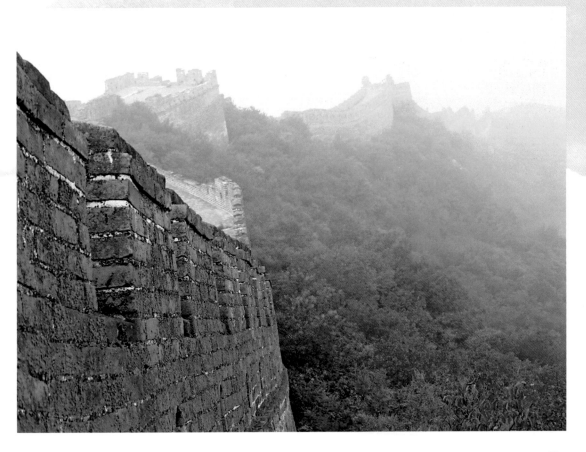

每登長城睹物思人，一位戍守長城的將領往往就是決定一個帝國的命運，這樣的將領首推和白起、王翦、廉頗合稱戰國四大名將的李牧。李牧是戰國時代極少數能和秦軍抗衡的趙國名將，他以趙長城為依托，攻守有據，令秦軍無法破趙，秦將王翦和秦王嬴政遂合用反間計，收買趙王近臣誣陷李牧通敵，昏庸的趙王誅殺李牧後，秦軍得以長驅直入，最終滅趙。歷史明證，令人不勝唏噓，一個國家最堅固的一道長城，往往就是一位盡忠報國的名將。

2010 北京 黃花城長城

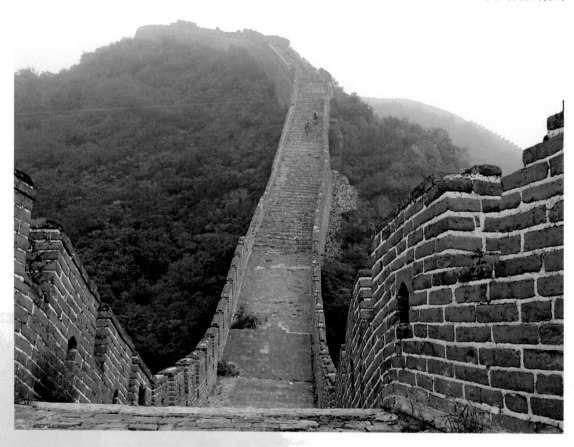

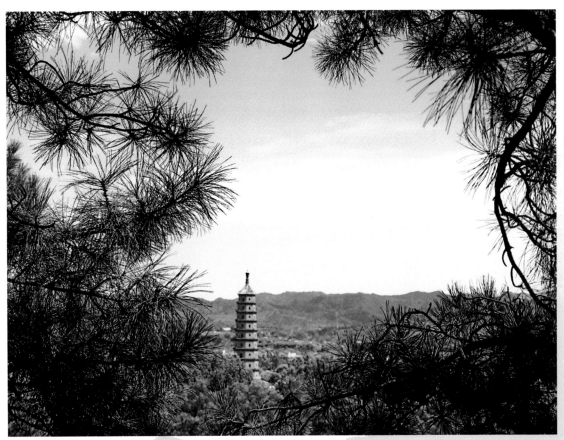

2010 承德 避暑山莊

12 ▸盛夏到承德避暑山莊避暑

位於河北省承德市的承德避暑山莊又名熱河行宮,是清朝皇帝夏天避暑和處理政務的地方,內有宮殿、湖泊、草原、山巒,是中國現存最大的古代皇家御苑,與北京頤和園、蘇州拙政園和留園,並稱中國四大園林。

承德避暑山莊在我讀書的時候就耳熟能詳，但始終不解避暑山莊只是一個名稱或是該地真能避暑。直到某年盛夏之日，北京城內已是酷熱難耐，跑到承德一遊，始發現此處由於特殊的地理環境，介於內蒙高原和華北平原的相接地帶，避暑山莊因而夏季真的特別涼爽，難怪古時皇帝不辭路遠也要來此度假，這裡一定要夏天來才能體會。

2010 承德 避暑山莊

2010 承德 避暑山莊

盛夏到承德避暑山莊，陽光燦爛，藍天白雲如銀龍飛天，草原空曠，烈日當頭似火焰照頂，但只要一走到樹下，清風吹拂，涼爽宜人，感覺一下子馬上暑氣全消，舒服得好像皇帝老子才有的待遇，避暑山莊真是百聞不如一往啊！

始建于1703年的承德避暑山莊，歷經清康熙、雍正、乾隆三代共89年才建成。園中著名的七十二景，其中康熙以四字命名三十六景，如煙波致爽、萬壑松風、澄波疊翠……等，乾隆效法祖父以三字命名另三十六景，如靜好堂、如意湖、綺望樓……等。從這裡就可以看出祖孫三代不同的風格，避暑山莊，康熙始建規模不大，是治國和享樂並重，雍正很少著墨，是勤政少娛，而乾隆大規模擴建，是擁坐祖先成果大享其樂。

2010 承德 避暑山莊

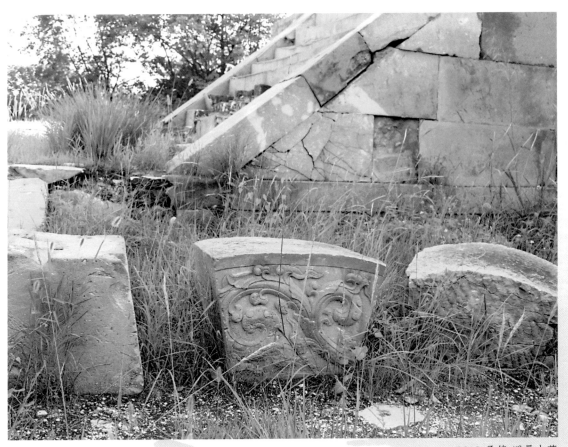

2010 承德 避暑山莊

　　承德避暑山莊和圓明園以及頤和園一樣，在歷史上都歷經戰火和人為的浩劫，它曾遭遇日軍侵華、民國初年軍閥割據以及文革共三次的掠奪和破壞。園中珠源寺的遺址現僅存殘破地基，原址本有一座組合式的銅殿，由純銅打造，遭日軍入侵後不知所踪，也有傳聞已被日軍當年熔掉用於軍備。

在中國四大名園中，承德避暑山莊是唯一兼具塞北和江南風光的園林，園內西北多山，東南多水，而山莊風格質樸充滿山林野趣，空曠草地還有鹿群悠遊，這一部分保留了清朝入關以前滿族的生活縮影。

2010 承德 避暑山莊

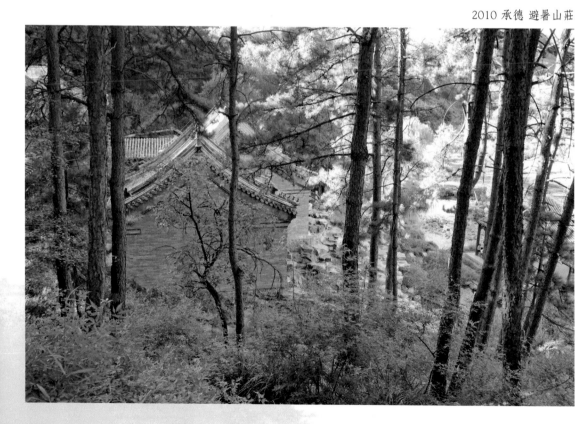

清朝有嘉慶和咸豐兩位皇帝死於承德避暑山莊，史載雖皆說病死，但更多史料傾向嘉慶是於木蘭秋獮（獵鹿）期間由木蘭圍場回避暑山莊途中，在雨中被雷電劈死。而咸豐因英法聯軍攻打北京，帶著家眷避難于此，心灰意冷之餘無心國事，日夜聽戲縱慾死於煙波致爽殿。天打雷劈和聲色犬馬這兩種死法都不好載于史冊，病死成了中國皇帝死亡卻有難言之隱的共同避風港。

2010 承德 避暑山莊

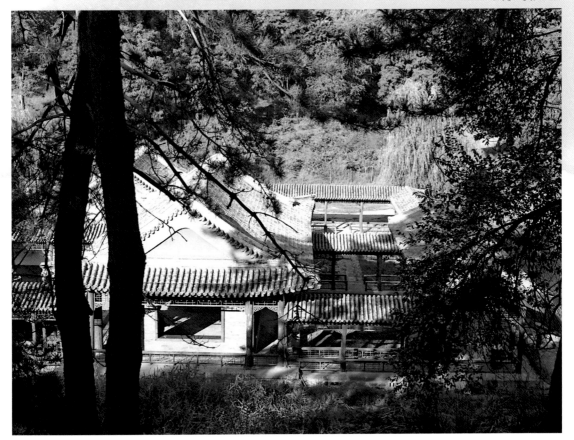

2010 河北遵化 清東陵

13▸探訪清東陵諸代帝王陵墓和地宮

清朝皇帝的陵墓主要集中在兩個地方,一是河北省唐山市遵化縣的清東陵,另一是河北省保定市易縣的清西陵。順治、康熙、乾隆、咸豐、同治、慈禧和慈安兩太后都葬于清東陵,雍正、嘉慶、道光和光緒則葬于清西陵,清朝入關皇帝自第三代雍正開始採用父子分葬東西陵的制度稱為「兆葬之制」,但也有例外像道光的慕陵。

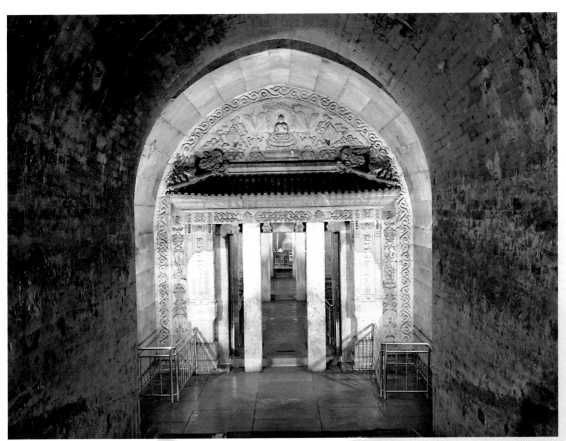

2010 河北遵化 乾隆裕陵

乾隆裕陵位於河北省遵化縣清東陵陵墓群中，乾隆時期是清朝盛世，國庫充盈，因此他的陵墓和地宮也是清朝皇帝中最富麗堂皇的一座，而乾隆一生喜愛收藏寶物，眾所皆知，這也導致1928年軍閥孫殿英指使手下盜挖裕陵，掠奪陪葬品和破壞其屍骨。

103

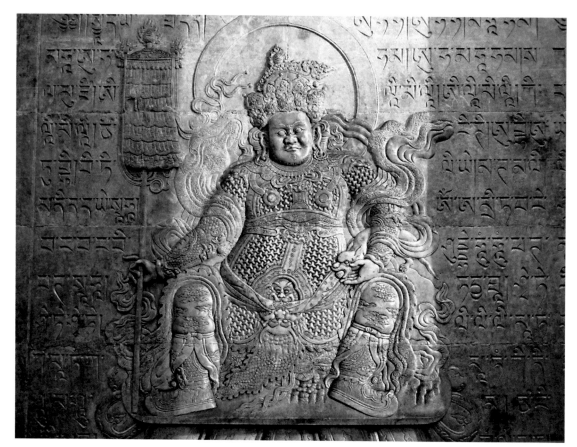

2010 河北遵化 乾隆裕陵

乾隆裕陵的地宮建造得相當豪華，裡面各面內牆雕刻著許多精美的佛教題材圖案，有四大天王、八大菩薩、二十四佛、法器、佛花等，還雕刻了許多藏文和梵文經咒。

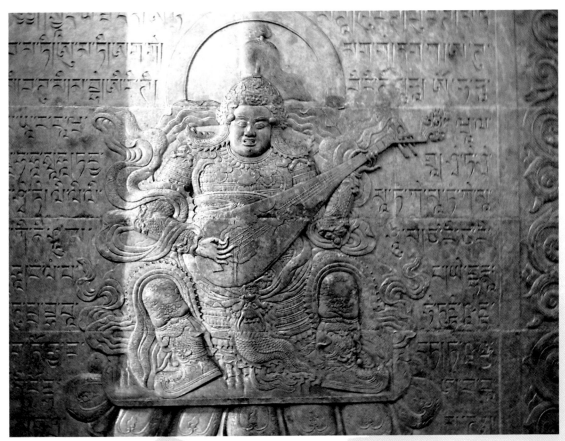

2010 河北遵化 乾隆裕陵

清高宗乾隆在位六十年，禪位給兒子嘉慶後又做了四年的太上皇，自封十全老人，享壽八十九歲而終，堪稱是中國歷代皇帝掌權最長也活最久的皇帝。乾隆一生風流倜儻，喜愛書畫詩文，他在祖父康熙開疆闢土和父親雍正勤政國事的基礎上，把清朝的國力和財富推到高峰，但是自滿於天朝昌盛，看不清外面的世界，拒絕對外開放貿易的鎖國政策，為日後大清帝國的衰敗走向不可逆轉的命運。

慈禧的定東陵就在乾隆裕陵的旁邊，1928年軍閥孫殿英盜掘乾隆裕陵時順便把慈禧的定東陵也盜了，除了搜刮寶物，把慈禧口中的夜明珠也掰走了，慈禧的裏身衣物被剝，屍體被丟置棺外，這個盜墓事件震驚中外，影響日後清末代皇帝溥儀退位後，在日本的支持下成立偽滿洲國，寧願背負叛國罪名，卻一心一意想要復辟歸位的重要動機。

2010 河北遵化 慈禧定東陵

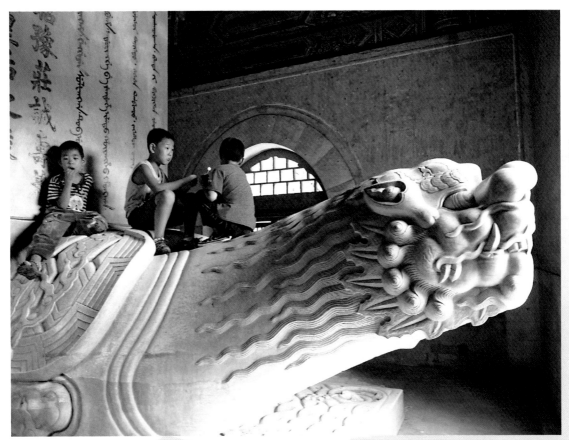

2010 河北遵化 慈禧定東陵

慈禧定東陵的神功聖德碑,由一隻巨大的贔屭馱著,附近居民調皮的小孩爬上玩耍,對於他們背後這位叱咤大清帝國風雲的女人完全無知。贔屭形似龜是龍生九子之一,能馱重,相傳大禹治水期間得力於贔屭之移山填海,治水成功後又怕贔屭亂跑,到處興風作浪,因此就把贔屭治水的豐功偉績銘刻在一塊巨碑上,然後叫贔屭馱著讓牠不要亂動,後世帝王立碑大都沿用此一形式。

放置在宮殿門前的丹陛一般刻有蟠龍，這是帝王才有的規制，慈禧定東陵內的丹陛呈現龍蟠鳳翔的圖案，堪稱中國唯一，這也充分體現慈禧太后內心對自己一生的評價。不論世人對她評價如何，清朝在康熙、雍正、乾隆之後的皇帝大都平庸，而在那隨之而來的亂世風雲裡，慈禧內心裡恐怕自認是她身兼帝后二職，才撐起了風雨飄搖的大清帝國。

2010 河北遵化 慈禧定東陵

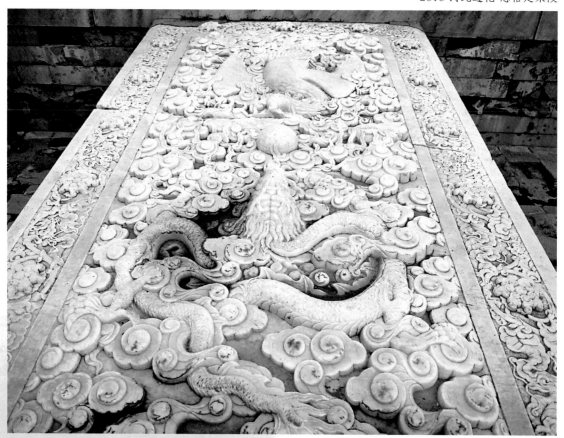

從慈禧定東陵向北眺望，一片紅牆黃瓦，遠山如黛。中國道家風水講究五行並非迷信，而是依據大自然的運行規律。久住南方，初到北京時不解為何同樣房子，坐北朝南就特別貴，探訪許多帝王陵園之後終於了解。帝王陵園一般坐北朝南，三面環山，一面靠水，所謂左青龍，右白虎，北方玄武一定要有靠山，而南方朱雀一定要有江河湖水。

2010 河北遵化 慈禧定東陵

從慈禧定東陵眺望北方，整個清東陵的建築掩映在一片蒼松翠柏之中，松柏長青隱喻著生生不息，但中國帝王陵園喜歡種柏樹，這源於一種古代傳說，古代有一種叫「罔象」的怪獸，好食亡者肝腦，而畏虎與柏。後人依此在亡者陵上種柏，在陵墓路口置石虎，用以辟邪。

2010 河北遵化 慈禧定東陵

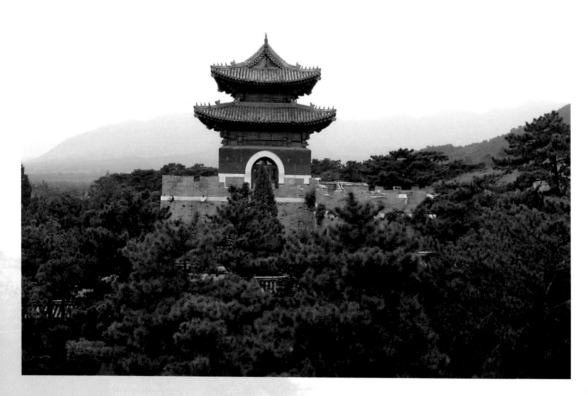

2010 河北遵化 慈禧定東陵

中國歷史上有兩個權勢最大的女人，一個是唐朝的武則天，一個是清朝的慈禧太后，武則天是才華出眾直接稱帝，慈禧是手腕過人，垂簾聽政，這兩個同時也是中國歷史上爭議最大的女強人。不管世人評價為何，帝王的規制是死後由繼任者替其謚號並立碑（神功聖德碑），一般謚號都相當長，用以彰顯生前的豐功偉業，不過帝王之家，代代相護，謚號內容以歌功頌德和拍馬屁的居多。

我喜歡北京，除了名勝古蹟眾多，歷史人文豐富，這裡蘊藏著許多先人的智慧和思想，來此睹物思人，體會曾經這個舞台的風雲人物，如何在此演繹他們的愛恨情仇。而帝王將相雖然宮殿巍峨，樓闕富麗，死後也是人去樓空，煙銷雲散；還在企業界苦惱廝殺的現代上班族，不妨遊走一趟帝王陵園，對人生你會有更深的感悟。

2010 河北遵化 清東陵

綜觀中國歷史，一生過得最爽的皇帝首推清高宗乾隆愛新覺羅·弘曆，乾隆前有爺爺康熙替他打江山，中有老爸雍正替他除障礙，等他接手基本上已天下大治。乾隆一生風流，附庸風雅，喜愛點評書畫和收藏寶物，也喜歡遊歷出巡，尋趣作樂，曾六下江南，出差兼玩樂。

2010 河北遵化 乾隆裕陵妃園寢

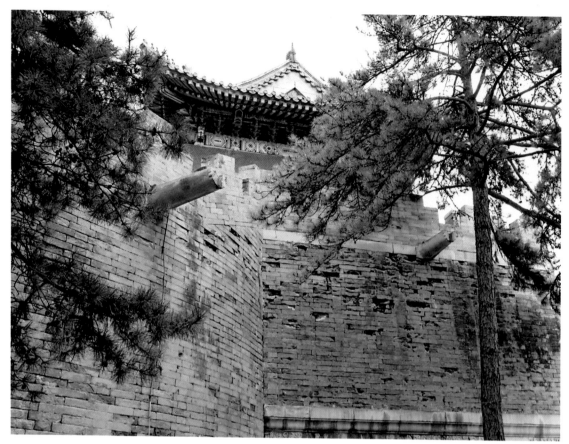

2010 河北遵化 乾隆裕陵妃園寢

　　一般所謂皇帝後宮佳麗三千，只是一個形容詞，真正皇帝後宮人數與皇帝個人性格、國力和壽命有關。清乾隆皇帝在位六十年，後宮嬪妃確實人數眾多。位於裕陵西邊的妃園寢是乾隆建造用來安葬後宮家眷的，園寢內安葬有皇后一位，皇貴妃兩位，貴妃五位，妃六位，嬪六位，貴人十二位，常在四位，共三十六人。

乾隆裕陵妃園寢就是乾隆後宮嬪妃的墓園，每個造型都是一個圓形夯土結構，乾隆的眾多嬪妃中，最具傳奇色彩的便是「香妃」。相傳香妃身上有一股自然的體香類似沙棗花香，玉容未近，香氣襲人，香妃是新疆維吾爾族人，具異域風情很得乾隆寵愛。實際上乾隆嬪妃中並無香妃記載，倒是有一位容妃是回民，很得乾隆和太后喜歡，曾多次陪乾隆出巡，死後也葬於裕陵的妃園寢，史家認為這位容妃就是傳說中的香妃。

2010 河北遵化 乾隆裕陵妃園寢

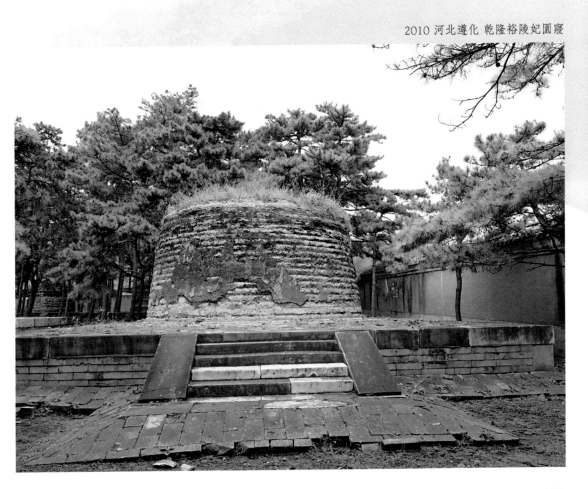

在清東陵附近悠轉剛好遇到農民採收核桃，核桃必須把外面的果皮和果肉剝除，才能露出帶內殼的核桃，把內殼敲破才能吃到裡面的核桃仁。我們一般吃到的核桃都是曬乾或烤熟的，北京有一道涼菜是小茴香涼拌核桃仁，用的就是新鮮的生核桃仁，相當美味。

2010 河北遵化 清東陵

116

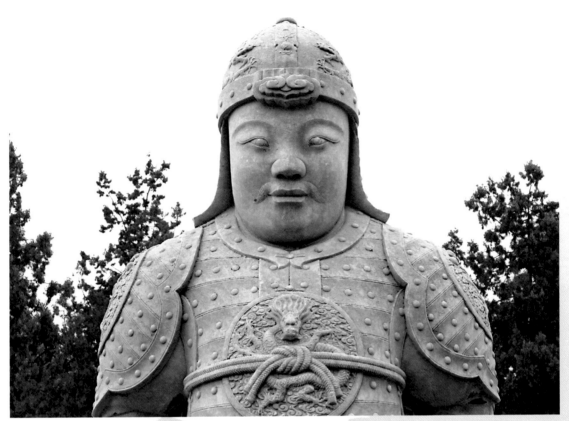

2010 河北遵化 康熙景陵

位於清東陵內的康熙景陵，彎曲的神道兩邊放置著五對石像生，文臣、武將、馬、象、獅，景陵當初剛建好時並沒有石像生，是後來其孫子乾隆皇帝給添加上去的，其中武將石刻，身材魁梧，穿戴鎧甲，但表情呆滯，氣勢不足，這也透露出乾隆時期日漸安逸，武將的氣勢不復當年入關時豪邁勇猛。

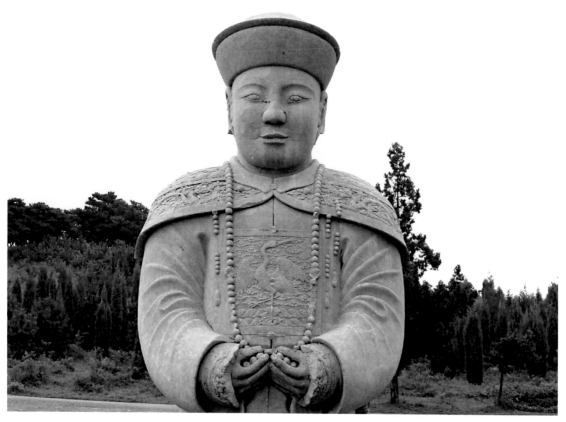

2010 河北遵化 康熙景陵

清朝的文臣和武將官服規劃不同，文臣依品級各繡不同的鳥類圖案，而武將依品級各繡不同的猛獸動物圖案，圖中這個站在康熙景陵神道上的文臣身穿官服，胸前刻的是一隻仙鶴，代表他是一品官員。

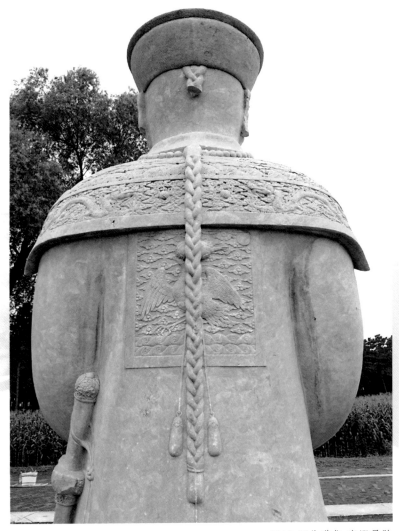

2018 河北遵化 康熙景陵

滿族是女真人的後裔，善於騎馬射箭，髮型上是前額和後腦勺的頭髮剃掉，只留中間一撮結辮。滿清入關後下令漢人剃髮結辮，違者留髮不留頭，孫中山於1911年新亥革命推翻滿清之後又下令全國剪掉辮子。圖中這個立於康熙景陵神道的文官石像頭後的辮子被敲斷了，不知道是辛亥革命後被破壞的，還是文革期間除四舊被破壞的，這石像的一條辮子也見證了改朝換代的歷史變遷。

康熙皇帝愛新覺羅·玄燁是清朝入關第二位皇帝，在位六十一年，是中國歷史上在位最長的皇帝。其後宮嬪妃眾多，按照清朝後宮嬪妃的等級分別是，皇后、皇貴妃、貴妃、妃、嬪、貴人、常在、答應，共八個等級，僅葬于康熙景陵妃園寢的就高達48位。

2010 河北遵化 康熙景陵

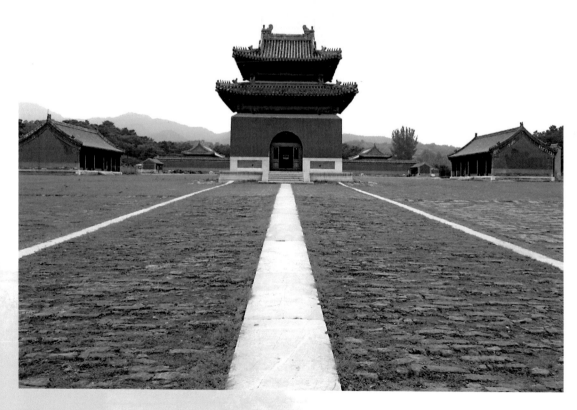

康熙皇帝年幼父母早逝，由祖母孝莊皇太后一手栽培，他親政後先除鰲拜的干政，平定三藩之亂，反擊沙俄，親征葛爾丹，收復台灣，武功建樹良多，也勤學研究儒家經典，但為了少數民族的統治，他實施文字獄和愚民政策打擊漢人，不願推廣西方傳入的科學技術，種下了近代中國全面落後和被西方挨打的禍根。

2010 河北遵化 康熙景陵

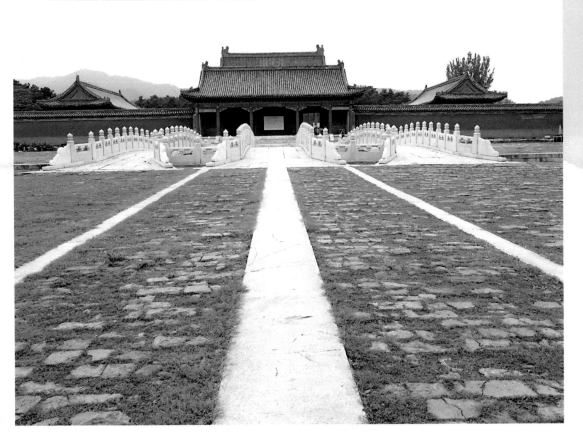

清朝皇帝入關之後，就屬康熙、雍正、乾隆祖孫三代比較有作為，其餘大部分不是平庸就是無能。康雍乾三代各擁有一些歷代皇帝的最高紀錄，康熙是武功有為，在位61年歷代最久，雍正是勤於政事，現存朱批過的奏摺360卷，歷代最多，乾隆是風流有才，他寫過的詩超過30000首，歷代無人能及。

2010 河北遵化 康熙景陵

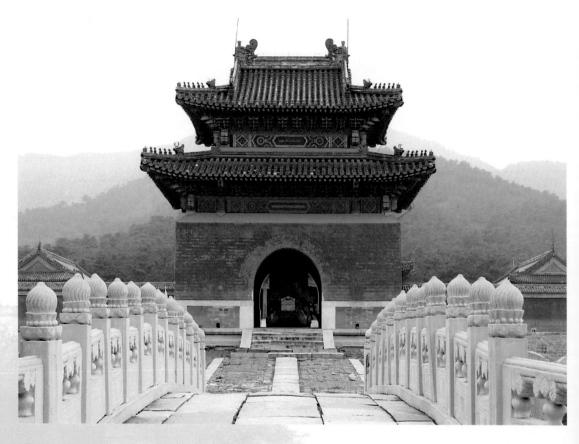

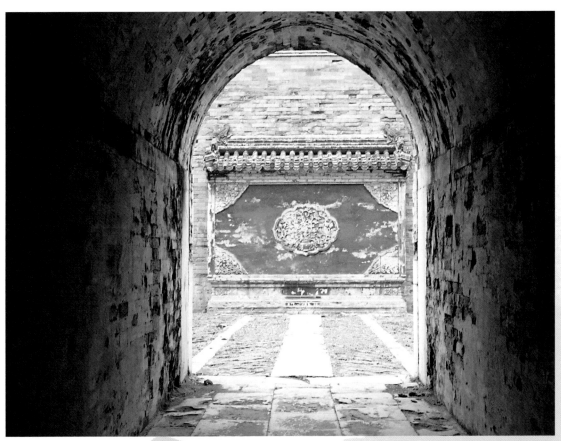

若以中國歷代各朝的國土面積來看，清朝是僅次於元朝的第二大帝國，比漢唐盛世都還大，從人口來看清朝不同時期大約2億人到4億人之間，是中國歷代人口第一大帝國，可人多地廣的帝國為何日後就不堪一擊呢？這和人口結構與素質有關，廣大的人口中滿族占不到3%，而漢人接近80%，軍隊的精銳集中在滿族八旗子弟，但滿人以外，除了少數文官，大部分的漢人都是文盲，這樣的國家結構註定外強中乾，虛有其表。

大清帝國地廣人多，但是它的衰敗卻在於統治者的對內愚民政策導致的人口素質低落，對外不願引進科學技術，禁海經商，拒絕開放對外貿易，統治者關起門來腐敗，完全不知外面的世界已經發生天翻地覆的變化，等到日後不對稱戰爭一敗塗地，此時已經落後太久了。

2010 河北遵化 康熙景陵

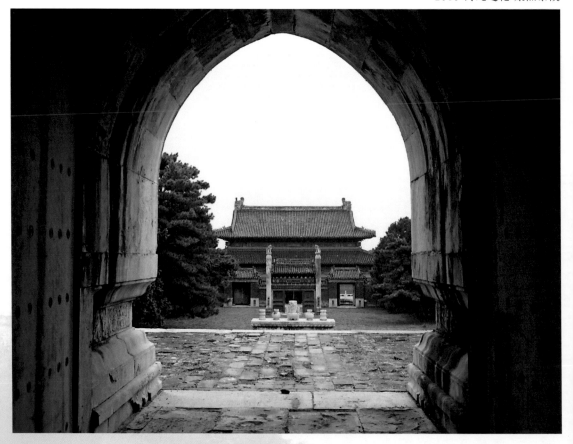

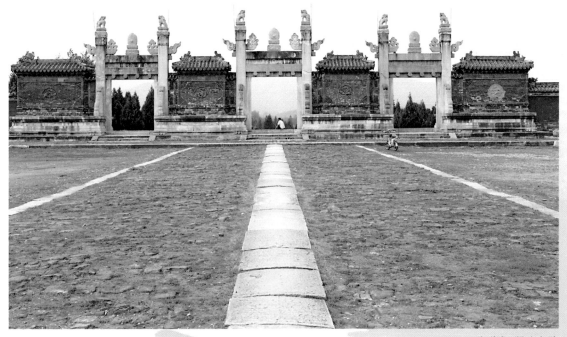

2010 河北遵化 順治孝陵

清太祖奴爾哈赤建立後金，皇太極把它改名大清，而大清第一個入關的皇帝是順治，他的母親是歷史上著名的孝莊文皇后。順治六歲登基由叔父多爾袞攝政，長大後婚姻也是由孝莊政治安排，後來董鄂妃入宮，順治視為知己，寵愛有加。但後來董鄂妃生子後，愛子夭折，而自己也相繼香消玉殞，順治萬念俱灰，執意出家，但因貴為天子，出家難成，身心交瘁之下，隨即染上天花，24歲就龍顏歸天。

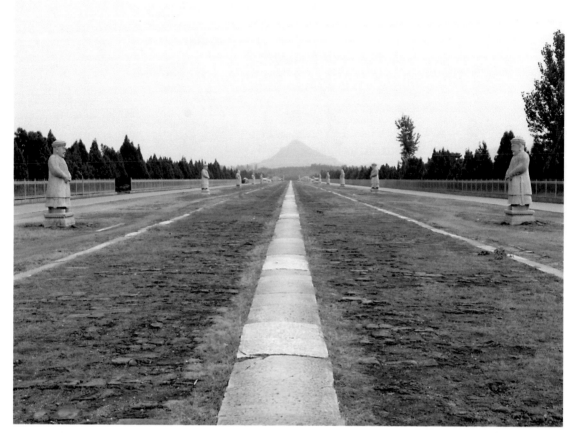

2010 河北遵化 順治孝陵

順治是清入關的第一個皇帝，因此順治的孝陵就是整個清東陵的祖陵。孝陵的神道寬闊筆直長度將近六公里，而擺放石像生的部分就長達一公里，石像生共有18對，各種神獸、動物、文官、武將分置兩側，是明清兩朝所有帝王陵中數量最多的一座，規模大氣宏偉，非常壯觀。順治是典型的不愛江山愛美人，雖說史載他病死於天花，但更多人相信，出家為僧是他最後的歸宿。

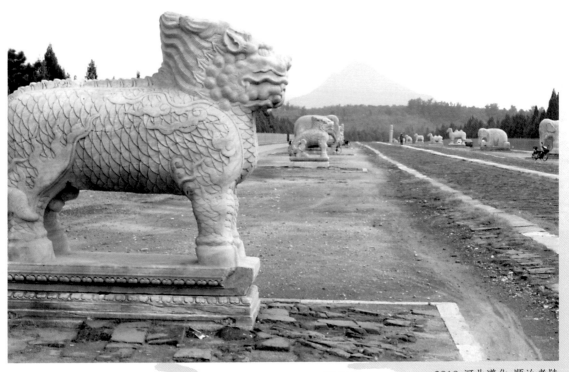

2010 河北遵化 順治孝陵

順治孝陵神道上的石像生不管動物或文官和武將，在雕刻的風格上顯得體型飽滿，線條流暢，表情生動而粗獷帶有氣勢，相較之下，乾隆裕陵和康熙景陵（也是乾隆時補上的）的石像生就顯得表情呆滯，風格保守，這也反映出清朝剛入關時的那種豪情和霸氣。

沿著順治的孝陵神道一路往南走，盡頭處有一座奇山叫金星山，金星山突兀孤立，造型就像一著「金」字，它是孝陵的朝山，也是整個清東陵的朝山，它和清東陵北方連綿的靠山昌瑞山剛好在同一條中軸線上，整個清東陵剛好建在這兩山之間的平原地帶，由想可知當年清東陵的擇地也是經過相當嚴謹的風水考察的。

2010 河北遵化 順治孝陵

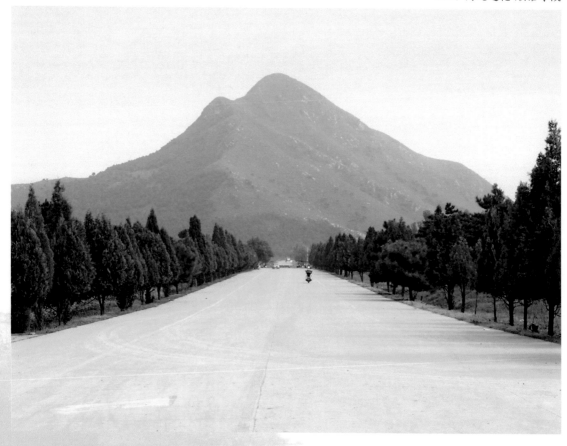

2010 河北遵化 清孝莊文皇后昭西陵

14 ▸ 身影憔悴的孝莊皇太后昭西陵

清 孝莊文皇后原是皇太極的妃子，皇太極死後她先後輔佐順治、康
熙兩代皇帝執政，是歷史上有名的女政治家，孝莊死後葬于昭西
陵，而昭西陵並不在清東陵內，而是孤伶伶地坐落在整個清東陵風水
牆外的東側。

清孝莊文皇后昭西陵是所有清朝皇后陵中規格最高的一座，俱有兩道陵寢的圍牆，足以顯示主人生前地位的尊貴，但因獨立于清東陵之外，加上日後年久失修，當年我親自探訪時，殘破不堪，令人不勝唏噓。

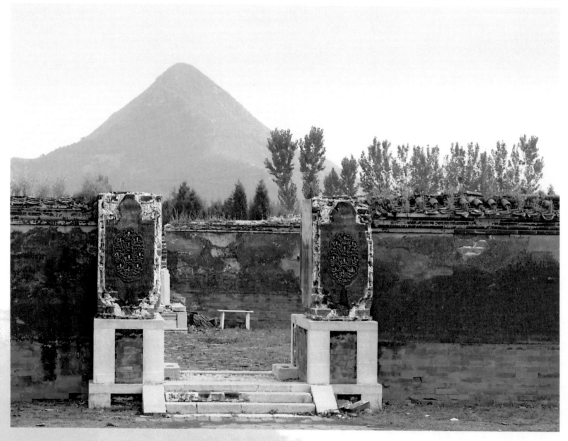

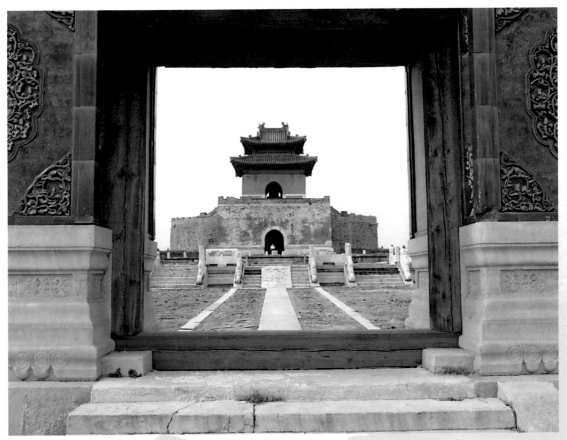

2010 河北遵化 清孝莊文皇后昭西陵

關於孝莊文皇后的昭西陵，為何獨立於整個清東陵之外，歷史上眾說紛紜，按照清祖制，孝莊的丈夫皇太極已葬于關外的昭陵，皇后不管死于皇帝前後都要和皇帝合葬，但孝莊在給孫子康熙的遺囑裡卻囑咐要葬于清東陵，這個歷史之謎，傳說是孝莊於皇太極死後曾經下嫁攝政王多爾袞，名分上的轉折所以致之。

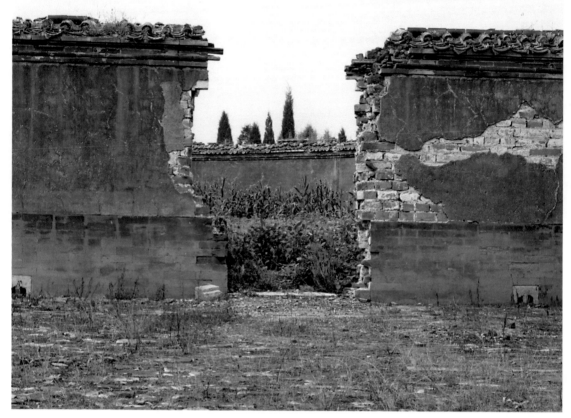

2010 河北遵化 清孝莊文皇后昭西陵

歷史的轉折總是令人深思，孝莊文皇后昭西陵歷經孫子康熙和曾孫雍正兩代的左右為難和權衡，最終單獨地坐落在清東陵之外的東側。而一個女人從年輕到老，在皇太極、多爾袞、順治、康熙之間所扮演的人生多重角色，這個中所付出的情感，所需的智慧和所承受的壓力，她從始至終都是勇敢孤寂地面對。

孝莊文皇后昭西陵現在處於一片寬闊的農田包圍之中，雖然顯得荒涼而孤立，但建得大氣而嚴謹，看得出來規格崇高，身分尊貴。孝莊受到後代祖孫和史家對她很高的評價，可以說沒有孝莊就沒有順治和康熙，沒有康熙就沒有日後清朝的康雍乾盛世，即便這盛世只是曇花一現，孝莊成就兩代帝業的功績也已經名留史冊。

2010 河北遵化 孝莊文皇后昭西陵

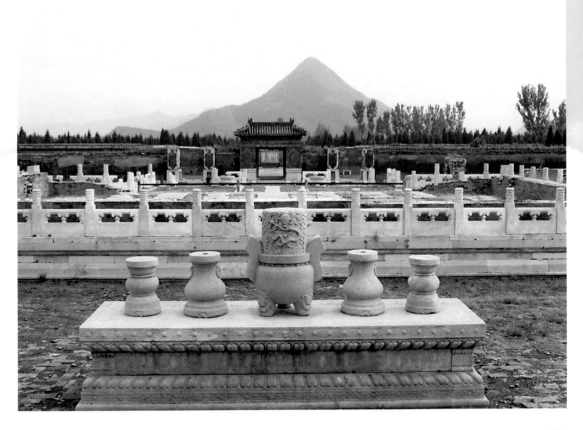

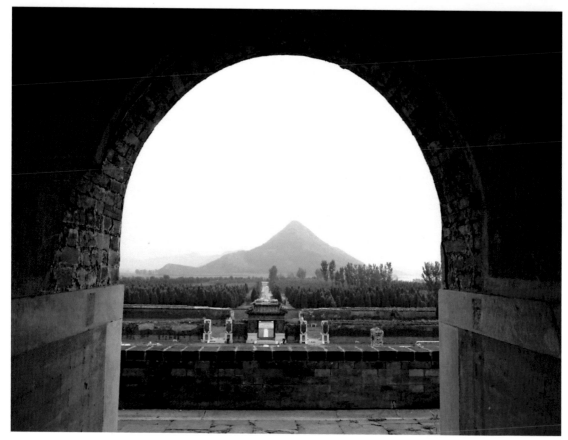

從孝莊文皇后昭西陵遠眺清東陵的朝山金星山，青山依舊在，而回首中國最後的封建王朝，已經將近四百年過去了。在歷史的長河裡，啟滅榮衰和改朝換代已是一種常規，而其他朝代太遙遠，對我們而言在茶餘飯後以談天論古居多。可是大清帝國發生的一切，影響了近代中國發展的命運，影響了現代文明的進程，也影響了我們當代每一個人實質的生活，這也是為什麼每讀清史總是令人扼腕而百感交集。

在很多人的印象裡，清朝無疑是一個腐敗衰弱的滿清政府，但你去讀明史發現明朝更是一個黑暗的政治年代，否則一個大約有六至七千萬人口的大明王朝，怎麼會被只有區區幾十萬人口的女真部落給徹底征服呢？歷史總是靜默地明示我們，道德崩壞的朝代容易誅殺賢良，而文明程度低落的統治者又容易政策愚民，近代中國衰敗落後的果，其實早在五百年前就種下了因。

2010 河北遵化 清孝莊文皇后昭西陵

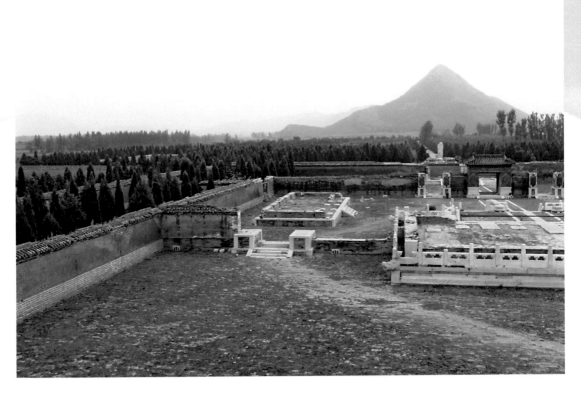

2010 北京 北海公園

15▸遊船北海公園上瓊華島登白塔

北京的北海公園位於景山西側，在故宮的西北方，與中海和南海合稱三海。這裡古時遼、金、元建有離宮，而明、清時又建為皇家御苑，現在主要由北海湖和瓊華島兩部分組成。

2010 北京 北海公園

北海公園內建有假山涼亭、石橋樓閣，迴廊曲折，彩繪鮮豔。初秋來此依然枝葉繁茂，綠意盎然，湖光山色，舒爽宜人。

137

2010 北京 北海公園

北海公園是健行和運動鍛鍊的好去處，尤其來這裡晨運的人特別多，沿湖健走，翠柳依依，視野開闊，令人心曠神怡。

北海公園內有一大型的兩面九龍壁，這個始建於清乾隆年間的九龍壁，是用七色琉璃瓦鑲砌而成，兩面各有九條彩色大蟠龍，飛騰在波濤雲海之中，工藝水平精湛而大氣。

2010 北京 北海公園

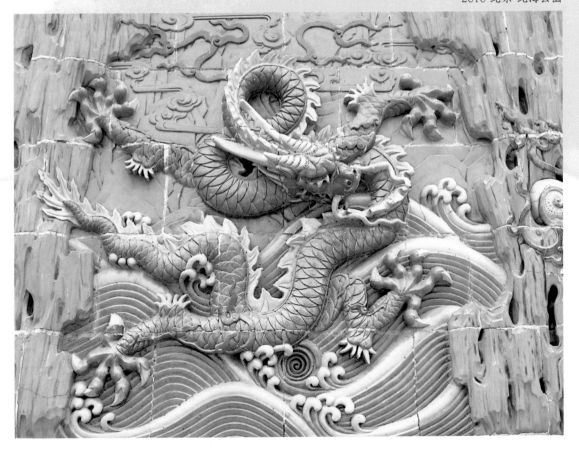

2010 北京 北海公園

北海公園內的閣樓彩繪精緻而美麗，入秋之際，剛好高大的合歡花朵盛開，翠綠的枝葉垂映在彩繪前面，增添了一種青春亮麗的氣息。

2010 北京 北海公園

初秋的北海公園，湖岸柳樹蔥鬱，水中荷花連綿，有空可以搭小船飽覽湖光山色，小船行在荷花遍布的水道當中，偶爾驚起水鳥，這時不由令人想起宋代詞人李清照的《如夢令·常記溪亭日暮》：「常記溪亭日暮，沉醉不知歸路。盡興晚回舟，誤入藕花深處。爭渡，爭渡，驚起一灘鷗鷺。」

登上北海公園瓊華島的小山頂，眺望紫禁城紅牆黃瓦，錯落在一片蒼煙霧靄之中，滿清王朝曾經走過的輝煌，此刻只能追憶。

2010 北京 北海公園

142

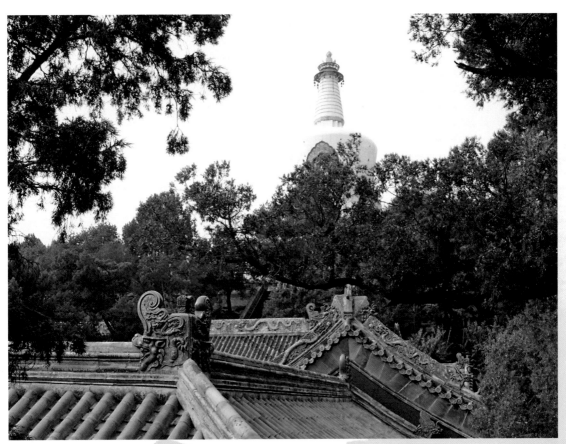

2010 北京 北海公園

位於北海公園瓊華島山上的白塔，是北海公園的地標，這個始建于
清順治年間的白塔是一座藏式的喇嘛塔，順治根據西藏喇嘛的建
議用來壽國佑民，白塔目標顯著，站在景山山頂也可以清楚看到。

北海公園內建有假山涼亭，小橋流水，曲徑迴廊，其中又以靜心齋最為著名。這個始建于乾隆年間的靜心齋，築於太湖石的疊山之中，是典型的江南風格。乾隆曾六下江南飽覽風光明媚，細品江南園林之美，回京後仍念念不忘江南美好，靜心齋於光緒年間重修時還曾改名乾隆小花園。

2010 北京 北海公園

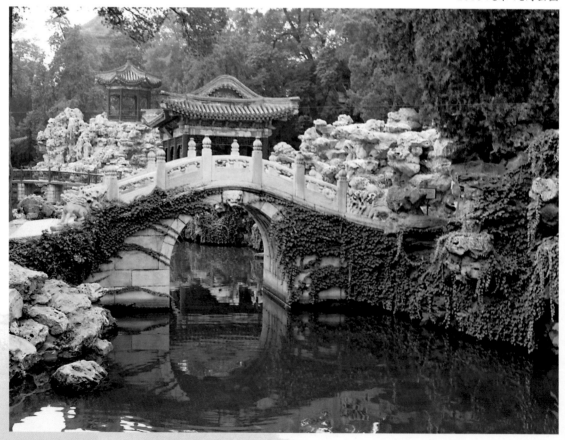

2010 北京 格格府

16 ▸格格府用餐賞古裝歌舞

位於北京東城區的格格府是一座三進四合院，是慈禧太后垂簾聽政之時為了籠絡恭親王奕訢，而賞賜給奕訢長女榮壽固倫公主的府邸。滿清王公貴族家的女兒稱格格，因此這座四合院就俗稱格格府，格格府內庭院種有玉蘭和玫瑰，環境貴氣優雅，來此用餐令人相當驚豔。

北京格格府如今是一家對外經營開放的餐廳，以官府菜和燉品為主。府內後院相當清幽，有三間包房分別佈置成清朝格格的膳房、書房和琴棋書畫房，裡面傢俱古典優美，四周牆壁木雕和玻璃彩繪相當雅緻。

2010 北京 格格府

到北京格格府用餐，有清代服裝打扮的管家在入口恭候大駕，也有穿格格服飾的服務員接待賓客。晚上一面用餐還可以同時觀賞中庭的古裝歌舞表演，另外還可以作答放在餐桌上的古代考題，答對了還可依成績獲得「狀元」、「榜眼」、「探花」不同頭銜，並有獎賞。

2010 北京 格格府

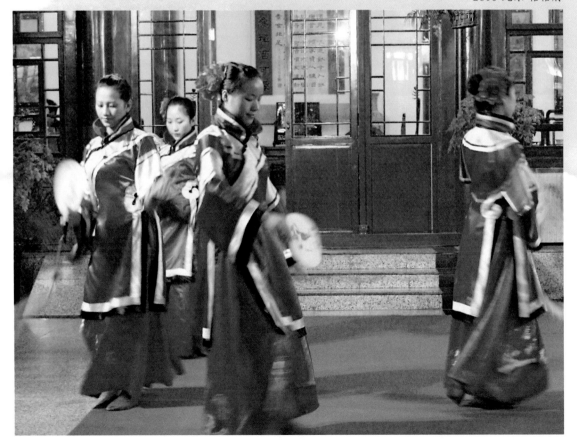

2010 北京 香山

17▸秋遊香山紅葉正豔

始建于金朝的香山公園位於北京西郊，至今已有九百年的歷史，香山最高峰因形似香爐故名香爐山簡稱香山，到北京，秋天沒去香山看紅葉與上館子沒吃烤鴨一樣令人遺憾。

2010 北京 香山

北京香山和南京棲霞山、蘇州天平山、長沙嶽麓山並稱中國四大賞楓勝地。清乾隆皇帝在此建有行宮，國民革命之父孫中山病逝於北京，曾在香山的碧雲寺停靈後才安葬于南京紫金山，因而此地建有孫中山衣冠塚，毛澤東也曾在香山的別墅居住和工作過，此地迄今留有許多名人事跡。

秋天的午后，香山楓葉澄黃如金，坐在紅色的粉牆下，感覺整個人就快醉了。

2010 北京 香山

150

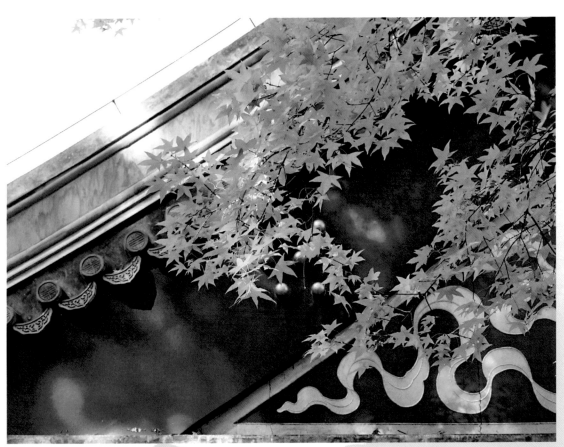

2010 北京 香山

红牆金葉，這樣的顏色組合和紫禁城的紅牆黃瓦一樣尊貴，難怪自古香山便是皇家園林和王公貴族秋天賞紅葉的最佳去處。太美遭忌，以文明自居的西方曾經也是野蠻橫行，香山曾于1860年遭英法聯軍火燒搶劫，又于1900年慘遭八國聯軍焚毀劫掠。

151

秋天到香山，在山腰上的涼亭小憩，眺望滿山紅葉，不覺想起唐代詩人杜牧的《山行》：「遠上寒山石徑斜，白雲深處有人家。停車坐愛楓林晚，霜葉紅于二月花。」

2010 北京 香山

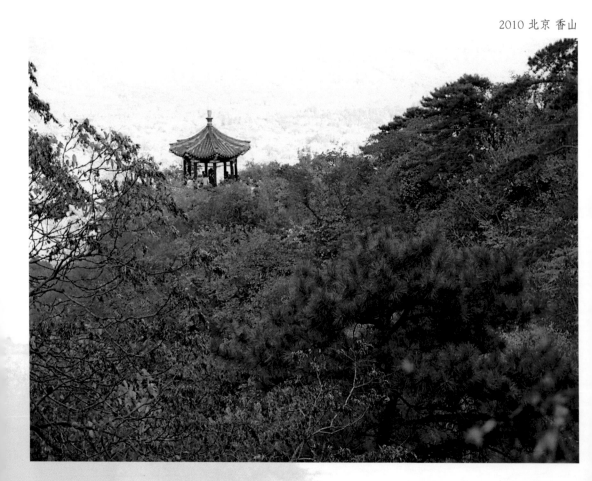

2010 北京 香山

攝影碰到一些畫面，才會體悟國畫的美學。寫意是中國山水繪畫的特有風格，寫意並不像西畫的抽象派一樣無中生有，它是在現實的自然風貌中加以演化和創作，達到一種虛實相生的意境。

到北京香山賞楓，那是上山容易下山難，每個人上山的時間不一，但下山的時間差不多，因此下山路上，人車堵得水泄不通，我是在入夜的燈火下，和無數的人車摩肩擦踵才走路回家的，不過每當憶起這個美麗的秋天，倒也覺得不虛此行。

2010 北京 香山

18▸初遊天壇驚歎古人工藝

天壇位於北京市南邊，始建于明永樂年間，是明清兩代皇帝祭祀皇天和祁五穀豐登的地方，天壇是圓丘壇和祈谷壇兩壇的合稱。

2010 北京 天壇

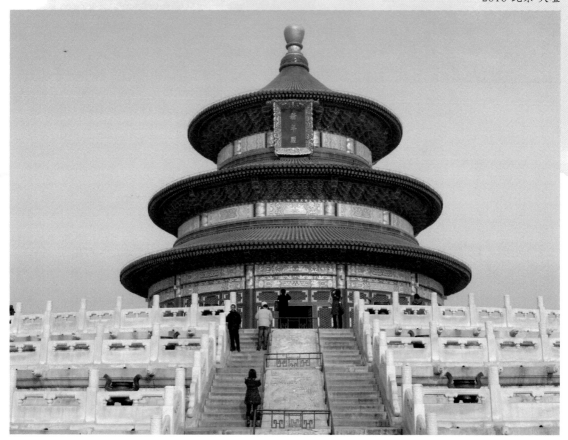

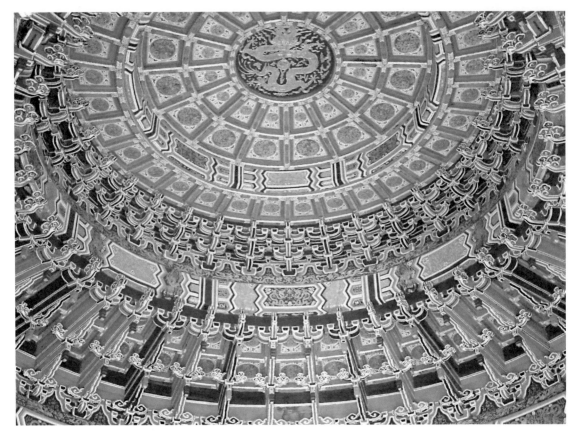

2010 北京 天壇

北京天壇建築最具特色的便是祈年殿。殿內由16根金絲楠木大柱環繞支撐的穹頂九龍藻井，藻井結構精細繁複，雕龍刻鳳，流光溢彩，令人眼花撩亂，讚嘆不已，堪稱中華民族工藝的瑰寶和智慧的結晶。

2010 北京 天壇

祭天是中國古老而淵源流長的一種祭祀活動。明清兩朝天壇祭天由皇帝親自出席向天頂禮膜拜，以祈皇天賜福，風調雨順，國泰民安，從永樂年間天壇落成啟用，共有二十二個皇帝來此祭拜。

19▸湖廣會館聽戲喝茶

坐落在北京西城區的湖廣會館，原是私宅，張之洞的爺爺曾在此住過，清嘉慶年間改建為湖廣會管，湖廣是古名，其實即是指兩湖（湖南和湖北）。會館建造之初，由兩湖在京任職和經商的人士共同集資，用來招待故鄉進京會試的舉人，提供住宿和餐飲之需。

2010 北京 湖廣會館

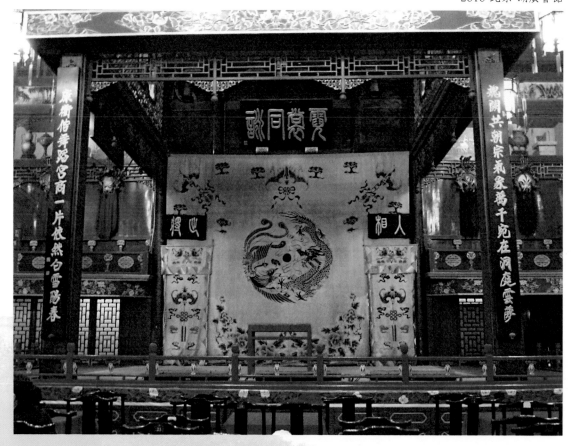

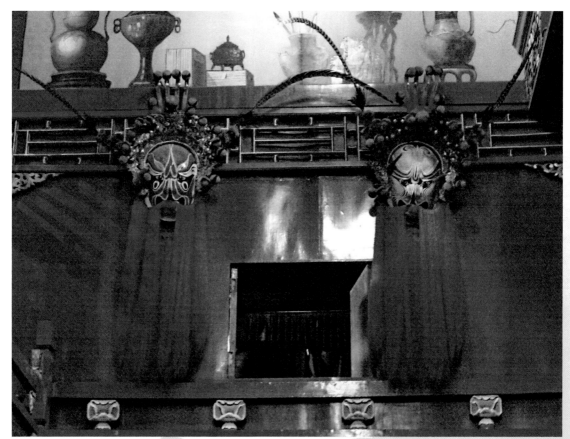

2010 北京 湖廣會館

北京湖廣會館內建有戲樓,從清朝開始這裡就常有學士名流在此宴會唱酬,同時兩湖旅京人士也多在此聚會。湖廣會館現已全面對外開放,戲樓常有各種戲曲演出,訪京遊客也可以來此用餐聚會,喝茶聽戲,感受一下老北京的特有風情。

20▸白家大院吃官府菜龍徽舊廠喝紅酒

北京白家大院是一家經營宮廷菜和官府菜的特色餐廳。餐廳內建造得古色古香，內部庭院建有假山疊石、亭臺閣榭、小橋水塘，用餐前後可以到處瀏覽，非常愜意。

2011 北京 白家大院

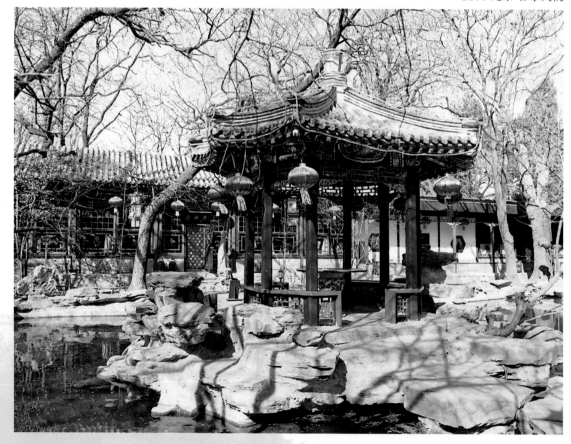

2011 北京 白家大院

位於北京海淀區蘇州街的白家大院，原是北京同仁堂樂姓家族的樂家花園，後來以同仁堂樂家為藍本拍攝的電視劇《大宅門》講述的白家故事出名後，現址上的餐廳便取名為白家大院。而樂家花園的前身其實是始建于清康熙年間的禮親王花園，此處是清太祖奴爾哈赤次子禮親王代善的後代所建，後來轉賣給同仁堂樂家。

北京白家大院的前身就是清朝王宮貴冑的私人府邸，現在雖然改成私人企業餐廳，但整個環境和布局依然流露出富貴奢華的底蘊，就連門口迎賓的陣勢都展現滿清王朝的風情。

2011 北京 白家大院

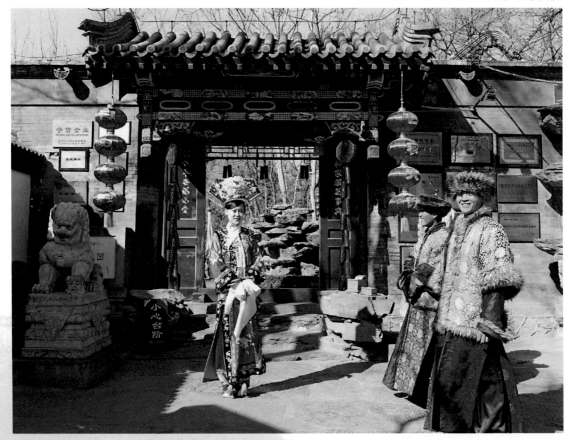

2011 北京 龍徽葡萄酒博物館

北京龍徽葡萄酒博物館是一座古典的明清風格建築,它的地下室是龍徽公司俱有百年歷史的酒窖和儲酒池,來這裡可以品嚐葡萄酒也可以到對面的酒文化餐廳用餐。北京初春氣溫依舊寒涼,而午後陽光明媚把長廊上的柱子和雕飾照映在紅色的粉牆上,我品完紅酒帶著幾分醉顏拍下這動人的時刻。

2011 北京 龍徽葡萄酒博物館

　　品完葡萄酒，站在北京龍徽葡萄酒博物館的長廊下，春日午後的陽光，把松樹和長廊雕飾的身影重疊映在紅色的粉牆上，我感覺這顏色應該和我臉上的醉顏一樣，於是拿起相機記錄了此刻的心情。

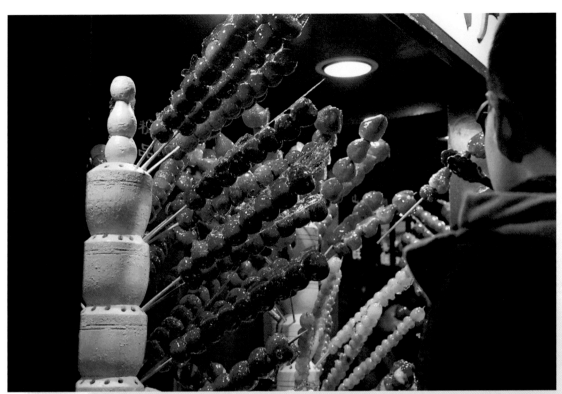

2015 北京 王府井

21▸逛王府井大街尋北京道地美食 2015

北京王府井小吃街,是位於王府井大街上一條相連的小街道,比較靠近長安大街這一頭。這裡匯集北京各種小吃,糖葫蘆、烤栗子、烤鴨、爆肚等等,還有各種民間手工藝品和紀念品,每天遊人如織。

北京王府井小吃街有各種小吃，最特別的是還有油炸的蠍子，蠍子幾隻用竹籤串成一串，膽量夠大的朋友可以試一下，不過據了解，這種蠍子是養殖的，經油炸過後，基本上已沒什麼毒性了。

2015 北京 王府井

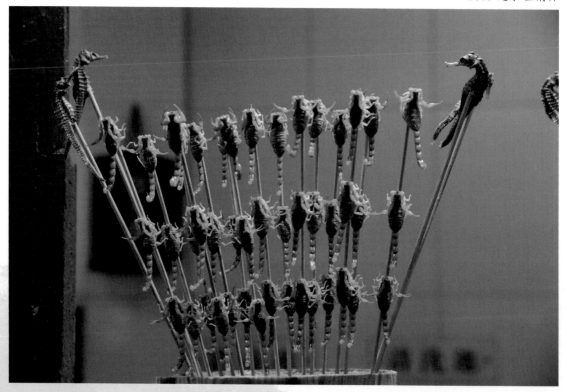

王府井大街位於北京東城區，是北京最繁華和著名的商業街。這裡日用百貨、服裝鞋帽、珠寶首飾、餐廳館子等琳琅滿目，還集中了許多中華老字號在這裡。王府井大街始建于元代，到了明成祖朱棣時代，這裡附近曾建有十個王府，清末民初大街附近有一口井，井水甘冽，後來這裡就叫王府井大街。

2015 北京 王府井

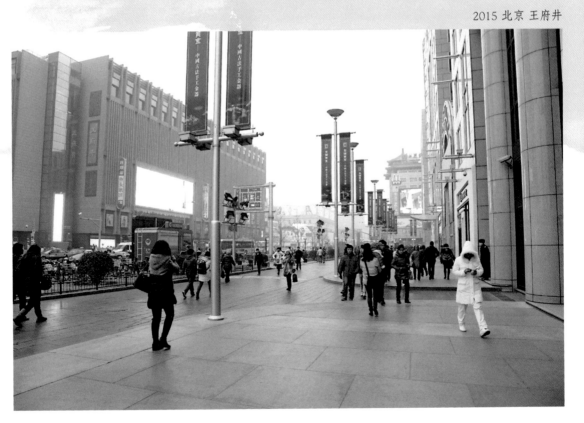

2015 北京 王府井

北京糕餅店最有名的品牌之一就是稻香村，稻香村於1773年始創于蘇州稻香村茶食店，距今已有兩百多年歷史，乾隆下江南時曾品嚐過後讚不絕口，此種蘇式口味糕餅遂在京城廣為流行。

2015 北京 王府井

過年快到了，北京王府井大街商家
門前，一個財神爺的裝扮者，正
在大跳發財舞，路過的觀眾好奇上前
一探究竟，裝扮者倒底是男是女？

北京順一府餃子館是老字號了，原來在王府井天主堂旁邊的小巷裡。它的餃子相當好吃，有豬肉餡、牛肉餡、羊肉餡、雞蛋餡、三鮮和�521魚水餃等口味，後來搬家我就找不到了，最後店搬到王府井大街東安市場的百貨商場去了，我循線找去，口味還是和五年前一樣好吃。

2015 北京 王府井

2015 北京 一碗居

驢打滾是北京著名的小吃，據考證發源於避暑山莊附近的承德。這是一種用蒸熟的糯米皮塗上紅豆餡捲成圓柱形，外面再裹上黃豆粉的一種糕點。由於形狀極像毛驢在地上打滾沾滿塵土，因而叫驢打滾，只能佩服命名這個糕點的人是個天才，我在北京吃過許多驢打滾，最好吃的竟然在國子監門口的一攤小販。

老北京爆肚相當有名，和北京烤鴨一樣歷史悠久。爆肚就是羊的毛肚用水爆熟（也有一說 毛肚表面有許多揚起的皺摺很像爆開的模樣）而得名，爆肚一般吃法是用水爆熟後蘸著醬料（傳統是芝麻醬加腐乳）吃。

2015 北京 一碗居

2015 北京 一碗居

老北京炸醬麵是北京最出名的麵食了，到北京不能不吃。此面是由麵條、炸醬和菜碼組成的一種乾拌麵。麵條一般以手工麵或刀削麵燙熟，炸醬是豬肉餡、甜麵醬、黃豆醬、豆干等食材炒製而成，菜碼一般有毛豆、小黃瓜、芹菜、小蔥、豆芽和心裡美蘿蔔等。

22 ▸日壇公園冬日寂靜蕭瑟

日壇公園位於北京朝陽門外附近，日壇是明清兩代帝王祭祀太陽的地方。冬日來此，花木蕭瑟、遊人稀少，倒是涼亭邊的白皮松枝幹斑駁，但針葉依然翠綠。

2015 北京日壇公園

日壇公園的涼亭造在假山之上，四周疊石拱衛，涼亭清幽素雅，冬日在此閒坐小憩相當安靜。

2015 北京 日壇公園

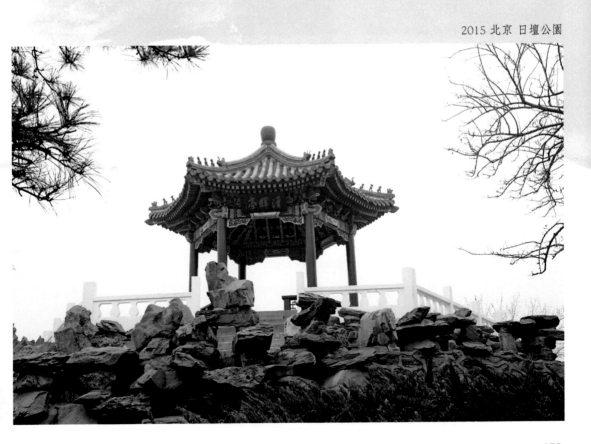

2015 北京 日壇

　　　　一般皇家宮殿的建築是紅牆黃瓦，
　　　而日壇的建築是紅牆綠瓦，綠色
　的琉璃瓦當上燒製著祥龍圖案。

176

23▸什剎海溜冰吃烤肉夜景風情無限

什剎海位於北京西城區，指皇城的
前海、後海和西海三大湖泊和周
邊地區。夏日湖岸柳樹蒼翠，冬日湖
水結凍，可以在湖上溜冰。

2015 北京 什剎海

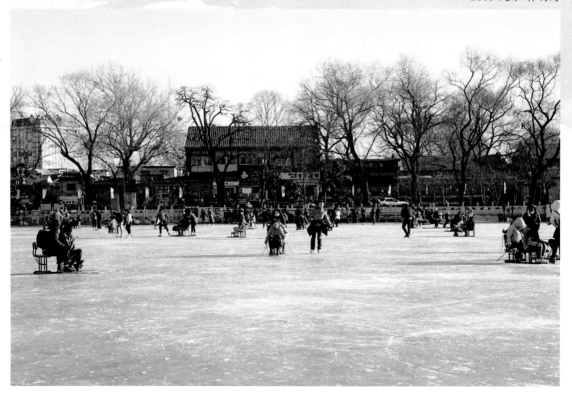

2015 北京 什剎海

什剎海也稱十剎海，因週邊原來蓋有十座佛寺古剎而得名。這裡從清朝開始就是有名的消暑遊樂之地，現在湖岸四周酒吧林立，遊人川流。

2015 北京 什剎海

什剎海附近有恭王府、鐘鼓樓、梅蘭芳故居、宋慶齡故居等景點，白天去逛恭王府等景點，然後入夜之後來什剎海用餐或酒吧坐坐，會是很好的選擇。夏日來此，涼風吹襲，非常舒服，冬天到訪，燈火離迷，風情萬種。

冬日什剎海湖面結冰，湖岸四周高
大的柳樹蕭瑟黯然，但黃昏之後
岸邊紅色的燈籠亮起，替寒冬之夜增
添了一些暖意。

2015 北京 什剎海

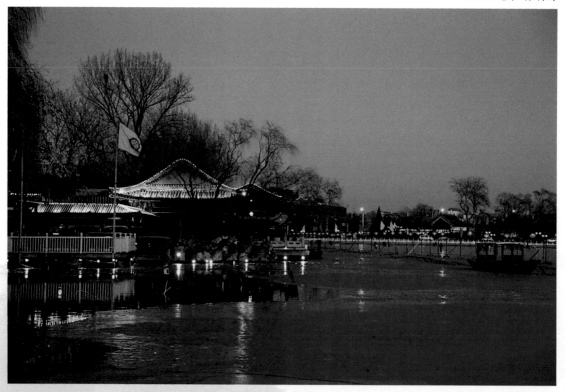

2015 北京 什剎海

什剎海的夜晚比白天動感，高大的柳樹和槐樹伸展在屋簷的上頭，寒冬夜晚，藍調的天空把枝幹的身影細膩地呈現，再加上商家錯落的燈火點綴，構成一幅迷人的畫面。

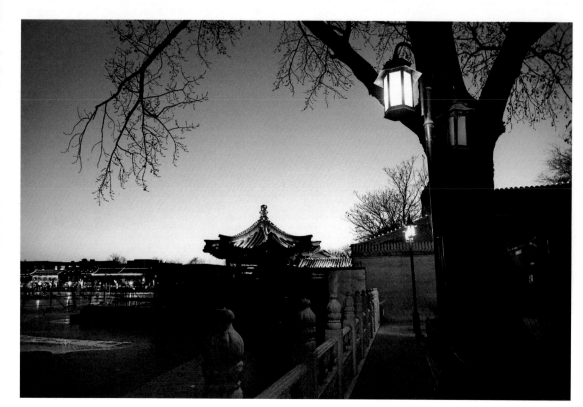

2015 北京 什刹海

北京在清末就有東富西貴之說，京城東區是物資集散之地，倉儲發達，造就許多富商巨賈，而京城西區王府林立，聚集許多八旗後裔和達官顯貴，位於京城西區的什刹海自古商業娛樂繁盛，至今依然人潮鼎沸，熱鬧非凡。

2015 北京 什剎海

北京西城區的什剎海沿著湖岸酒吧林立，這裡的酒吧和東城區三里屯的不太一樣，三里屯以外國特色為主，而什剎海有著濃厚的北京風情，是那種京城帝都特有的「京味兒」，即使不進這兒酒吧喝一杯，光在街上逛一回，都能感染那種浪漫離迷的氛圍。

在北京什剎海遊玩，我最喜歡去一家名叫烤肉季的餐廳用餐了。這裡有一道小茴香拌核桃仁，每次來我都必點，這道菜很簡單，就是新鮮的生核桃仁涼拌小茴香，菜色簡單但是清香爽口，回味無窮，很適合搭配烤肉食用。

2015 北京 什剎海 烤肉季

什剎海烤肉季是一家老字號清真餐館，由季姓回民於清道光年間始創，距今已超過160年的歷史。烤肉季最出名的就是那切薄片的羊肉在一個大鐵盤烤製然後上桌，羊肉軟嫩香濃，我喜歡點一份荷葉餅包著吃，最好加點一份糖蒜，吃完滋味豐腴的烤羊肉再來一瓣糖蒜解膩，順便燜一口二鍋頭，這頓飯才算沒有白來什剎海。

2015 北京 什剎海 烤肉季

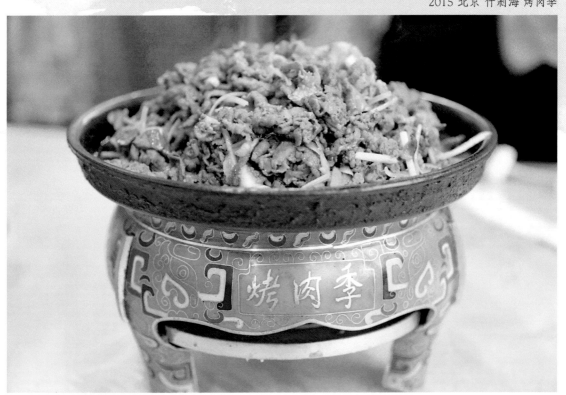

24▸尋訪萬園之園圓明園遺跡斷壁殘垣

冬日午後來到北京圓明園，門外的紅牆上映著玉蘭的枝影和屋簷的一角，我買了門票但徘徊於門外，因為太過熟悉這裡發生的歷史，如今親臨現場卻有一種近鄉情怯的感覺。

我就這麼站在圓明園的門外，想要有點心理調適。這個讓中國人心中受創的傷心地，令人不知如何面對。躊躇不前，是我剛到圓明園門口真實的寫照，而在此之前，歷史已在心頭橫斷百餘年。

2015 北京 圓明園

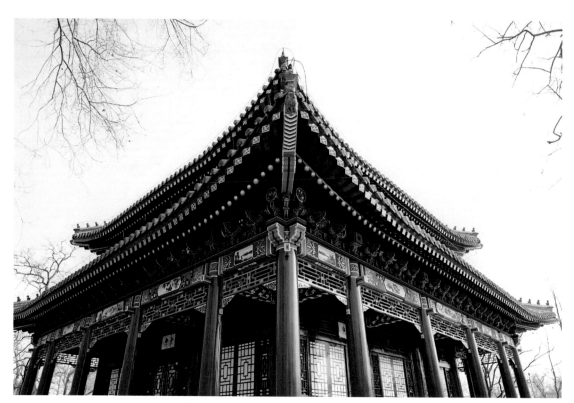

2015 北京 圓明園

圓明園內如今置立著華麗的樓閣，這裡似乎已經看不到昔日的烽火。但是做為知識份子，我心裡知道，這只是時間的假象，那個國殤一樣的烙印，永遠存在一個民族的歷史記憶裡。

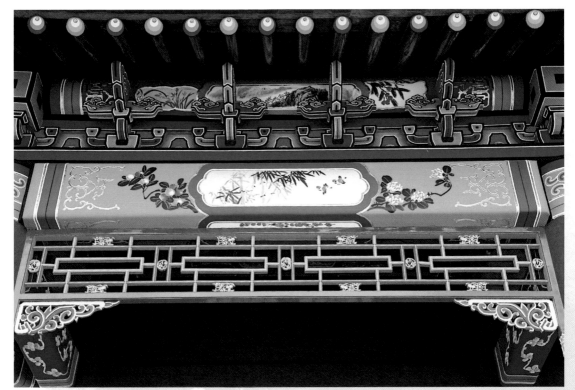

2015 北京 圓明園

來到圓明園現址上重新整修的閣樓前，雕龍畫鳳，彩繪華麗，令我想起唐末五代時李煜的詩《虞美人》：「春花秋月何時了，往事知多少。小樓昨夜又東風，故國不堪回首月明中。雕樓玉砌應猶在，只是朱顏改。問君能有幾多愁？恰似一江春水向東流。」曾經逝去的圓明園讓我們和李煜有著同樣的感傷。

冬日來到位於北京西北郊的圓明園，寒氣逼人，樹上落葉已盡，只剩枯枝雜亂地映在結冰的湖面。悲慘的圓明園曾兩度遭到外國列強的焚燒和搶劫，一次是1860年的英法聯軍，一次是1900年的八國聯軍，這兩次致命性的破壞，把這座曾經是世界上最美麗的花園置於萬劫不復的命運。

2015 北京 圓明園

2015 北京 圓明園

始建于1709年（清康熙四十八年）的圓明園是清朝皇家的宮苑園林，由圓明園、萬春園和長春園組成又稱圓明三園。期間歷經康熙、雍正、乾隆等多代共150多年的經營才建成，是清朝皇家的避暑夏宮，也是當時世界上最富麗堂皇的園林，有「萬園之園」的美譽。

北京圓明園在遭遇兩次外國的焚毀和搶劫後，隨後又遇上軍閥割據和盜匪洗劫，最終變成現在廢墟一片。二百多年過去了，不過從殘破的雕刻和遺物中，仍能感受當年這座宮苑是何等的豪華和精美。

2015 北京 圓明園

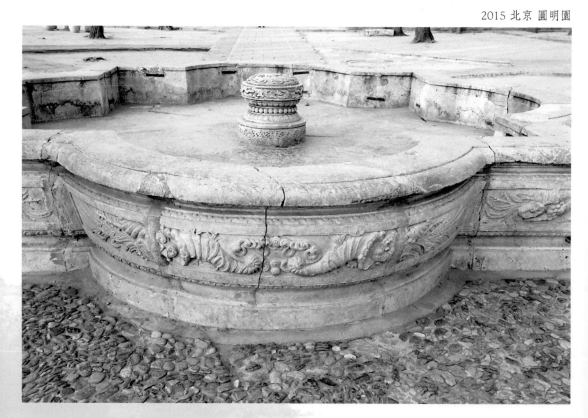

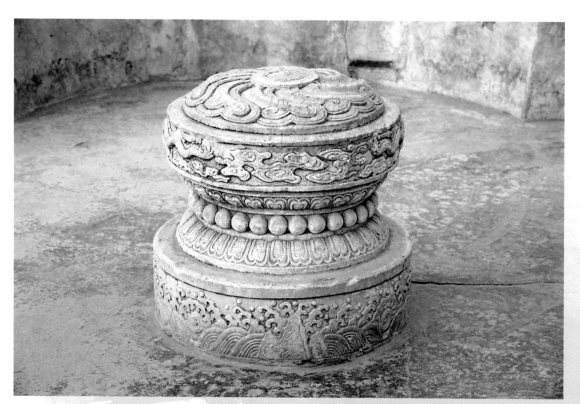

從圓明園原址現存的少數遺物中，我們可以看到雕刻精美，氣勢非凡，彰顯當時大清帝國的昌盛繁華，但美麗的圓明園就像紅顏薄命一般，隨著滿清由盛轉衰最後淪為列強瓜分的祭品。

圓明園當年的建築可以說中西合璧，除了中國傳統的建築之外，也引進一部份歐洲文藝復興後期「巴洛克」風格的建築。當時由漢白玉精美雕刻而建成的西洋樓，還有非常宏偉的人工噴泉建築，泉水由十二生肖銅首輪流噴出，非常壯觀，曾經目睹實景的西方傳教士當時讚嘆堪比法國凡爾賽宮。

2015 北京 圓明園

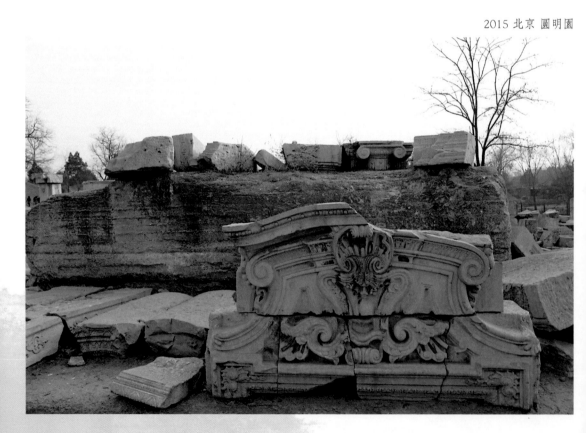

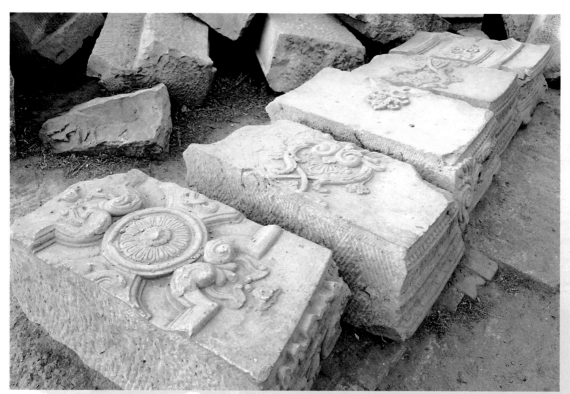

2015 北京 圓明園

如今的圓明園遺址到處斷垣殘壁，精美石雕更如柔腸寸斷，1860年英法聯軍進入園內掠奪珍寶時，充分暴露人性的貪婪和嫉妒。

這些穿著軍人制服的強盜，看到園中數不清的寶物開始瘋狂搶奪，英國人和法國人為了攫取財寶竟互毆和械鬥，他們把能拿的放在身上，能搬的用手搬走，搬不走的用馬車運，運不走的用槍射擊或斧頭砍毀，無法擊毀的放火焚燒，圓明園就這樣第一次毀于西方列強的野蠻和邪惡之中。

圓明園遺址上，一隻被毀壞躺在地上的石獅，可以從殘骸中看出，原本造型飽滿，雕刻精美。它傾倒的容顏代表著大清帝國的衰敗，獅子象徵皇權的威嚴，在圓明園被焚燒劫掠那一刻，清朝統治者的皇權就已經岌岌可危了。

2015 北京 圓明園

196

圓明園的被焚，雖說舉國痛心，令人憤慨，但也彰顯滿清政府的腐敗和無能。為什麼堂堂天朝大國竟如此不堪一擊？這也引發知識份子的省思，開始種下日後辛亥革命的種子。

2015 北京 圓明園

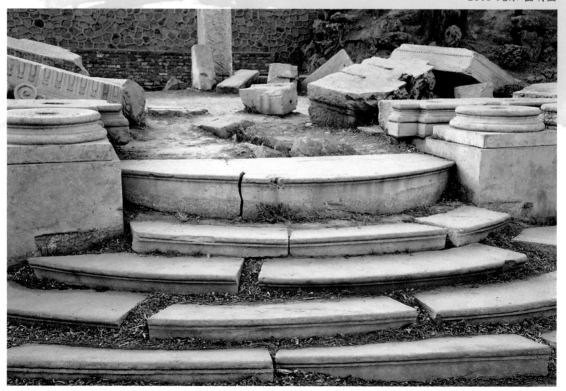

197

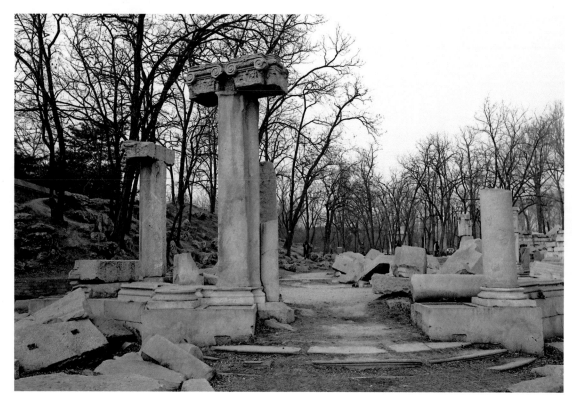

2015 北京 圓明園

圓明園的被毀是用恥辱這支火燎烙印在中華民族心頭的傷痕。來北京旅遊除了吃喝玩樂，觀看紫禁城的金碧輝煌，抽空到圓明園親手撫觸那斑駁的傷痕和感受一下歷史留下的百年滄桑，這樣和我相同熱愛歷史的人，人生才算沒有遺憾。

2015 北京 圓明園

1860年英法聯軍侵入圓明園掠奪財物,能拿走的都拿走了,拿不走的一律毀壞,最後放火焚燒。大火焚燒的目的其實是為了煙滅證據,用來掩飾其野蠻的暴行,大火焚燒了三天三夜,損失的財物和價值,無法估算。

時至今日，圓明園往日的繁華已是一片廢墟。你若有機會到西方國家和日本的博物館去參觀，你會發現尤其在大英博物館，陳列著當年圓明園諸多被劫的文物，看完令人不勝唏噓。

2015 北京 圓明園

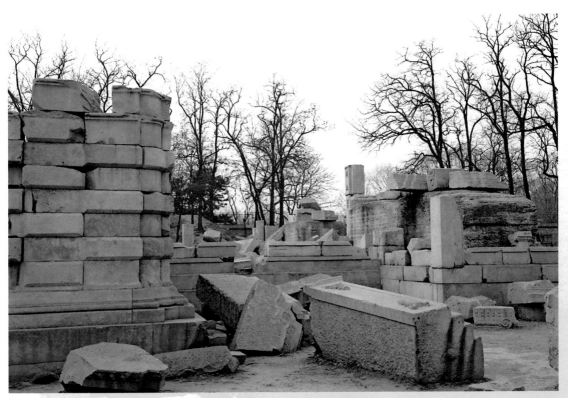

2015 北京 圓明園

圓明園是否重建，一直到現在還是一個很爭議的議題。有人說中國現在國力強盛了，經濟實力有了，圓明園應該重建，一雪百年恥辱；也有人說圓明園應保留遺跡，留給後代一個永遠的歷史教訓，提醒國民勿忘國恥。

1860年英法聯軍占領圓明園時，起初他們只想搶奪園內的金銀財寶和藝術品。但總指揮英軍統帥額爾金認為搶奪不能徹底毀壞這個宏偉的建築，這樣無法給清朝政府震撼致命的打擊，只有焚毀圓明園才會有效，因此在洗劫兩周之後，下令火燒圓明園。額爾金回國後受到英國女王褒獎，隨後被派往印度，不久這位火燒圓明園的罪魁禍首，即在住處因天打雷劈引起火災而被活活燒死，因果報應，令人感嘆歷史總是驚人的巧合。

2015 北京 圓明園

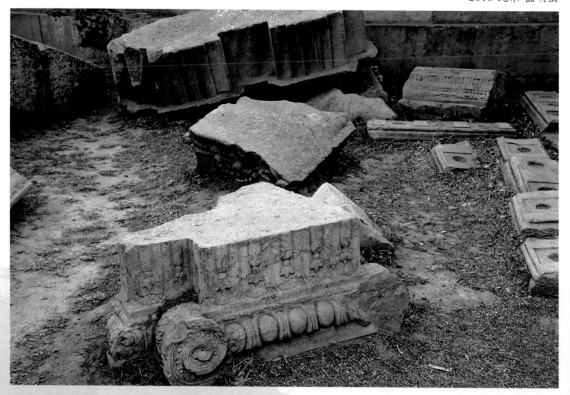

來北京圓明園的訪客，看到曾經世界最華美的宮苑園林如今廢墟一片，內心都是五味雜陳。寒冬至此，圓明園的斷垣殘壁，靜默無語，稚幼的小孩上蹦下跳，還不知這段歷史的沉痛，希望他們長大能重來回顧。

2015 北京 圓明園

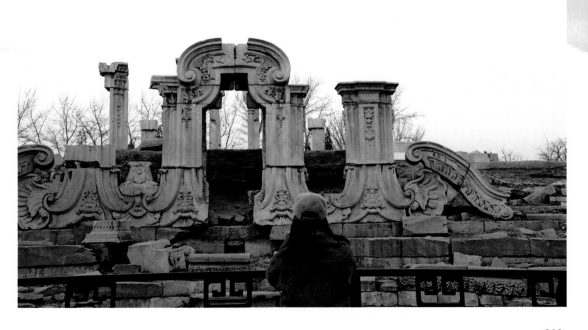

現今北京圓明園的遺址上，在散落一地的殘墟裡，你觸手可及那斷裂的石雕和斑駁的紋路，赫然發現它依然很美，一種歷經烽火紋身和歲月滄桑的美，一個民族藝術魂心不死之美。

2015 北京 圓明園

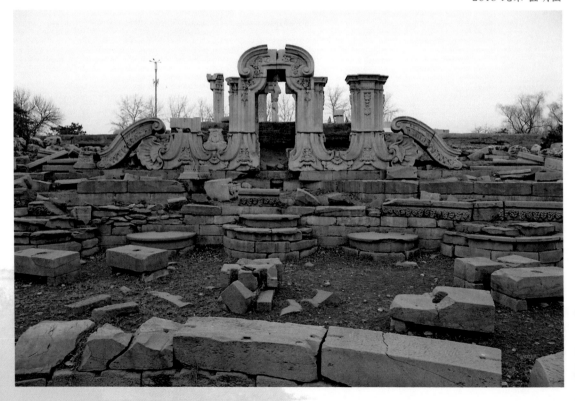

2015 北京 圓明園

火燒圓明園最慘重的損失，當是大清帝國收藏于文源閣約一萬零五百卷的圖書檔案，這些檔案涵蓋中國歷史、哲學、藝術和科技相關的精華著作。英法聯軍的暴行其實是一種對人類文明的踐踏，在當時的西方世界只有法國大文豪維克多‧雨果出來譴責英吉利和法蘭西兩名強盜的罪行，如今他的雕像被立在圓明園內，用來紀念這位唯一的西方良知。

一月份的北京，天氣嚴寒，圓明園的湖裡依然有三隻鴨子在水裡嬉游。我詳細地尋訪百年烽火留下的遺跡之後，心中百感交集，我想牠們不曾知曉這裡發生的往事。

2015 北京 圓明園

在我要離開圓明園之前，剛好湖裡的黑天鵝帶著牠的幼子在水中覓食，這讓我若有所思。京城往事早已煙消雲散，圓明園的建築如今剩下廢墟一片，園內的文物和收藏也都早已被劫掠或毀滅，但這段歷史的教訓不應被遺忘，知恥近乎勇，一個民族的國殤應被永世銘記，而後才能浴火重生。

豌豆黃是老北京傳統的小吃。豌豆去皮蒸熟後加糖炒製，最後放入容器攤平凝固後切塊，冷藏後食用又口感綿密。依北京習俗，每年農曆三月三都要吃豌豆黃，現在這道美食在北京隨時都能吃到。

2015 北京 一碗居

2015 北京 一碗居

艾窩窩，顏色雪白外形圓潤，也是老北京一道著名小吃。外皮用糯米製作，內餡一般為芝麻、核桃仁或瓜子仁等，吃起來柔軟香甜。吃完羊蠍子後來一個艾窩窩，可以中和羊肉豐腴的滋味，艾窩窩狀似窗外的積雪，替冬日的晚餐劃下一個完美的句點。

北京古蹟遍布全城，搭地鐵前往會是一個很好的選擇，地鐵站內牆壁的浮雕也是非常有「京味兒」。

2015 北京 地鐵站

2015 北京 地鐵站

北京地鐵站內牆壁浮雕，非常有老北京生活的味道。這個現代化的國際大都市，處處透露著一個曾經的輝煌帝都所蘊含的豐富文化。

211

25 ▶ 雍正王朝發跡地雍王府

雍和宮位於北京東北邊，是清康熙皇帝賜給其四子雍親王的官邸，稱為雍親王府。乾隆皇帝亦出生於此，乾隆時期雍和宮改為喇嘛廟，是清朝中晚期規格最高的一座佛教寺院。

2015 北京 雍和宮

2015 北京 雍和宮

雍和宮紅牆上鑲砌的彩色琉璃——
雙龍戲珠。

進入雍和宮後，一開始最引人注目的，便是位於兩側的兩座八角亭。紅色的大柱，彩繪的斗拱，雙重的飛檐，黃色的琉璃瓦，這個始建于清乾隆年間的亭子，恢宏大氣，華麗精美，色彩炫爛。

2015 北京 雍和宮

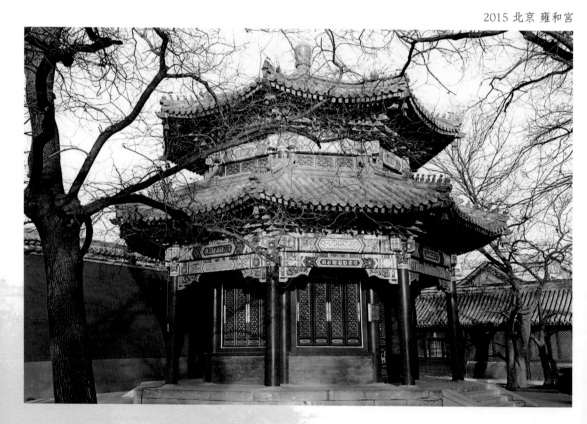

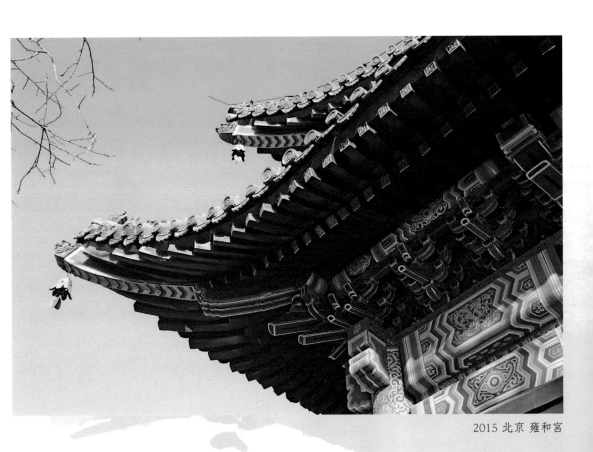

2015 北京 雍和宮

雍和宮內佛殿的建築群相當龐大，建築風格更是融合漢、滿、蒙、藏各民族的建築藝術於一體，對於研究佛教建築和文化的旅客來說，到北京旅遊，此處不能錯過。

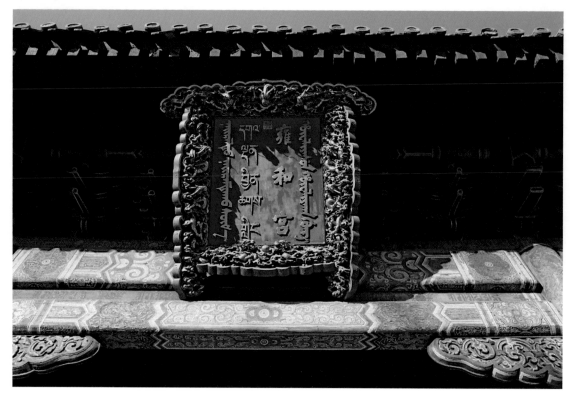

2015 北京 雍和宮

雍和宮殿上的「雍和宮」匾額刻著
滿、漢、蒙、藏四種文字。

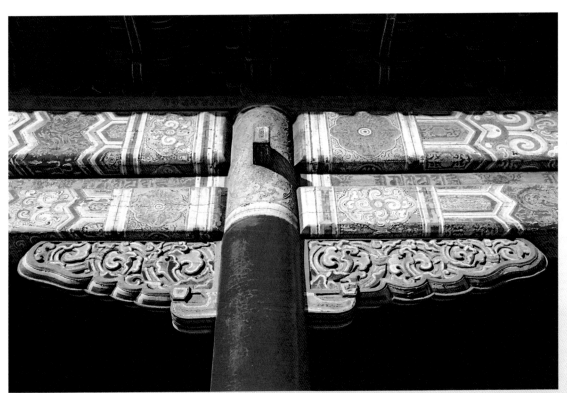

2015 北京 雍和宮

雍和宮的建築華麗精美，歷經歲月洗鍊，雖然有些地方已經褪色斑駁，但依然可以憶想當年的盛世風華。

雍和宮殿黃色琉璃瓦的屋脊上，裝飾著騎鳳仙人、各種神獸和動物，這些實質上有加固屋脊瓦當的作用，也被用來驅凶避邪。

2015 北京 雍和宮

218

2015 北京 雍和宮

出過兩代皇帝的雍和宮，窗戶也是雕花描金，鎏金包覆，和紫禁城一樣，盡顯皇家貴氣。

萬福閣是雍和宮內最大的建築，裡面有一尊法相莊嚴的萬達拉彌勒大佛。大佛通高26米是由一整根白檀木雕刻而成，地上18米，埋入地下8米，是我國現存最大的獨木雕刻佛像。原產印度的白檀木是西藏七世達賴喇嘛透過尼泊爾購得，派人經四川走水路運送到北京獻給乾隆皇帝，乾隆甚喜命人雕刻，恭奉在雍和宮至今已有二百多年，堪稱佛教聖物，中華瑰寶。

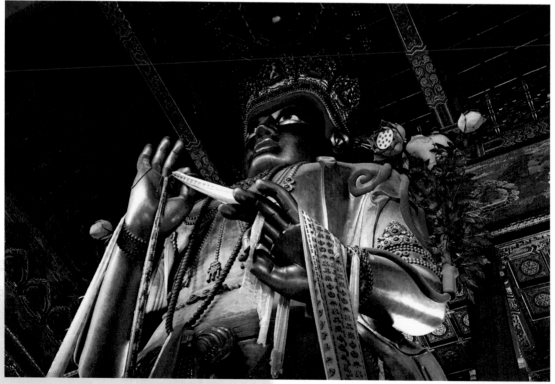

雍和宮的前身是雍親王府，這裡出過兩位皇帝，分別是雍正和乾隆，因而這「龍潛福地」的建築，恢宏大氣，金碧輝煌，規格堪比皇宮紫禁城。

2015 北京 雍和宮

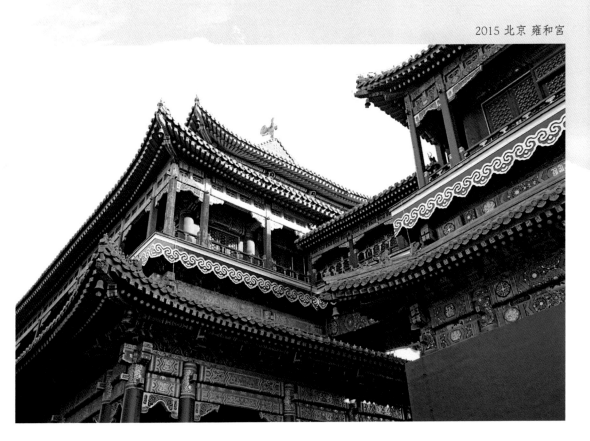

221

雍和宮前的銅獅和紫禁城一樣，盡顯皇家威儀，來雍和宮不能不看的是舉世聞名的木雕三絕。一是由整根白檀木雕刻而成的26米高彌勒大佛，二是由五百尊紫檀雕刻的羅漢所組成的五百羅漢山，三是由金絲楠木雕刻有九十九條金龍盤踞的巨型護佛神龕，喜歡佛教文物的朋友到北京旅遊絕對不能錯過。

2015 北京 雍和宮

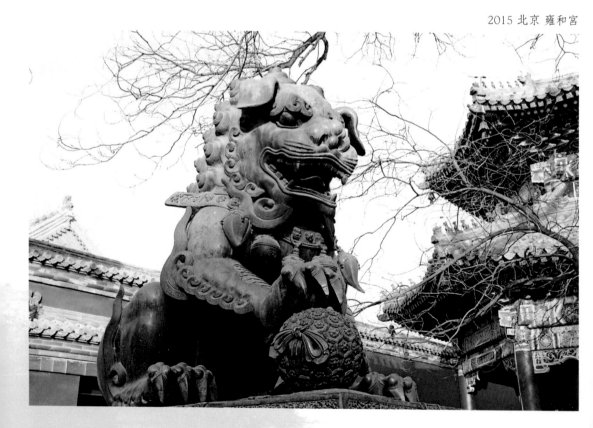

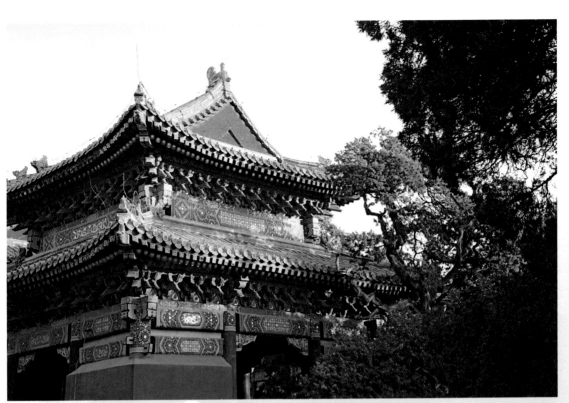

26 ▸ 古代國家最高教育機關國子監

位於北京安定門內的國子監和孔廟僅一牆之隔。國子監始建于元成宗年間，是元、明、清三代國家管理教育的最高行政機關和國家最高學府。

冬日來到北京國子監，下午的藍天和雲彩把樹木的枝條烘托得輪廓更加明顯。

2015 北京 孔廟

位於北京市東城區的孔廟始建于元朝,是元、明、清三代祭祀至聖先師孔子的地方,這裡廟宇宏偉,古木參天。

225

進入國子監的太學門，有一座建于清乾隆年間的琉璃牌坊，牌坊保存完好，高大恢宏，上面有乾隆御筆親題的漢白玉雕刻橫額，正面寫著「圜橋教澤」。

北京國子監內有座巨大的琉璃牌坊，這個已超過二百年的牌坊有三個拱形門洞，牌坊上的琉璃圖案和漢白玉雕刻都相當精美。古時每當有新科狀元產生時，都要在這裡舉辦隆重儀式，皇帝和狀元就從中間正門洞走進，其他文武百官只能從兩邊的門洞走入，由此可見對於中舉狀元和科舉教育的重視。

北京國子監內有一個雕像，是一隻金鰲翻騰於藍色波濤之上，很多家長帶考生來都要摸一下鰲頭，喻意為「獨占鰲頭」，祈望能考出好成績，因而這個鰲頭已經被摸得閃閃泛光。鰲是古代傳說中的一種龍頭魚身或龍頭龜身的大魚或大龜，和贔屭一樣能背負山岳浮游於江海之中。

2015 北京 國子監

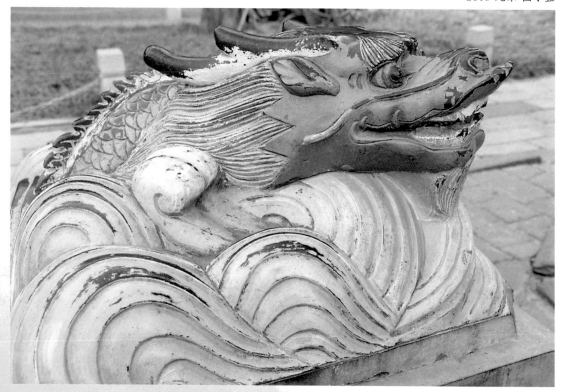

冬日至北京孔廟，結冰的魚塘被敲開一個口子讓魚通氣。孔廟是很多家長喜歡帶孩子來的地方，它是元明清三朝的最高學府，而孔子又是中國最德高望重的教育家，來這裡可以讓孩子感染教育的氛圍，也可以鼓舞孩子鯉魚躍龍門的奮發向上精神。相傳黃河鯉魚游到山西龍門山時受阻，一隻紅色鯉魚躍過龍門山後幻化成一條龍，受這個傳說啟發每個家長都望子成龍，希望仕途或事業能飛黃騰達。

2015 北京 孔廟

2015 北京 國子監

冬日在北京國子監探訪，這裡藍天白雲，安靜清幽，此時落葉已盡，枝影如畫。國子監是中國古時掌管國家教育的最高行政機關，西晉武帝時始設「國子祭酒」官職一名，是掌管教育的最高官員，相當於現在的教育部長兼最高大學校長，歷代皆沿用此制。國子監祭酒一般是四品官員，唐代唐宋八大家之首韓愈、明朝首輔張居正、清朝時甲骨文的發現者王懿榮等都當過國子監祭酒一職。

2015 北京 紫禁城

27▸三訪皇宮紫禁城再登景山看黃昏

端門是紫禁城的正門,取開端之意。端門城樓是存放皇帝儀仗用品的地方,每逢皇帝舉行大型朝會或出行,端門御道兩側儀仗隊伍分列,隊伍從太和殿一路往南,經午門、端門,一直到天安門,陣仗龐大盡顯皇權威儀。

紫禁城是全世界現存規模最大的古代皇宮。站在老遠就能眺望那宏偉的宮殿建築，高大的紅色城牆，白色的漢白玉欄杆，紅色的柱子，彩繪的斗拱和黃色的琉璃瓦。紫禁城雖說是封建制度下威權的產物，但它是一個時代傾全國之人力、物力、財力而完成的建築，也是一個民族智慧和藝術的結晶。

2015 北京 紫禁城

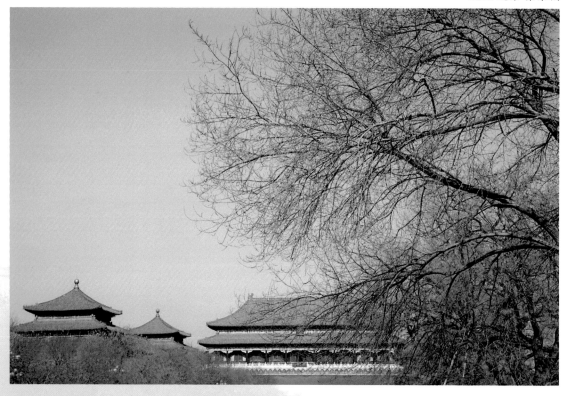

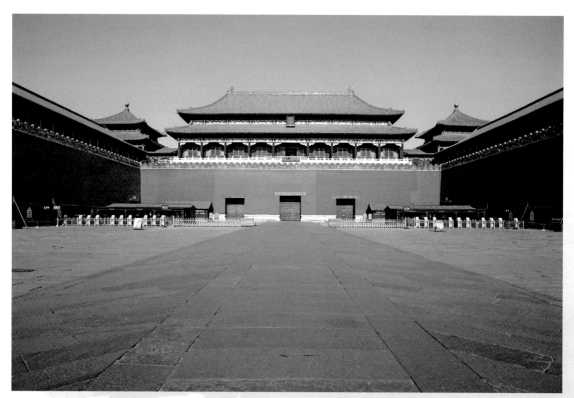

午門是紫禁城通過護城河的第一道正門也稱南門,午門之後是太
和門和前清門,而往前是端門、天安門和大清門。午門有五個
門洞,中間的正門平時只有皇帝才能出入,皇帝大婚時,皇后可以進
一次,新科狀元、榜眼、探花三人可以進出一次,平時文武大臣只能
左門進出,而王公宗親只能由右門進出。明朝時大臣觸犯皇家尊嚴,
常被皇帝處以廷杖責罰,就在午門御道旁,曾經因廷杖致死也大有人
在,才會有民間以訛傳訛的「推出午門斬首」,其實明清犯人斬首皆
在柴市或菜市口讓百姓以儆效尤,絕不會在午門。

冬日結冰的護城河顯得很寬闊。北京城在明清兩代的建築共有四道城牆，層層包圍拱衛，最外圍是外城，往內是內城，再往內是皇城，更往內便是最核心的紫禁城。簡單說紫禁城便是護城河環繞的這一長方形的城池，也就是現在的故宮，它共有四個門，南面午門，北面神武門，東面東華門，西面西華門。

2015 北京 紫禁城

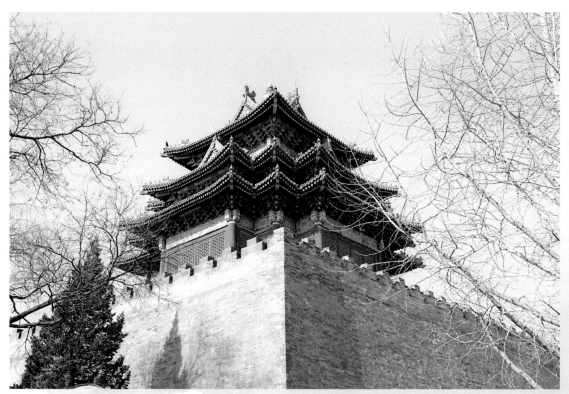

紫禁城是一座被護城河環繞的長方形的城池，城牆東西寬753米，南北長961米，城牆高約10米，護城河寬52米。城牆的四個角落建有四座角樓，角樓飛簷三重，造型特殊，華麗美觀，它除了讓厚重的城牆看起來沒那麼沉重呆板之外，因為它是紫禁城四邊的制高點，俱有保安防衛的功能。

護城河結冰了。五年前的冬天，也是這個季節到訪，當時天空灰蒙，大雪紛飛，而今天清氣朗，柳條蕭索。歷經六百年歲月的紫禁城，紅色宮牆依然高高橫在前方，旅遊也是一種緣份，你在不同時間來訪會有不同的機遇。

2015 北京 紫禁城

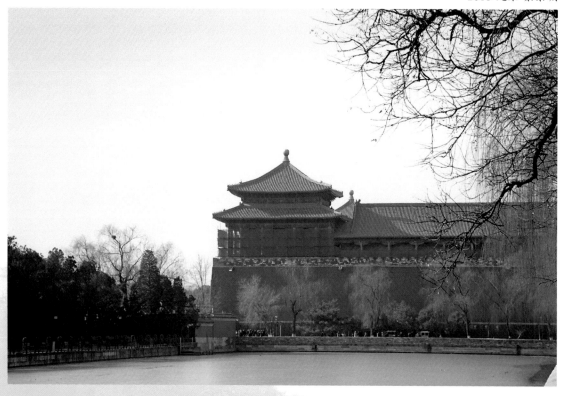

2015 北京 景山

北京景山附近的街道，冬日藍天清朗，高高的白楊樹整齊地排列在圍牆邊上。

2015 北京 景山

北京景山附近的民房，灰牆黑瓦，
仍保留了老北京的風貌。

北京景山附近的街道，依然保存著
明清風格，大街上兩旁高大的槐
樹，在晴朗冬天的午後，顯得幽靜而
開闊，漫步其中令人發思古之幽情。

2015 北京 景山

2015 北京 景山

景山附近的街道，冬日的樹影斜映
在紅色的圍牆上，天空雲彩幻化
而牆上枝影婆娑。

240

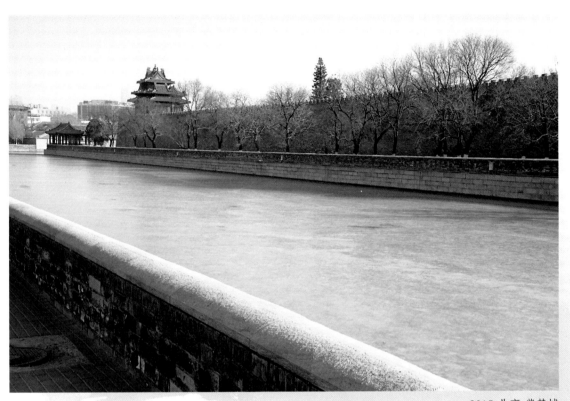

2015 北京 紫禁城

冬日結冰的紫禁城護城河如一條玉帶橫列，眺望遠處城牆上的角樓，在灰黑連綿的城牆上，紅柱黃瓦的角樓是一道美麗的風景。

北京景山位於紫禁城神武門的正北面，神武門即是北門，走出神武門跨過護城河一直往北可以爬上景山。景山門前的宮殿，午後竹影映在斑駁的紅牆上，一旁的漢白玉雕欄精緻高雅，讓整個畫面感染一種古典的氛圍。

2015 北京 景山

242

2015 北京 景山

北京景山上的白皮松是此地一道美麗的風景。白皮松枝幹曲撓，形體優美，細翠的針葉是嚴冬中稀少的綠意。

景山上的富覽亭，圓形的建築古色古香，紅色大柱上的斗拱彩繪，色澤絢爛，華麗優美。

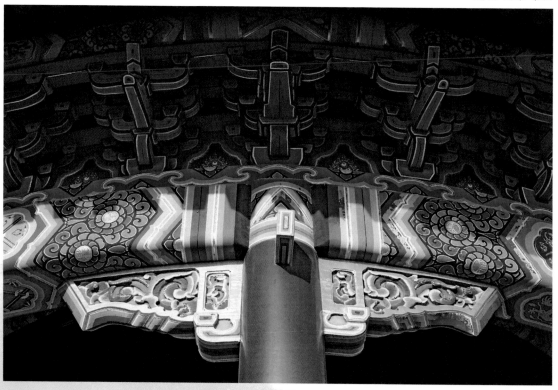

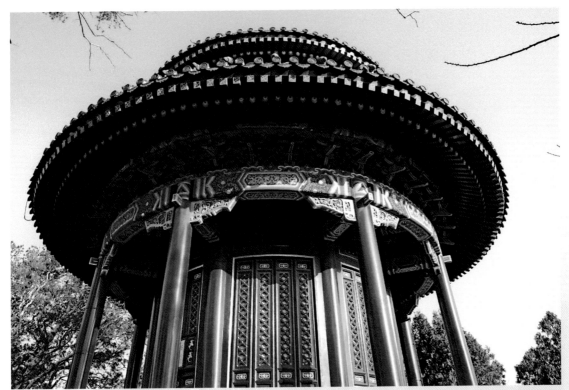

2015 北京 景山

　北京景山上有五座古亭，這五座古亭都是在明代的建築基礎上於清乾隆年間修建的，分別是周賞亭、觀妙亭、萬春亭、輯芳亭和富覽亭。這五座古亭剛好沿著山勢錯落，是遊客登景山攬勝歇腳的好地方。

北京的景山古稱煤山，位於紫禁城神武門正北。明末李自成領導農民軍起義，1644年攻破北京時，崇禎皇帝朱由檢眼看眾叛親離，除太子外把后妃子女悉數殺死，最後和太監王承恩都自縊於煤山。現景山下有一棵歪脖子槐樹，樹下立有一碑，據聞就是當年明思宗上吊的地方，國之將亡如大廈欲傾，崇禎雖不甘做亡國之君，終究獨木難撐，無力回天。

2015 北京 景山

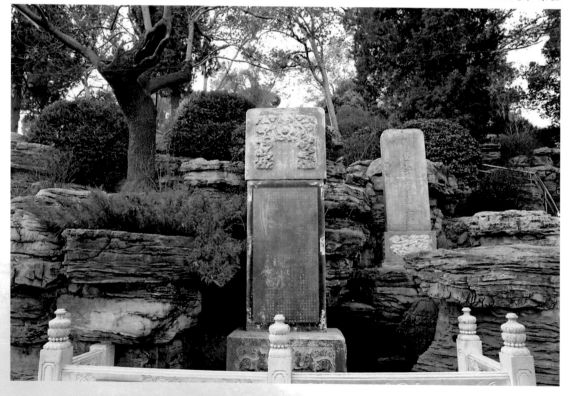

246

2015 北京 景山

景山山後的花園裡，遛鳥的民眾把整籠小鳥掛在樹下曬太陽。這曾經的明清皇家後山御苑，已經不知幾度物換星移了，昔日封建制度的遺跡，如今成為廣大市民群眾運動休閒的最佳去處。

景山是明朝最後一個皇帝崇禎自殺的地方。歷史上雖說崇禎在位也想勵精圖治，但大勢上明朝從明英宗土木堡之變後國力式微，萬曆皇帝之後政治日益腐敗，到崇禎皇帝時已是宦官專權，民不聊生。而崇禎本人急功近利，生性多疑，常因小錯濫殺忠良，四周漸被小人親信包圍，故北京城破之際竟無人可用，最終成為真正的孤家寡人。崇禎雖辯稱自己非亡國之君，並大罵諸臣皆亡國之臣，但大明亡在崇禎之手，已是一個歷史的必然。

2015 北京 景山

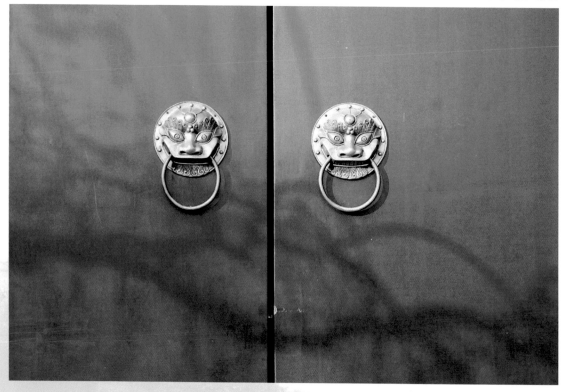

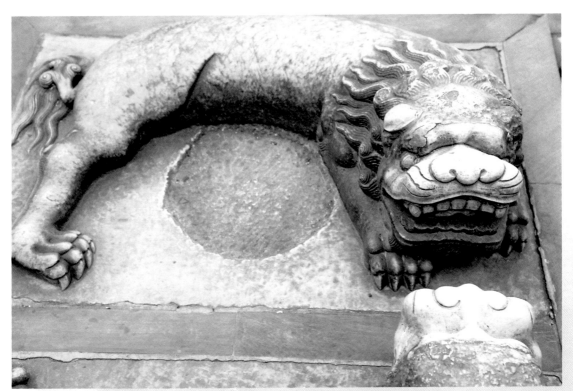

2015 北京 景山

景山壽皇殿建有三座九舉牌樓，每座牌樓下方的地面上皆有四對石刻神獸，每對神獸皆作俯臥狀，雕工精美，表情逼真，栩栩如生。

紫禁城的設計格局上，正門是南朱雀的午門，而後門是北玄武的神武門，依五行配置玄武這個方位必須有山，即後有靠山，景山就是紫禁城的靠山。景山正北有一壽皇殿，是供明清兩代皇帝停靈，存放遺像和祭祖的地方。此地建有三座九舉牌樓，每座牌樓的夾柱石上皆刻有兩隻神獸，每對神獸姿態各異，圖中這對昂首含珠。

2015 北京 景山

北京的景山又名煤山，因明初朝廷在此堆煤，以防元朝殘部圍困北京城造成燃料短缺，故名煤山。黃昏時刻，從景山山頂眺望北海的白塔寺，白塔佇立於一片暮色霧靄之中。

2015 北京 景山

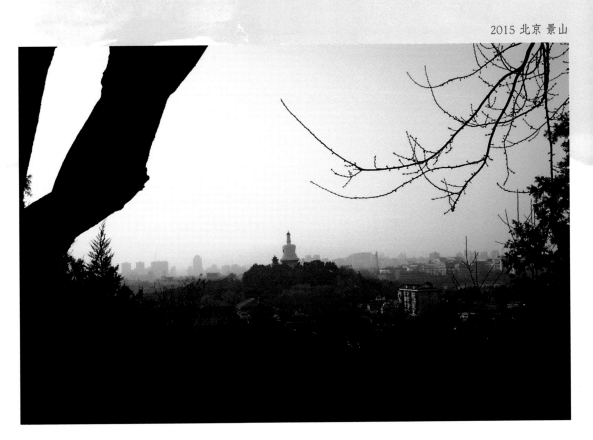

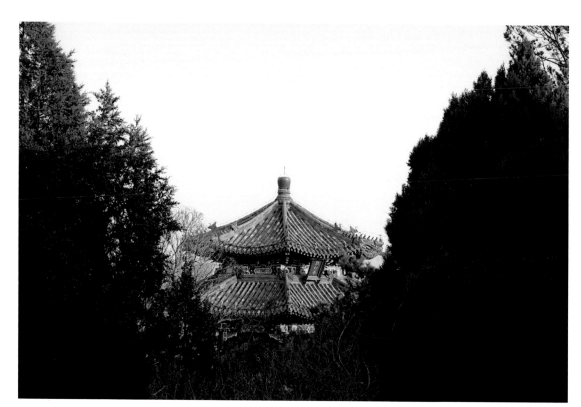

2015 北京 景山

北京的景山是俯瞰整個紫禁城最好的地點，沿山遍植白皮松，山上有古亭五座，圖為其中之一的觀妙亭。

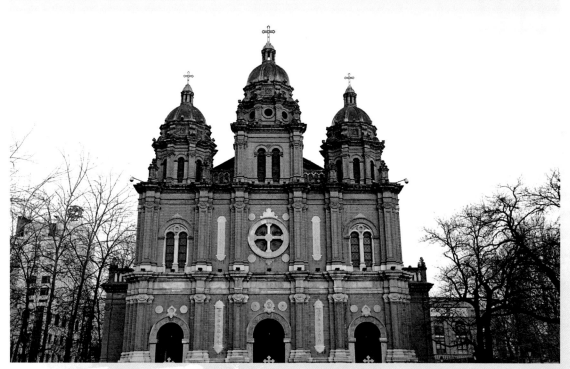

2015 北京 王府井天主堂

到北京王府井大街逛街，逛到尾端，街上有一座羅馬建築風格的天主堂。此天主堂始建于清順治年間，由義大利籍和葡萄牙籍的兩位神父創建，曾毀於1900年的義和團運動中，後經改建。

紫禁城的背後靠山是景山，而前廷活水便是金水河，這是中國風水依五行而擇地的準則。內金水河流經太和門前，兩邊建有漢白玉雕刻的欄杆，依著彎彎的河水迤邐而行，相當華麗精美，宛如一條玉帶橫貫東西，內金水河上又建有五座漢白玉雕刻的石橋，象徵皇帝的仁、義、禮、智、信，五德。

2015 北京 紫禁城

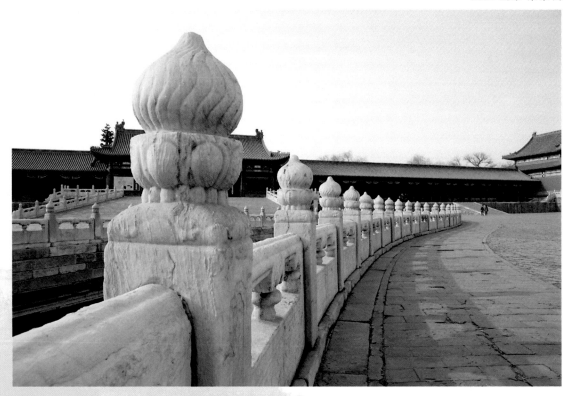

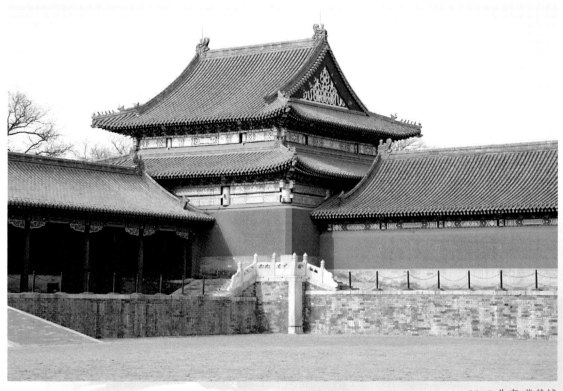

2015 北京 紫禁城

紫禁城歷經六百年的風風雨雨，期間遭遇許多天災人禍和戰亂烽火，而能保存至今可以說是歷史的奇蹟。圓明園的三山五園多次毀于外強的焚燒劫掠，而紫禁城卻順利逃過歷史的浩劫，我想任何人即使是侵略者，面對這麼一座恢宏無比的宮殿，除了讚嘆它的華美絕倫，多少心中也有一些敬愛之心吧！

紫禁城太和殿前的廣場相當寬闊，地面上連種一棵樹都沒有，只是鋪滿了青磚，青磚歷經歲月風雨和每天絡繹不絕的遊客，磨損得凹凸不平，正是這一地的青磚靜默地承載了歷史走過的痕跡，鮮明而又斑駁。

2015 北京 紫禁城

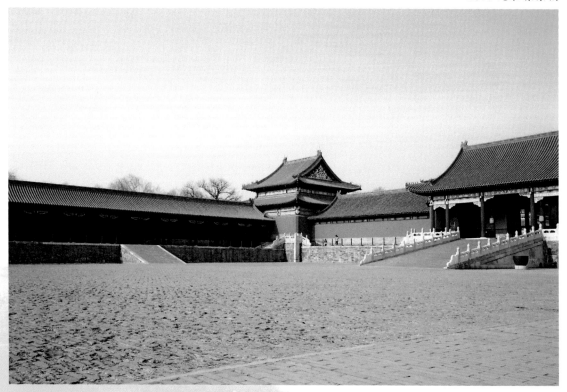

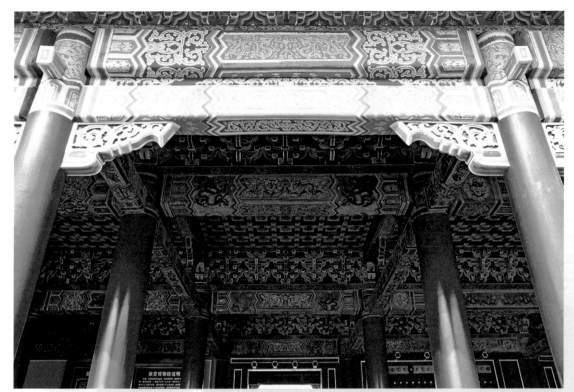

太和殿俗稱金鑾殿，是紫禁城內最大和規格最高的建築。太和殿是明清兩朝用來舉辦重要典禮的地方，如皇帝登基、皇帝大婚、冊立皇后、命將出征和元旦等重大節日，皇帝都在此接受文武百官朝賀。

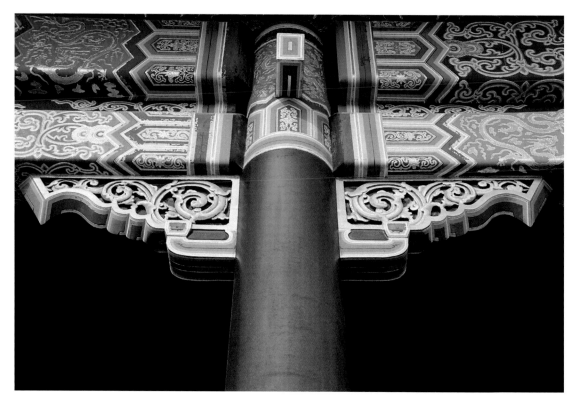

做為皇帝重要典禮舉辦處的太和殿，不但外觀渾宏大氣，內部裝飾也非常華麗，檐下斗拱和樑坊上飾都是最高級別的「和璽彩繪」，盡顯皇家高貴的身份，同時也是中國傳統工藝的上乘之作。

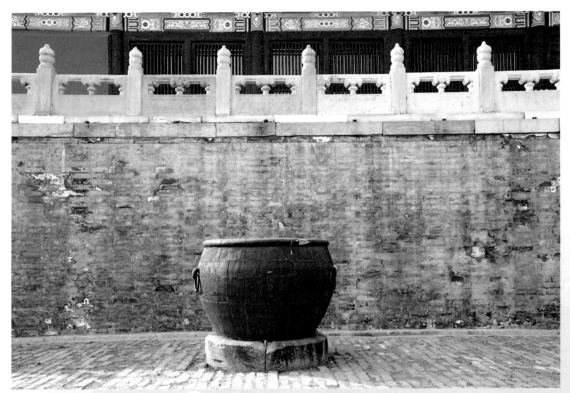

紫禁城內放有許多金屬大缸，有鐵缸、銅缸和鎏金銅缸三種。鐵缸是明代鑄造的，銅缸則是明代和清代皆有，鎏金銅缸則均是清代鑄造。這些大缸散置於紫禁城各個角落，每天由宮中雜役裝滿水，用來防備火災之用。

紫禁城的建築宏偉莊嚴，特別是太和殿、中和殿和保和殿三大殿，建築在八米高的三層漢白玉雕刻的石階上，以顯帝王至高無上的權威。每層台階邊上都有石刻的欄杆、望柱和龍頭，工藝非常精美細緻。

2015 北京 紫禁城

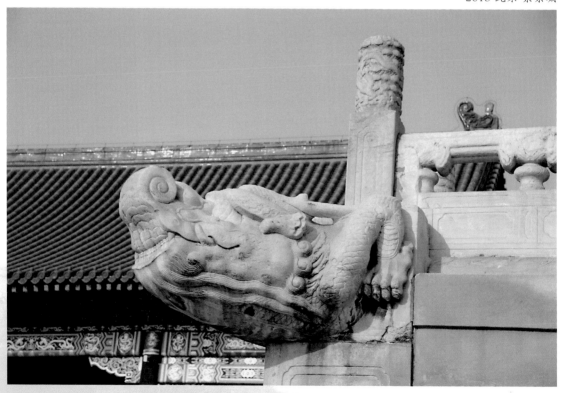

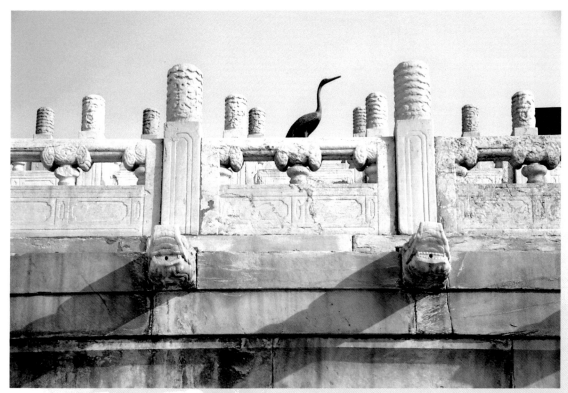

2015 北京 紫禁城

太和殿的基座是三層漢白玉的台階，每層台階的欄杆望柱上刻有祥雲，而每個望柱下方安有一個龍頭，龍頭嘴中有洞，這洞用來吐水，便於雨季的台階迅速排水，讓大殿隨時保持乾燥，令人不得不佩服古人在建造設計上的巧思，真是集功能和藝術於一體。

太和殿內台階上漢白玉雕刻的龍頭，除了美觀裝飾之外，其真正的功能是用來排水，雨季時可以在此觀賞到群龍吐水的奇觀。

2015 北京 紫禁城

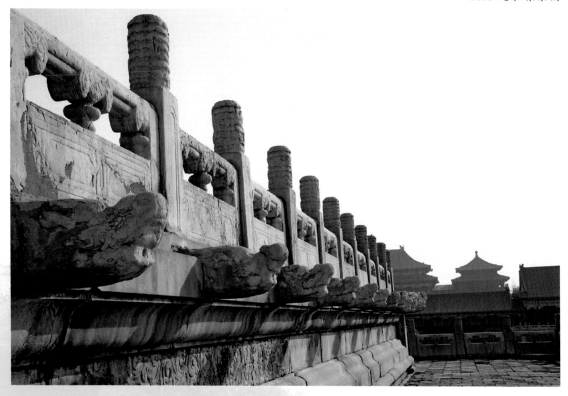

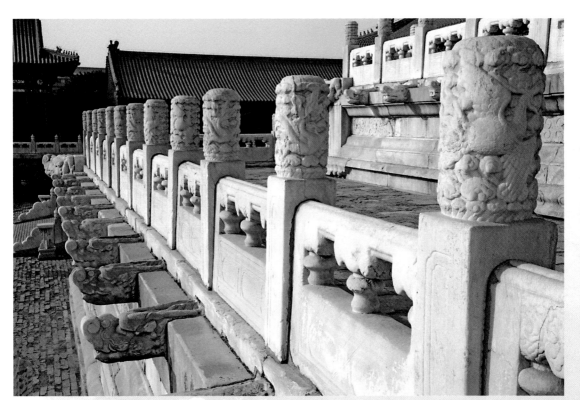

唐代詩人駱賓王曾說：「不睹皇居壯，安知天子尊。」沒有到過紫禁城的人，的確很難體會古代帝王的尊貴。而進入紫禁城來到太和殿，特別能讓人感受天子的威儀，因為此殿建築特別高大恢宏，人身處其中自覺非常渺小而卑微，我想這就是古代帝王在宮殿建築上的用意。

太和殿內懸有一塊「建極綏猷」匾額，原為清乾隆御筆，但袁世凱稱帝登基時被換下，至今下落不明，現存為複製品。

太和殿正中央便是皇帝的寶座俗稱龍椅，龍椅共有十三條金龍交互纏繞，民間又俗稱「金交椅」，自古以來多少英雄豪杰和王候將相，爭天下大位，為的就是登上這座金鑾殿，獨坐金交椅。

2015 北京 紫禁城

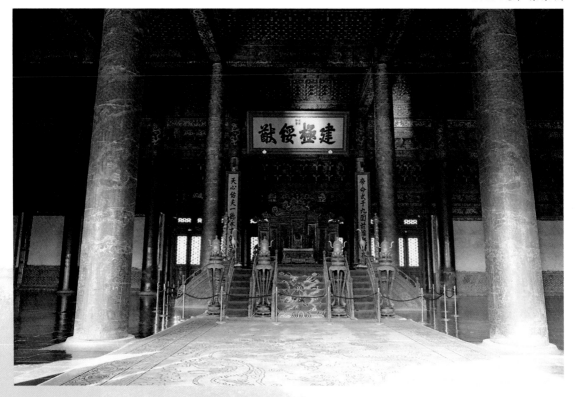

2015 北京 紫禁城

太和殿中的門窗採用紅黃兩色，上半部嵌成菱花格紋，接榫處裝有鏨刻雲龍圖案的鎏金銅葉。

紫禁城內太和殿的牆面，有些地方
鑲有黃綠兩色的琉璃瓦，圖案是
蜂巢格局，遍佈花朵。

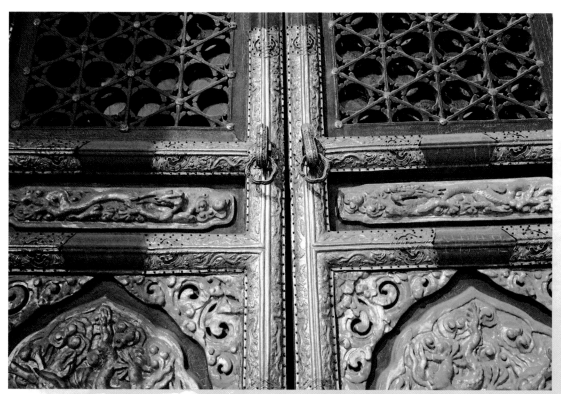

2015 北京 紫禁城

太和殿內的門窗上半部是稜角花圖案，而下半部是雲龍圖案的浮雕，紅黃兩色，顯得金碧輝煌。

紫禁城內防火用的大金屬缸，以鑄有獸首銅環的鎏金大銅缸最為高貴，據估算一口大銅缸，鎏金要用掉三公斤的黃金。1900年八國聯軍攻入北京入侵紫禁城時，除了劫掠宮中寶物，還拿軍用刺刀刮去大缸外層的黃金，留下了如今傷痕累累的外表。後來日軍侵華，部分宮內大缸又被掠去鑄造炮彈，歷經浩劫的大水缸還來不及防火，卻見證了歷史無情的烽火。

2015 北京 紫禁城

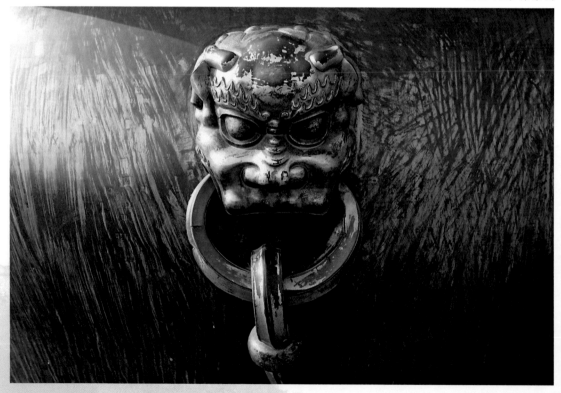

根據五行，金生水，水克火，因而紫禁城內裝水防火之用的大缸全用金屬製造，其中又以鎏金銅缸為最高規格。明清之時由內務府官員負責管理這些大缸，大缸每天必須注滿水以備不時之需，冬季由宮內太監包裹一層厚厚的綿套，上面再蓋上缸蓋，下面則在漢白玉的底座裡放置炭火一盆，用來防止存水結冰，當時對於木造結構的紫禁城防火已是相當重視。

2015 北京 紫禁城

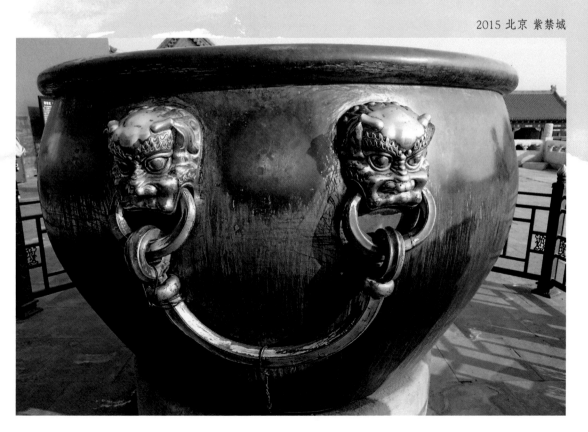

269

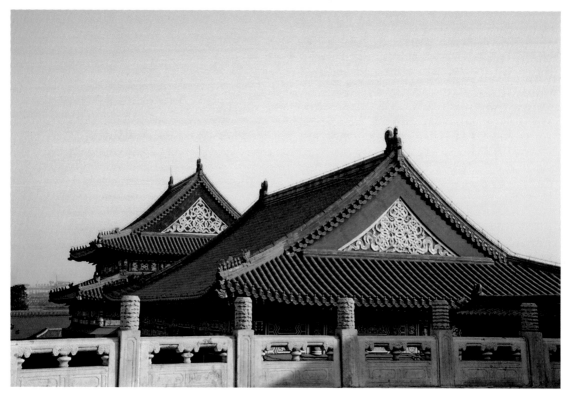

2015 北京 紫禁城

紫禁城的外廷是皇帝舉行大典,接見群臣,處理政事的地方,共有三大殿分別是太和殿、中和殿、保和殿,而內廷有後三宮,分別是乾清宮、交泰殿、坤寧宮。其中乾清宮是皇帝居住和處理日常政務的地方,交泰殿是皇帝和后妃們起居生活的地方,而坤寧宮是皇后居住生活的地方。

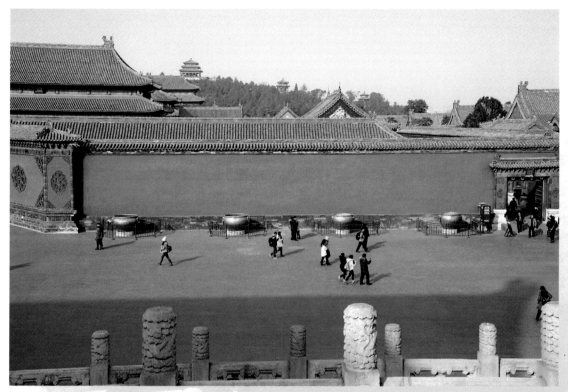

2015 北京 紫禁城

紫禁城各宮殿的取名非常有意思。乾清宮是皇帝居住和處理日常事務的地方，乾是陽代表皇帝，皇帝清明則天下太平。坤寧宮是皇后居住的地方，坤是陰代表皇后，皇后是後宮之首，後宮安寧則皇帝無後顧之憂。交泰殿位於乾清宮和坤寧宮交接之處，是皇帝和后妃們一起生活的地方，皇帝是天，后妃是地，天地交合，康泰美滿。

紫禁城內宮牆上的琉璃影壁浮雕，菊花盛開而枝葉繁茂，精緻典雅非常美觀。

2015 北京 紫禁城

272

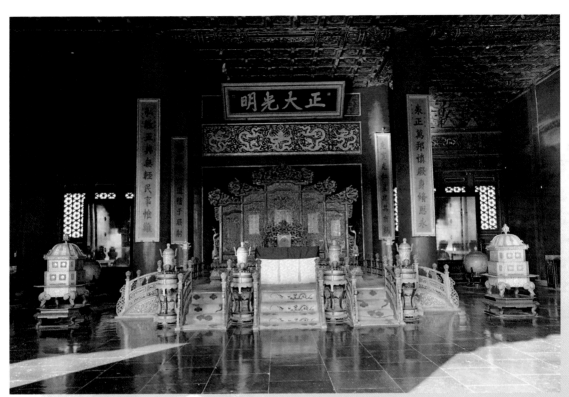

2015 北京 紫禁城

乾清宮是明清兩代皇帝生活和處理日常事務的地方，正殿上高懸一塊「正大光明」匾額，最初此字是由順治御筆親書，後來宮殿毀於火災，乾隆和嘉慶都曾令人再臨摹此匾額。雍正因曾經歷康熙年間「九子奪嫡」之苦，因而首創秘密建儲制度，他把未來儲君的人選放在「光明正大」匾額後面的一個匣子內，然後自己保留一份在身邊，待百年歸天之後，由顧命大臣取出匣子內的聖諭和自己保留的那份兩相核對，乾隆就是依此制度當上皇帝的。

紫禁城內宮殿屋頂角脊的琉璃瓦上，裝飾有各種神獸和動物，最前面那個是騎鳳仙人，後面的神獸和動物依宮殿規格有1，3，5，7，9不等，數量越多規格越高，有驅魔辟邪和逢凶化吉的寓意。

2015 北京 紫禁城

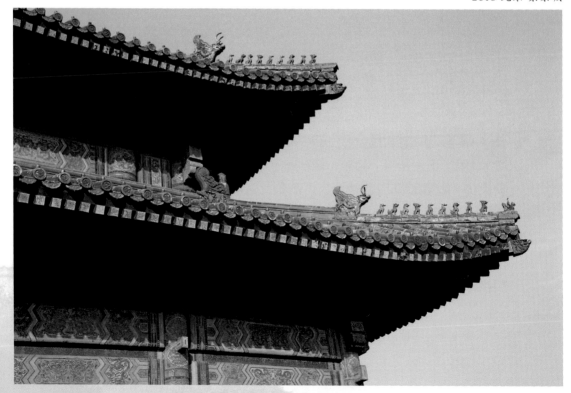

274

紫禁城宮牆的大門一定是紅漆大門，大門上有許多金色的門釘，門釘是裝飾兼固定門板拼接之用，皇家規格的門釘是九縱九橫的最高規格，其他王公大臣的府邸依級別遞減，平民百姓的住宅則不被允許使用門釘。

2015 北京 紫禁城

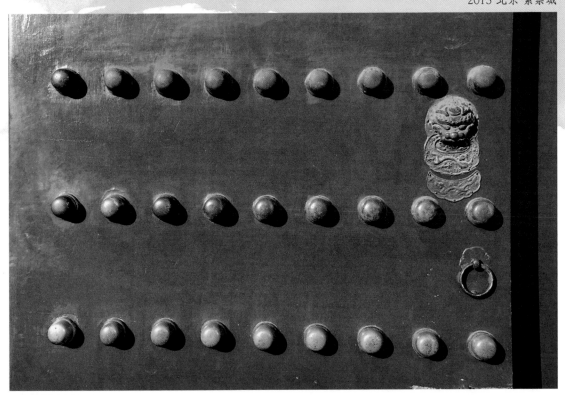

275

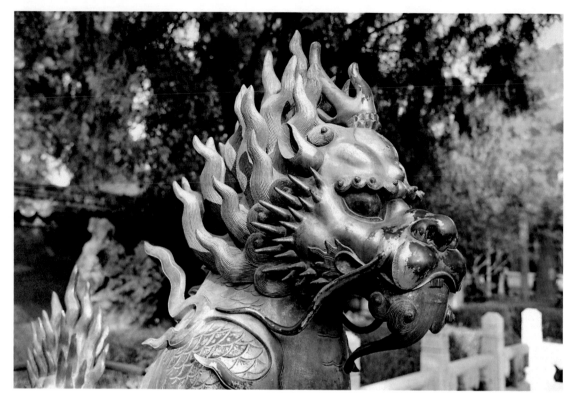

紫禁城是中華民族的藝術瑰寶，同時也是全人類的文化遺產。紫禁城不但建築體量位居現存古代皇宮之最，連文物收藏也是世界最豐富的，儘管曾經受到破壞掠奪以及戰亂遷徙，文物遺落世界各地，但你到世界各地博物館看到那些文物，仍舊會驚歎於這座雄偉的宮殿裡面所匯聚的博大精深文明。

2015 北京 紫禁城

紫禁城內宮牆上的琉璃壁影浮雕，仙鶴飛翔於祥雲之中，寓意「長壽吉祥」。在中國道教中，鶴是長壽的象徵，故稱仙鶴，而道教仙人大都以仙鶴或神鹿為坐騎，鶴飛翔姿態輕盈優雅，有仙風道骨之質。古人長壽者逝去都稱「駕鶴西歸」，國畫中鶴也常和蒼松一起出現，合稱「松鶴延年」，而清朝一品文官官服上繡的圖案就是「仙鶴祥雲」。

紫禁城內沿著中軸線的外廷三大殿（太和殿、中和殿、保和殿）和後三宮（乾清宮、交泰殿、坤寧宮）為防刺客，殿內地板所鋪的金磚（高質量的御用青磚價比黃金故稱金磚）厚達十五層。而這些宮殿外的地面也全鋪青磚，連一棵樹也沒種，只有坤寧宮之外的御花園和中軸線兩側的宮殿才有種樹，冬日的御花園，黃色琉璃瓦掩映在蒼松翠葉之下，顯得金光熠熠。

2015 北京 紫禁城

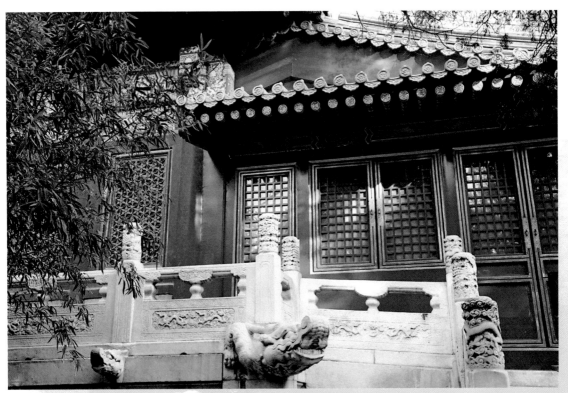

紫禁城內共有四座花園分別是御花園、慈寧宮花園、建福宮花園和寧壽宮花園,其中以御花園最大,整體設計也最講究。御花園是明清兩代皇帝家眷休憩賞遊的地方,每逢重要民間節日如端午、中秋、重陽等,皇帝都會和家眷在此舉辦聚會活動,園內蒼松翠柏、假山奇石、亭臺軒閣,美輪美奐。

紫禁城從南到北一路行經九重宮闕，到最後就進入有皇家後花園之稱的御花園。因為與外面現實的世界完全不同，人置身其中有一種時空錯置的感覺，腦海裡不斷出現中國古詩詞裡的場景，李煜的「雕欄玉砌應猶在」，蘇東坡的「又恐瓊樓玉宇」，「轉朱閣，低綺戶」，彷彿就一一立在眼前。

2015 北京 紫禁城

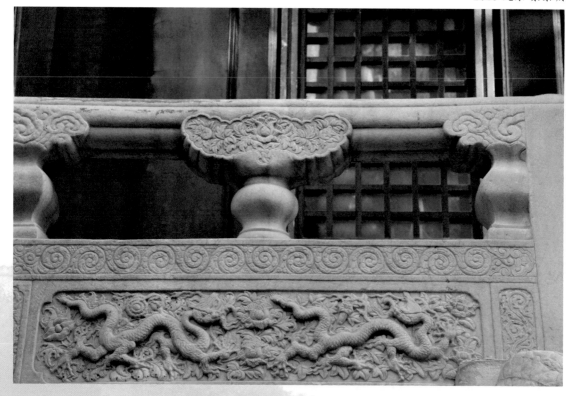

2015 北京 紫禁城

御花園的午後值得慢慢消磨，消磨到夕陽斜照紅牆瓦，蒼松掩映飛
檐獸。我就坐在這道宮牆的前面休息，哪兒都不想去了，就像當
年某位年華老去的嬪妃，也是這樣靜靜地等待時光的推移。屋脊飛檐
上神獸黑色的身影，慢慢吞噬這片殷紅的牆面，直到這道藩籬變成一
種虛無，於是一顆凡塵魂心便能走出皇權牢不可破的禁錮。

281

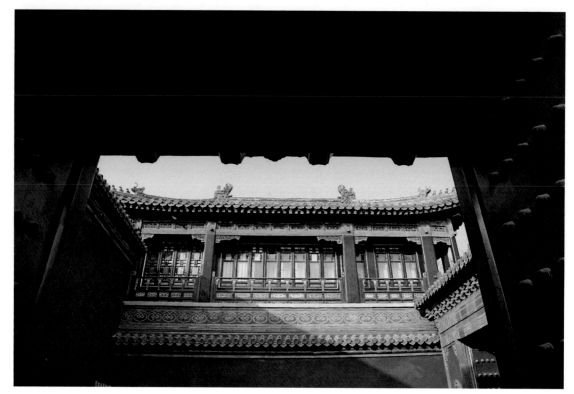

紫禁城的東西十二宮也是到處紅牆黃瓦，朱閣綺戶。這些宮裡幾百年來進出的人物太多，發生的故事太過曲折，可以說一座紫禁城便是一部中國明清史和近代史。在這深宮內院想要活好並不容易，也許要學《菜根譚》裡的名句「榮辱不驚，閑看庭前花開花落。去留無意，漫隨天外雲卷雲舒」。

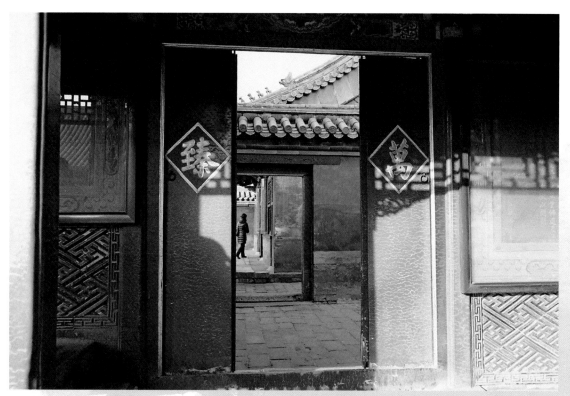

2015 北京 紫禁城

　　紫禁城的格局是依道家五行的理論來配置的，中國星相學中紫微垣
是天上星宿的中心。皇帝貴為天子居中住在中軸線的乾清宮，五
行中間方位屬土，土的代表色為黃色，因而皇帝的龍袍為黃色，中軸
線的東方在五行屬木，木有生發蓬勃之意，太子要生長發展成未來的
皇帝，因而生活和讀書學習都在東宮，有東宮太子之稱。而中軸線的
西方五行屬金，金有收斂消亡之意，因而年長的太后和太妃大都住西
宮，可以在此頤養天年。

紫禁城的建築不但規模宏大，設計上更是博大精深，它整體的建設是以道家五行為設計理念，再加上中華文化天地人一體的哲學思想來完成。不過紫禁城一路走來卻也歷經波折，1406年紫禁城開始建設，共花費16年建成，於1420年落成開始啟用，不幸的是啟用後才9個月，因遭雷電起火，外廷三大殿全部燒燬，後來又重建恢復。

2015 北京 紫禁城

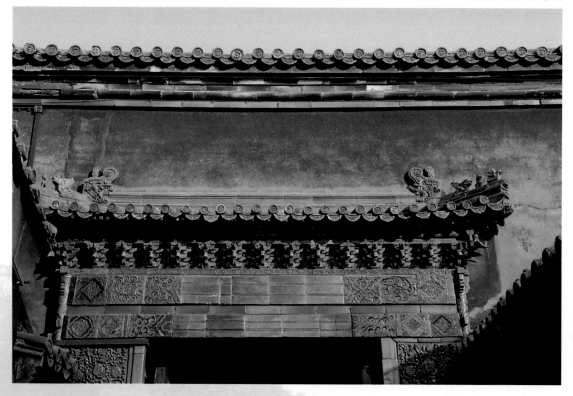

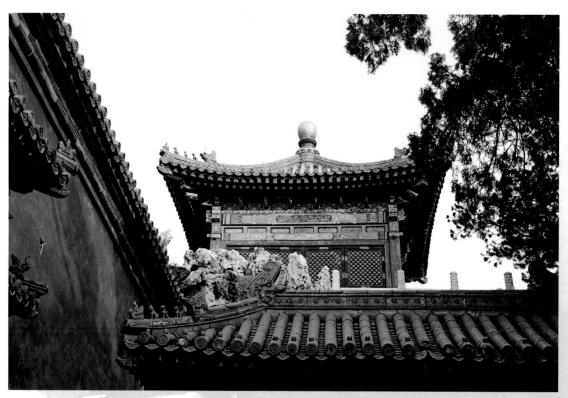

2015 北京 紫禁城

說起紫禁城之美，就不能不說它的主要設計者蒯祥。蒯祥是江蘇省蘇州市吳縣香山漁帆村人，父親曾任明朝皇宮建築的「木工首」，從小家學淵源，父親退休後蒯祥子承父業也當上了朝廷的「木工首」。蒯祥在設計上很有天份，也有很高的藝術審美觀，主要代表作有天安門、外廷三大殿（重建）和長陵等建築，明成祖朱棣誇他「蒯魯班」，他官至工部侍郎，是紫禁城內諸多建築的主要設計者，堪稱一代建築宗師。

喜歡看古裝宮廷電視劇或電影的人，到北京一定要去故宮，親自去探訪紫禁城的三宮六院。走過君臨天下的丹陛石，仔細端詳男人爭得頭破血流的皇帝寶座，去看看女人鬥得死去活來的皇后正宮，再逛逛華麗典雅的皇宮御花園，漫步在兩面高大的紅牆之中一條長長的永巷，親自體驗並感受歷史更迭的興衰和改朝換代的榮辱。

2015 北京 紫禁城

北京紫禁城於末代皇帝溥儀搬離後改名為故宮博物院。故宮是現存世界最大的古代皇宮，每天來訪的遊客絡繹不絕，遇到節假日，人群摩肩擦踵，著名看點更是無立錐之地。喜歡攝影的人面對人山人海，有時簡直不知如何下手，每次到紫禁城，我都流連忘返，直到遊客散盡都還不忍離去，常常忘了關門時間，猶恐人去樓空之際，自己一個人，被遺忘在這九重宮闕深深的角落。

2015 北京 紫禁城

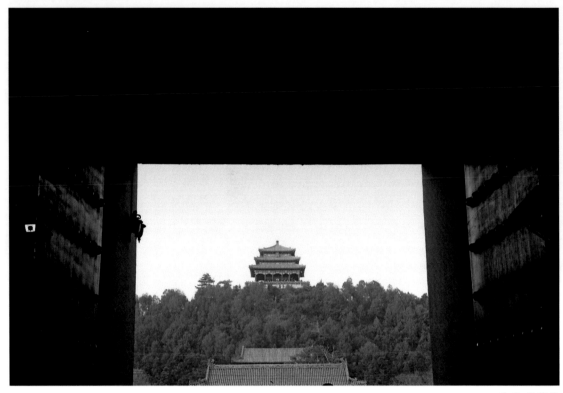

2015 北京 紫禁城

我離開紫禁城的最後眺望，是從紫禁城北門神武門這一側，往北仰視景山上的萬春亭。萬春亭建在景山正中的最高峰頂，登萬春亭往南俯瞰，可以看到紫禁城的全景，九重宮闕，金碧輝煌。往西俯瞰可以看到北海白塔寺，往北俯瞰可以看到位於中軸線的鐘鼓樓，這裡也是整個北京城的最高點。

2015 北京 全聚德

到北京沒吃烤鴨等於沒來，可見北京烤鴨的知名度了。說起北京烤鴨最出名的當屬全聚德，你點了烤鴨，廚師會當場用刀片成連皮帶肉的薄片。最傳統的吃法便是用一張麵製的薄餅包上鴨肉片、蔥絲和黃瓜條並塗上少許甜麵醬捲起來吃。據說烤鴨的吃法是明永樂皇帝朱棣遷都北京後，宮廷廚師由南京鹹水鴨改良而來。南京溫暖盛產肥鴨，吃法以加鹽水煮為主，北京氣候寒冷鴨子性寒，故改用火烤以中和鴨子的寒性，因而烤鴨成為北京最傳統的吃法。

2015 北京 一碗居

雲豆卷是北京道地的傳統名點，主要是用雲豆豆沙製成。色澤雪白，質地柔軟細膩，是慈禧太后喜歡的御用點心，和驢打滾、豌豆黃、艾窩窩合稱北京四大糕點。

2015 北京 一碗居

北京門釘肉餅一般是大蔥牛肉餡，它和牛肉餡餅很像，但直徑較小而厚度要厚很多，真是皮薄肉豐，咬下去香濃多汁。此肉餅因為形狀長得和宮殿紅色大門上的門釘一樣，因此稱為「門釘肉餅」。

28▸高樓小區探尋悲劇英雄袁崇煥

位於北京廣渠門的袁崇煥墓，被包圍在一片小區公寓之中，我專程帶了一瓶二鍋頭，前去祭拜這位中國歷史上最悲壯的英雄人物。袁崇煥是明朝優秀的將領，鎮守遼東山海關一帶長城時，阻擊後金奴爾哈赤于關外，奴爾哈赤因此墜馬受傷而死。皇太極即位後久攻山海關不下，於是施反間計誣陷袁崇煥通敵。明崇禎皇帝昏庸，以叛國罪凌遲處死袁崇煥，北京市民誤恨其通敵叛國，袁死時身上的肉和內臟紛被爭搶生食。1630年袁崇煥冤死後，大明王朝不久也於1644年跟著滅亡了。清乾隆皇帝時，有感袁崇煥為一代忠臣良將實死於無辜，特替其平反。

2015 北京 廣渠門袁崇煥墓

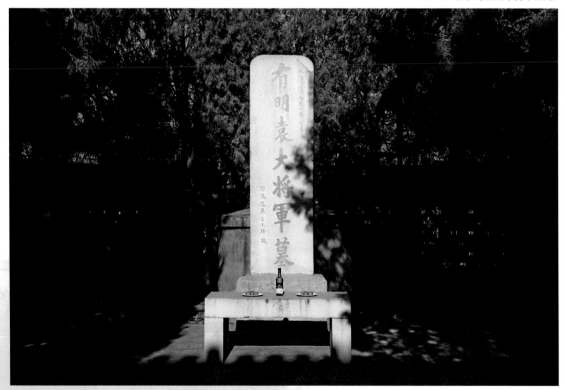

袁崇煥廣東東莞石碣人，進士出身，之後投筆從戎，北京廣渠門袁崇煥紀念館內有他的字跡「聽雨」，筆鋒相當清秀。袁崇煥死後他的頭顱被懸于北京城門外，以儆效尤，他的一名屬下佘姓謀士有感於袁崇煥一生忠義，冒死把他的頭顱帶走葬于自家院中，從此隱姓埋名並囑咐後人，世世代代為袁大將軍守墓，佘家17代人為了「忠義」二字，共守墓守了372年，直到1992年袁崇煥墓才在原址重建並改成紀念館。

2015 北京 廣渠門袁崇煥紀念館

293

位於北京朝陽區的東嶽廟,是道教祭祀東嶽大帝的廟宇,現廟內建有北京民俗博物館。東嶽廟旁邊有一家東岳飯莊,它有一道招牌菜叫元寶鴨,鴨子用香料蒸煮熟後再油炸斬件。元寶鴨香酥軟爛,美味可口,令人再三回味,我每次去東嶽廟後必到此飯莊點此道菜,順便祭一下自己飢腸轆轆的五臟廟。

2015 北京 八達嶺長城居庸關

29▸三登長城居庸關看塞外群山連綿

不到長城非好漢。每次去北京,爬長城絕對是最好的運動,隨著長城上下起伏,觀看塞外崇山峻嶺,層層相連直到天邊。每次登長城望塞外,總會想起許多邊塞詩,邊塞詩以唐朝最為經典,著名的唐代邊塞詩人有高適、岑參、李頎、王之渙、王昌齡、王翰、崔顥等,當然我的偶像李白也寫過多首邊塞詩。

到北京爬長城，最方便去的當屬八達嶺長城居庸關，居庸關是北京北長城的重要關口，「天下九塞」之一，歷史悠久。據說秦始皇修此長城時，將許多囚徒、士卒和民夫強行遷徙居住于此，居庸關乃取「徙居庸徒」之意。自古這裡易守難攻，一夫當關，萬夫莫敵，是歷代兵家必爭之地。

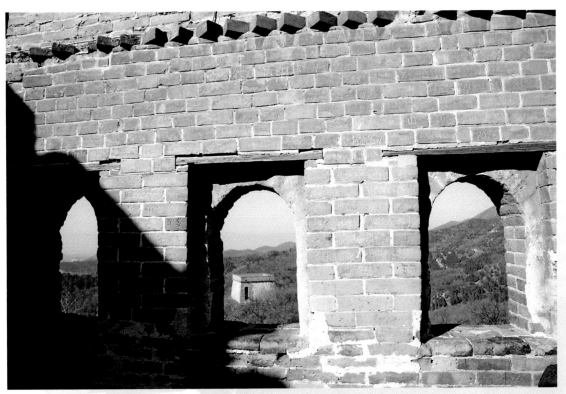

2015 北京 八達嶺長城

從八達嶺長城上的敵樓眺望城外的墩台（烽火台）坐落在群山之中。敵樓上拱形的窗口，是古代駐守長城的士兵用來觀測和攻擊敵人的射口。唐代詩人高適，任河南縣尉時送兵到河北，返回途中經過居庸關時曾寫詩《使青夷軍入居庸》三首，詩中寫到「古鎮青山口，寒風落日時。岩巒鳥不過，冰雪馬堪遲。」飛鳥途經不過，跑馬到此遲疑，可見此處地形之險要。

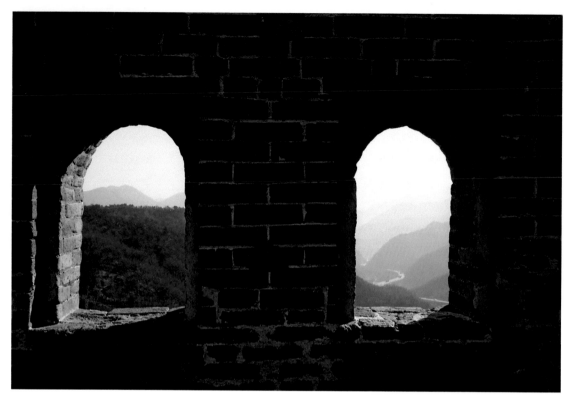

　　《金史》把八達嶺長城的居庸關，和陝西秦地的函谷關，以及四川
蜀地的劍門關並稱天下絕險。現在北京修的高速公路，蜿蜒於崇
山峻嶺之中還是要經過居庸關這個關口，可見其位置的關鍵性。歷代
許多名人都曾寫詩詠歎居庸關，除了唐代高適，還有明代李贄、顧炎
武以及清代康熙皇帝等。

北京的八達嶺長城取「路從此分，四通八達」之意。八達嶺長城在居庸關之北，是護衛居庸關的門戶。這裡是古代抵禦匈奴入侵的第一道防線，兩軍交戰，烽火由此開始，因此說居庸之險不在關城而在八達嶺。

2015 北京 八達嶺長城

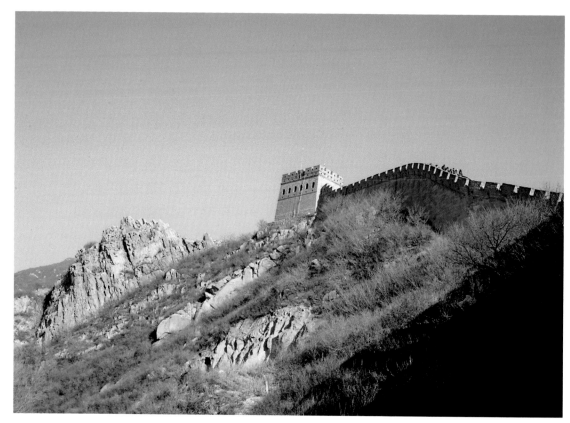

八達嶺長城築於崇山峻嶺之上，到處懸崖峭壁。此段長城上共有敵樓43座，敵樓有巡邏放哨的墻台，也有上下兩層的敵台，上層設有垛口和射洞，下層是士兵住宿和存放物資的房舍。冬日晴天，做為遊客來此遊歷，尚感嚴寒而費力，可以想像身穿鎧甲的古代戰士，長期駐守長城的艱辛，難怪歷代都有描寫邊塞苦寒的戰爭詩篇。北京帝都雖以明清兩代遺跡為主，但身歷其境後，又彷彿穿越時空，重返唐宋，夢迴秦漢，在歷史的長河裡 一路遊走，而牽動此一情愫的代表性遺跡便是萬里長城。

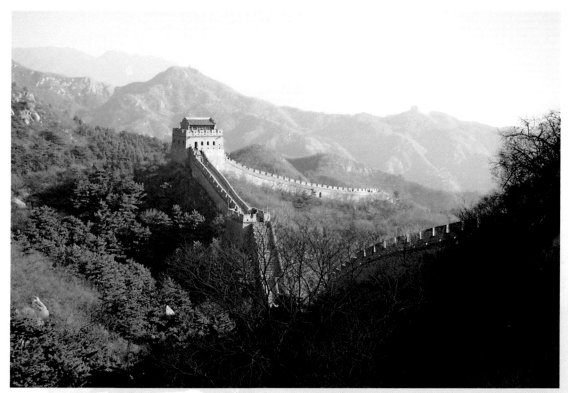

2015 北京 八達嶺長城

唐朝邊塞詩人李頎的邊塞詩中最有名的當屬《古從軍行》：「白日登山望烽火，黃昏飲馬傍交河。行人刁斗風沙暗，公主琵琶幽怨多。野雲萬里無城郭，雨雪紛紛連大漠。胡雁哀鳴夜夜飛，胡兒眼淚雙雙落。聞道玉門猶被遮，應將性命逐輕車。年年戰骨埋荒外，空見蒲桃入漢家。」古代在長城邊塞這一帶征戰，固然有其政治和軍事目的，但做為詩人總是悲天憫人，李頎處於唐代，怕觸怒當朝，借漢皇征戰，諷玄宗用兵，以古諷今，故在古樂府《從軍行》前加一個「古」字。

說起崔顥最有名的詩當屬《黃鶴樓》，連詩仙李白在黃鶴樓看到此詩也甘拜下風，而有「眼前有景道不得，崔顥題詩在上頭」之讚歎，但崔顥也寫過一些邊塞詩，也被歸入唐代邊塞詩人之一。以下是他的代表作之一《雁門胡人歌》：「高山代郡東接燕，雁門胡人家近邊。解放胡鷹逐塞鳥，能將代馬獵秋田。山頭野火寒多燒，雨裡孤峰濕作煙。聞道遼西無戰鬥，時時醉向酒家眠。」

2015 北京 八達嶺長城

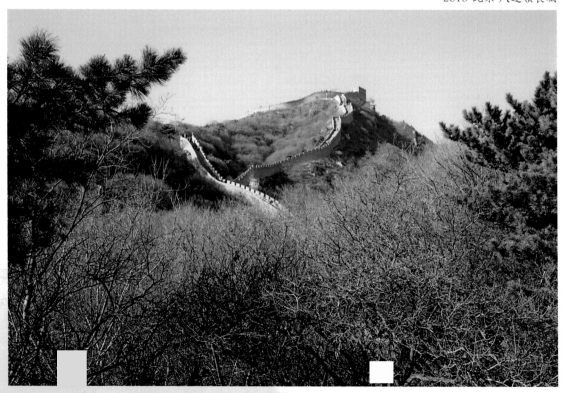

岑參曾經從軍邊塞是唐代典型的邊塞詩人，他的代表作是《白雪歌送武判官歸京》：「北風卷地白草折，胡天八月即飛雪。忽如一夜春風來，千樹萬樹梨花開。散入珠簾濕羅幕，狐裘不暖錦衾薄。將軍角弓不得控，都尉鐵衣冷難著。瀚海闌杆百丈冰，愁雲慘淡萬里凝。中軍置酒飲歸客，胡琴琵琶與羌笛。紛紛暮雪下轅門，風掣紅旗凍不翻。輪台東門送君去，去時雪滿天山路。山回路轉不見君，雪上空留馬行處。」

2015 北京 八達嶺長城

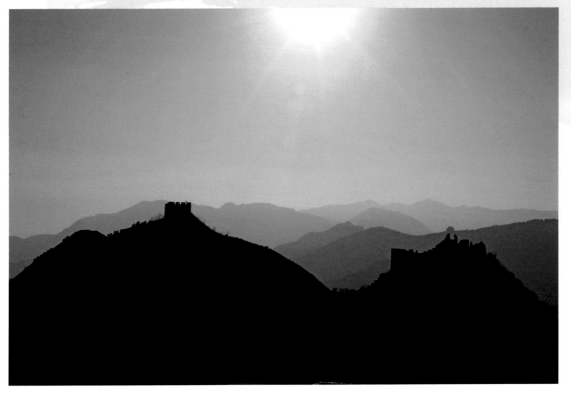

2015 北京 頤和園

30▸重遊老佛爺的頤和園暮色蒼茫

北京冬日，頤和園內的昆明湖結冰了。暮色蒼蒼，枝葉落盡，還好湖邊的燈籠和彩旗，把蕭條的景色點綴得沒那麼寂寥。

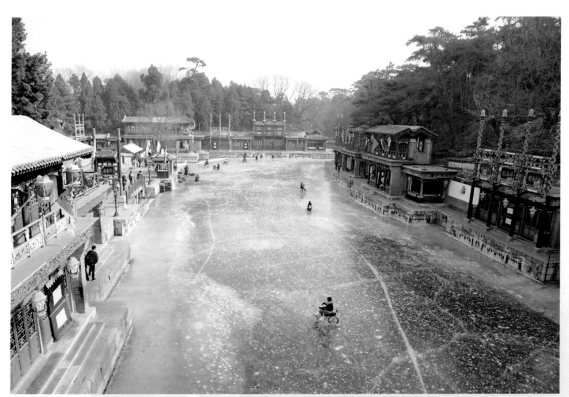

頤和園的前身叫清漪園，1860年英法聯軍攻入北京時，清漪園和圓明園皆被燒燬，後來慈禧太后重修清漪園後改名為頤和園。清漪園於乾隆年間建造時，乾隆因不能忘懷當年下江南所經歷的江南街店樓肆，在園內沿河兩岸建有一條蘇州街，蘇州街仿江南建築，內有各式店鋪，販賣各種古玩玉器、點心茶酒、金銀首飾和綾羅綢緞，蘇州街後來亦毀于英法聯軍，直到1986年才整修重建。

頤和園內的蘇州街重建後，現在依然古色古香。蘇州街從清乾隆年間建成到1860年毀于英法聯軍，當時沿河的兩岸商店一直提供皇家逛街購物和休閒遊憩之用，店鋪中的店員全部由太監和宮女擔任，用來彌補帝王和其家眷遊歷江南意猶未盡之念想。

2015 北京 頤和園

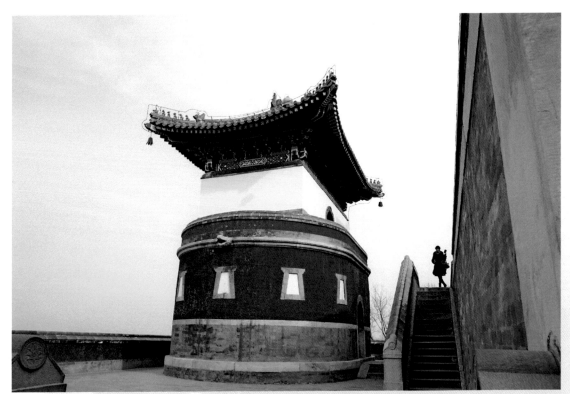

2015 北京 頤和園

毀于英法聯軍的清漪園，於清光緒年間修建改名頤和園，本來要做為慈禧太后六十大壽的祝壽禮物。慈禧早已計劃要從紫禁城一路舉辦慶祝活動到頤和園，結果不幸1894年當年爆發中日甲午戰爭，北洋海軍全軍覆沒，慈禧太后灰頭土臉之際，最後只好放棄頤和園的慶生活動，六十大壽只有在紫禁城的寧壽宮黯然度過。

進入北京頤和園，在山下很遠就可以眺望萬壽山頂的佛香閣。佛香閣是一座宏偉的塔式建築，往南面對昆明湖，它是整個頤和園建築群的中心，也是頤和園的地標。

2015 北京 頤和園

位於頤和園內萬壽山腳下的昆明湖，面積是整個頤和園的四分之三，和萬壽山形成依山傍水之姿。這裡水域遼闊，風景秀麗，佇立松下，憑欄遠眺，極目四野。

2015 北京 頤和園

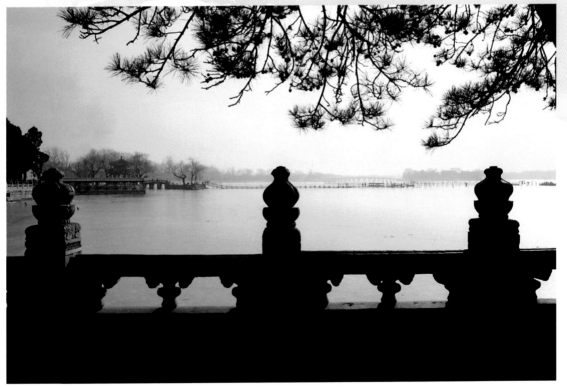

2015 北京 頤和園

頤和園不但遊客慕名者眾，這裡也是北京市民平日晨運鍛鍊的好去處。喜歡書法的民眾，手執大筆沾上清水，也可以在青磚地板上龍飛鳳舞，大展一翻身手。

——月份，頤和園內的昆明湖結冰了。
這裡成了冰上活動的最佳去處，大
人和小孩在整個寬闊的湖面穿梭滑行，
似乎早已忘了零下十度冬季的嚴寒。

2015 北京 頤和園昆明湖

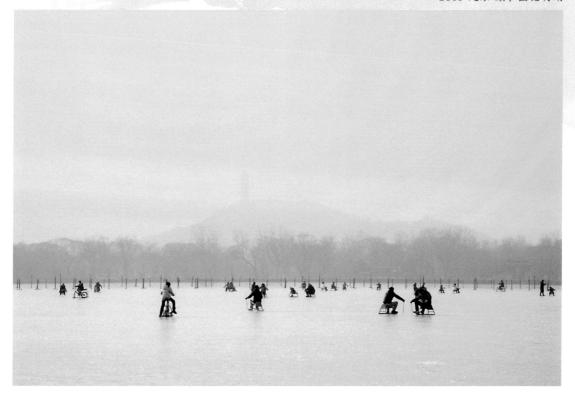

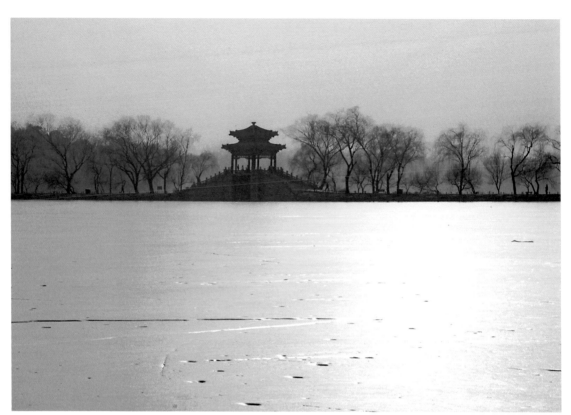

2015 北京 頤和園昆明湖

冬日的太陽照在結冰的昆明湖湖面，一片金光熠熠，遠處的西堤，涼亭如畫，柳樹如墨。

頤和園內昆明湖中有一座漢白玉建成的十七孔橋，是連接東堤和南湖島的橋樑。此橋始建于清乾隆年間，共有十七個橋洞，橋上兩邊欄杆的望柱上，雕有神態各異的石獅，整座橋雕刻精細，形態優美，立於湖面宛若玉帶橫斷，長虹凌波。

2015 北京 頤和園昆明湖

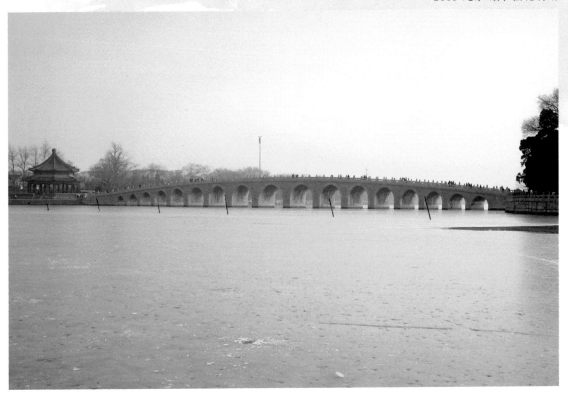

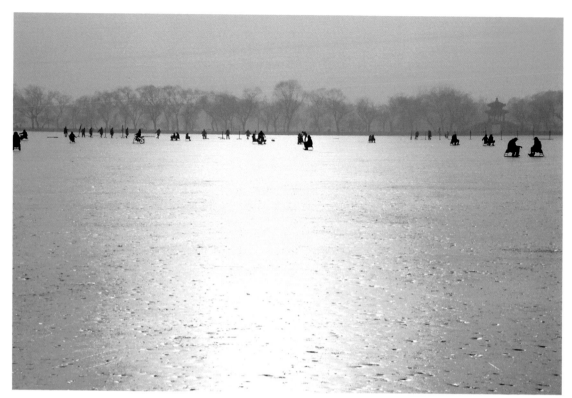

2015 北京 頤和園昆明湖

結冰的昆明湖，太陽金光灑滿湖面，湖上滑冰的人們或坐或立，或騎或跑，散落在霧靄迷濛的遠方。

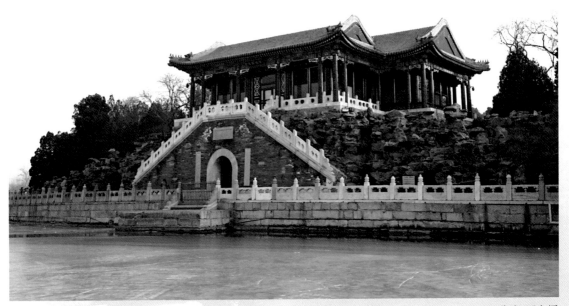

2015 北京 頤和園

從結冰的昆明湖上仰視岸上的閣樓，映在一片黃昏的霞光之中。

冬日頤和園內，蕭瑟的柳枝和褪色的閣樓，令人黯然傷神，這或許也是乾隆年間風光無限的頤和園，在滿清末年落寞的寫照。

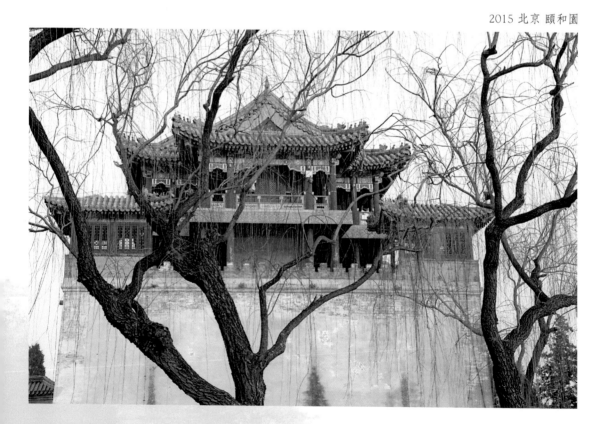

2015 北京 頤和園

始建于清乾隆年間的頤和園，曾兩度毀于外國列強侵略，至滿清末年國弱民苦，許多地方已無力維修。這裡遺留太多歷史的傷痕，寒冬日暮，站在昆明湖涼亭下，想起唐代詩人李商隱的《登樂遊原》：「向晚意不適，驅車登古原。夕陽無限好，只是近黃昏。」

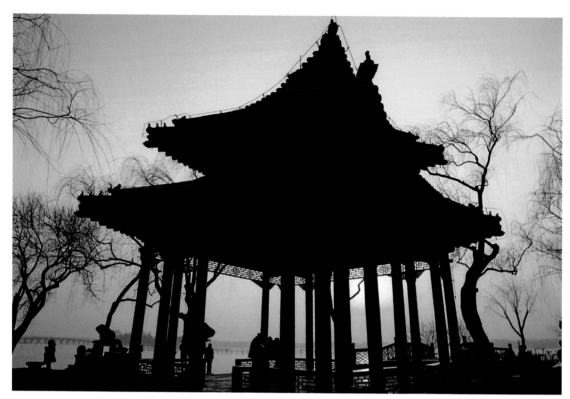

2015 北京 頤和園

昆明湖的落日把湖岸邊的涼亭勾勒出清晰的輪廓。杭州西湖有蘇堤而昆明湖有西堤，堤岸兩側，夏日都是楊柳依依。如今冬日湖水冰封，只見柳條稀疏，暮色茫茫，不禁令人想起詩經《采薇》裡的句子「昔我往矣，楊柳依依。今我來思，雨雪霏霏。」

在頤和園看日落黃昏，夕陽西下，柳條稀疏，單純的枝影感覺有一種枯寂之美。宋代瓷器和繪畫在中國歷史上有很高的藝術成就，世人認為有一種簡單極致之美。大道極簡。宋畫的色彩簡樸，清逸高遠，往往山水枯寂之中透露出一種大美，正和莊子所說的「天地有大美而不言」，有異曲同工之妙。

2015 北京 頤和園

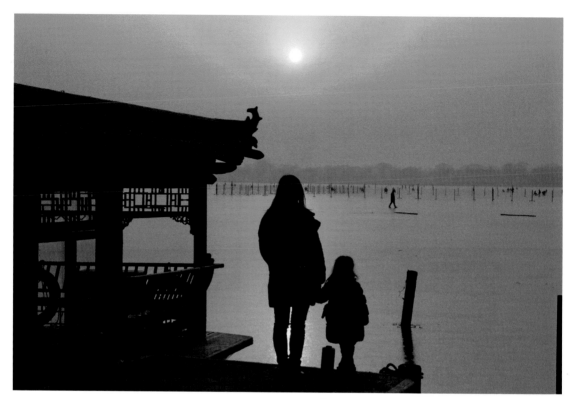

2015 北京 頤和園

　　在北京看日落有幾個地方是不錯的。體力好的可以上長城，看日落崇山峻嶺之中，體力中等的可以上景山，觀日落紫禁城和北海，比較不須耗體力的，可以到頤和園賞日落昆明湖。冬日的昆明湖結凍，人可以在湖面行走，站在東堤岸邊可以觀賞日落西堤的美景，日暮霞光，湖天一色，令人陶醉。

2015 北京 頤和園

冬日到訪頤和園，冰封的昆明湖，行人踽踽于途，柳樹枯寂垂於暮色蒼茫之中。這個景致讓我憶起元代詩人馬致遠的《天淨沙·秋思》：「枯藤老樹昏鴉，小橋流水人家，古道西風瘦馬。夕陽西下，斷腸人在天涯。」

北京朝陽區一家商店的裝潢格局，昏黃的燈光錯落在木格窗的屋內。

中國人講究吃香喝辣，如今重慶麻辣火鍋已經在全國攻城掠地，擄獲無數老饕的腸胃。這家位於北京朝陽區的重慶麻辣火鍋店，店內燈籠紅紅火火，座無虛席，店外牆上亮著醒目的霓虹招牌「好吃才是硬道理」。

2015 北京 朝陽區

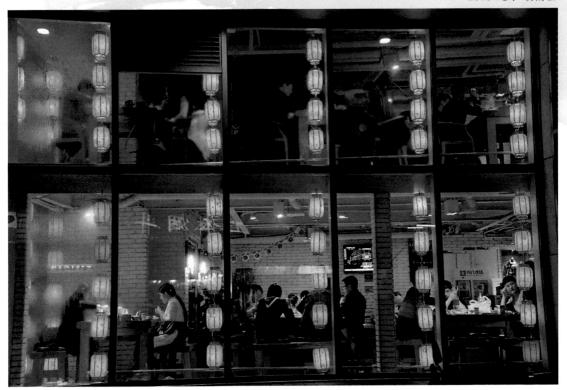

2015 北京 朝陽區

朝陽區是北京工商最發達的一個區，這裡高樓大廈林立，有中心商業特區（CBD）、金融保險、電子商城、奧運場館等各種高端產業，也有北京著名的酒吧街三里屯。朝陽區如同它的名字一樣，這裡生機蓬勃，商機無限，是古老北京帝都現代化的代表。

雖然北京的美食眾多，譬如全聚德烤鴨、東來順涮羊肉、狗不理包子等都是有名的餐館，但如果要我只能選一家小吃餐館的話，我會毫不猶豫推薦位於朝陽區工體東路的一家「北平羊湯館」。這裡的羊肉湯是用一口巨大的銅鍋熬煮，那香氣在店外老遠就能聞到，店內招牌就是羊肉粉絲湯。正宗吃法是配火燒（京醬燒餅），羊肉鬆軟，羊湯香濃，配上一口口芝麻醬味道的火燒，這種組合真是「此味只應天上有，人間難得幾回聞」，嚐完這個濃郁無比的滋味，最後再來一瓣糖蒜，把舒服欲醉的味蕾又刷新活躍起來，接著可以再來一碗。

2015 北京 北平羊湯館

2015 北京 天壇

31 ▸冬遊天壇天高地迴風瑟瑟

北京天壇的圍牆，綠色的琉璃瓦下，一片灰褐色的牆磚，好似提供了一張天然的畫紙。冬日午後的斜照正把玉蘭花的枝條仔細地畫上，我拍照時故意讓藍色的天空露出一角，免得整個畫面太過沉悶。

北京天壇內一棵白皮松長在紅牆綠瓦的牆邊，屋頂上的藍天讓逆光的白皮松背景顏色更加豐富，寒冬的午後，這樣的畫面讓人感覺相當溫暖。

2015 北京 天壇

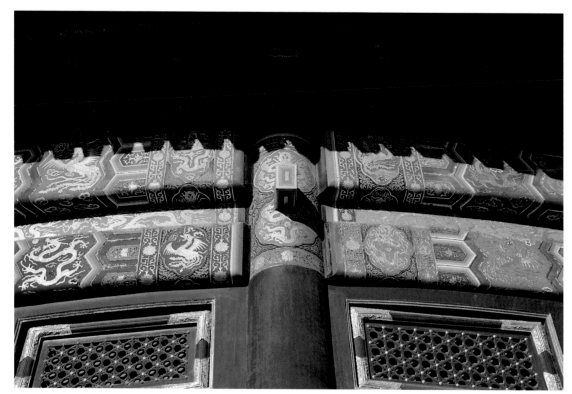

2015 北京 天壇

中國傳統的木結構建築中有一種彩繪稱「和璽彩繪」，此種彩繪構圖精細而複雜，一般用於宮殿和廟壇等大型建築物上；它的主要風格是以藍、綠、紅三色為底色，然後用金色描繪出圖案和線條，圖案以龍、鳳為主，主要彩繪在宮殿的樑坊和廟壇的藻井上；這種「和璽彩繪」看起來金碧輝煌而且富麗華貴，大都用於皇宮或是皇家相關的建築。

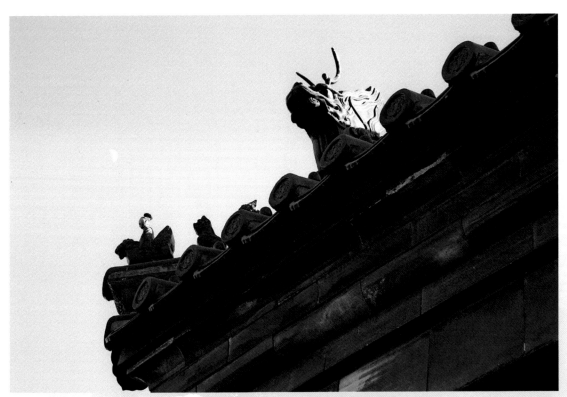

2015 北京 天壇

北京天壇的附屬建築之中，屋脊上有騎鳳仙人，雖然時值白日藍天但是頭上剛好頂著一輪彎月，感覺這仙人騎鳳好像就要飛上穹蒼直奔月亮去了。

天壇是明清兩代皇帝祭天和祈谷的地方。皇帝要到天壇祭天之前要在「齋宮」獨處，齋戒三天以示虔誠，齋戒期間不食葷腥，不可飲酒，不近女色，不能娛樂，不審案子。皇帝自稱天子，寓意是奉天承運的兒子，平日三宮六院可以為所欲為，但祭天和齋戒這檔事，對於上天這個「老子」絕對要畢恭畢敬，否則他這個「天子」的招牌就會遭到質疑和挑戰。

2015 北京 天壇

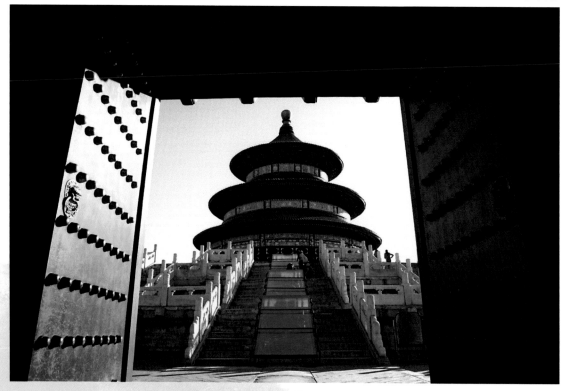

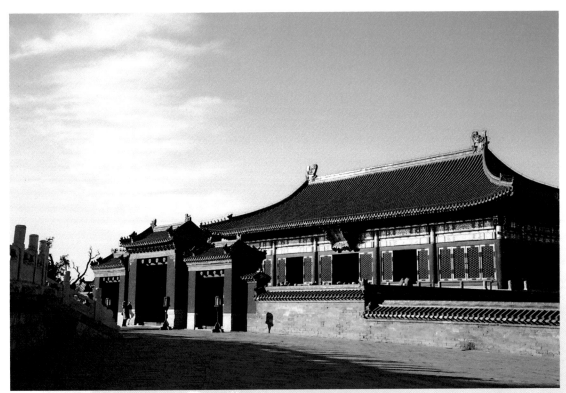

到過紫禁城的人會讚嘆皇宮面積很大，但到過天壇的人才真正體會天壇的占地更大，大約是紫禁城的3.8倍。這是因為天壇是祭天的地方，代表天，而皇帝自稱是天子即老天的兒子，兒子在「老子」面前一定要謙卑不可逾越。天壇雖大但建築物的數量和體量遠沒有紫禁城的宮殿多，因此感覺天壇比紫禁城更加空曠。

紫禁城的皇宮建築主要是紅牆黃瓦，黃色是皇家的代表顏色，而天壇的主要建築都是紅牆藍瓦，藍色其實就是代表蒼天的顏色。

因為天壇是祭天的地方，天壇的建築在藍天之下顯得和蒼天一色，這也是對上天和對宇宙穹蒼表達最崇高的敬畏之意，而且從整體建築看去，天壇顯得更加遼闊無邊。

2015 北京 天壇

天壇建築除了屋瓦採用藍色以示敬天，其他皆用皇家規格。紅色的大門有九經九緯的門釘和獅首門扣，斗拱採用和璽彩繪，畫龍描金。

2015 北京 天壇

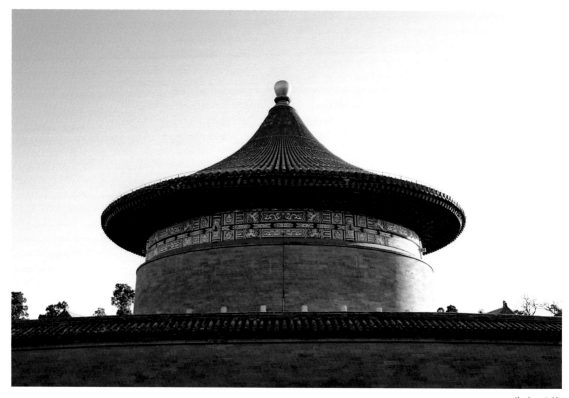

2015 北京 天壇

天壇的主建築祈年殿是圓形的重簷三層結構，而皇穹宇是單簷的圓形建築。從人的有限視角去看天，中國古代認為天是圓的，因此圓形的建築和藍色的屋頂用來代表對蒼天至高的敬意。皇穹宇在圜丘壇之北，是恭奉神位和存放神牌的地方，這裡有一個圓形的圍牆稱「回音壁」，人在圍牆的任何一處壁上講話，音波會繞著圍牆傳播。

和長城上的青磚一樣，天壇內的牆壁青磚，被無知而自大的遊客刻上自己的名字和留言，殊不知這個連古代皇帝都敬畏十分的天壇，是何等崇高和莊嚴。中國古人講究天地人一體，而人是最渺小的，因此敬天法地是為人的一個基本態度，今人不解歷史，隨意塗鴉毀損，看來中華文化復興還有很漫長的路要走。

淡藍色的天空，藍色琉璃瓦的屋頂，和璽彩繪的樑坊和斗拱，紅色雕刻的門窗，漢白玉的石階，鋪滿青磚的地板，長長斜照的光影，幾組或靜或動的人物，豐富的顏色層次和元素組合，構成北京天壇皇穹宇一個靜謐而祥和的午後。

2015 北京 天壇

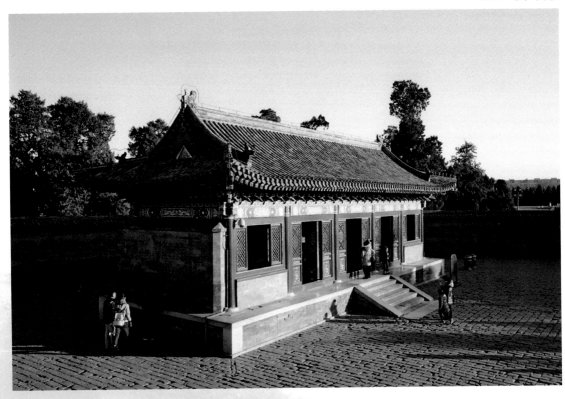

天壇的主建築，北邊是祈年殿，南邊是圜丘壇，祈年殿是重檐三層的圓形建築，而圜丘壇是一個三層露天的祭天圓台，又稱祭天台，明清兩代皇帝於冬至來此舉辦祭天大典。圜丘壇地面是青石鋪設而欄杆三層都是漢白玉雕刻，壇中心有塊圓形石板叫天心石。古人認為天是圓的，此石位於圓壇中心，剛好對應天的中心。由於被漢白玉圍欄環繞，在此發聲會有回音效應，也許在此老天比較可以聽到兒子的祈願吧！

2015 北京 天壇

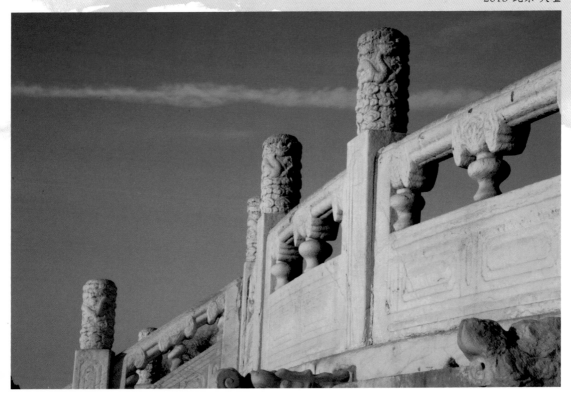

天壇裡圜丘壇周圍的漢白玉門柱雕刻著祥雲，和青空中的一輪彎月互相輝映，形成虛實相生的畫面。

2015 北京 天壇

我常常流連於北京各處古典的建築，觀察它的結構和造型以及用料和色彩搭配。發現中國古代的設計構思、實用功能、工程製造、色彩組合、圖案造型和美學藝術，在我看來那已經到達那個時代應有的高度，還且在歷史上的當時世界也是一流。反觀我們現在的設計能力感覺是退步了，或者說在當今年代，我們還沒達到應有的高度。

2015 北京 天壇

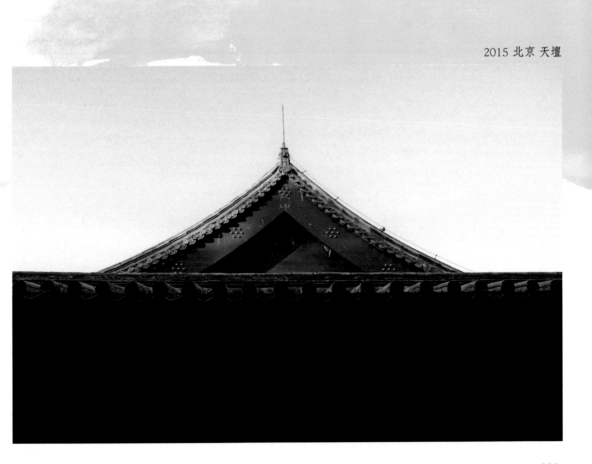

2015 北京 天壇

北京天壇圍牆外的樹梢掛著兩窩鳥巢，讓久住城市的我相當驚訝。夏日茂密的枝葉應該很難發現鳥窩的存在，反而在這蕭瑟寂寥的冬日，在這裡意外找回童年鄉下的回憶。

32▸避暑山莊舊地重遊 2017

河北承德和北京帝都能聯繫一起，完全因為這裡於清朝年間建了一座皇家御苑避暑山莊。承德剛好位於北京和內蒙之間，是華北平原和蒙古高原的過渡地帶。

2017 河北 承德

從外圍向避暑山莊眺望，暮色黃昏，雲彩柔美。清朝皇家避暑山莊之所以選在承德有兩個原因；一是位於華北平原和蒙古高原過渡地帶的承德，夏日涼風吹拂，夏季氣溫確實比紫禁城所在的北京要低；另外是滿清入關後皇室還保留秋天到內蒙草原之木蘭圍場打獵的習慣，而從紫禁城到木蘭圍場一路路途遙遠，中間需要有個休息和住宿修整的地方，承德避暑山莊剛好位於中途，便擔任了這個用途。

2017 河北 承德

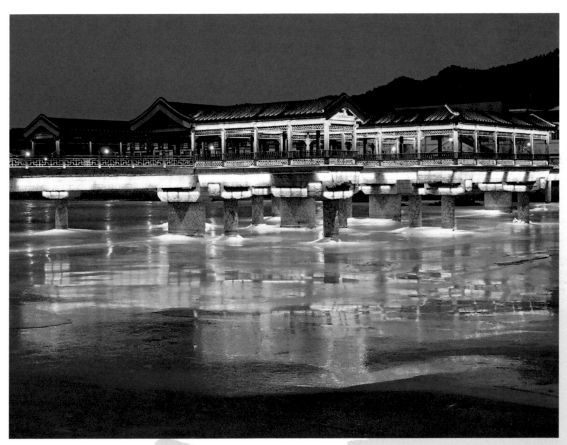

冬天的武烈河結冰了，橋上長廊的燈火把河面映得金光熠熠。本來承德只是武烈河邊的一個小山村，清康熙到乾隆年間，在此經營避暑山莊共耗近九十年，把承德慢慢變成了一個熱鬧的城市。清朝歷代帝王也常來此居留和辦公，也把避暑山莊變成了大清帝國和紫禁城相輔呼應的第二行政中心。

清 早在避暑山莊旁的武烈河橋邊閒逛，冬日的晨光照耀著遠方一處
山巒。我剛好背光站在山腳下，天空沿著山陵被隔成明暗，而陵
線上的一座涼亭剛好處於亮處，於是這單調的畫面瞬間有了主題。

2017 河北 承德

夏日的北京炎熱，而紫禁城中軸線的前後廷三大殿，一棵樹也沒有，因此避暑山莊成了清朝皇帝避暑辦公兼度假的地方。1860年英法聯軍攻占北京，當時皇帝咸豐攜帶皇后、貴妃和皇子等家眷逃往熱河行宮（即今承德避暑山莊）避難，避暑山莊也成了避難山莊。冬日清晨，陽光明亮，避暑山莊前的紅牆樹影婆娑，回首昔日這裡的煙塵漫漫，往事已遠。

2017 河北 承德

走過避暑山莊的外圍，剛好早晨的松影像墨似地潑灑在高高的紅牆上，水藍的天空把屋簷上的青瓦勾勒出明顯的曲線，我剛好就想拍一張這樣簡單的畫面，讓虛實相生去演化任何主題的可能。

2017 河北 承德

在避暑山莊前的民家想拍一堵壁影，本來青磚上的樹影是我的目標，但拍照總是會有意外。一位路過的婦人剛好匆匆走入我的鏡頭，我毫不猶豫地拉開鏡頭廣角，讓人和天空整個入境，就像一隻獵豹，迅速捕捉入侵領地的動物，於是完成了這幅畫面。

武烈河橋上的長廊古色古香，早晨陽光普照，長廊裡映著欄杆斜照的身影。樑坊下可以眺望遠山的涼亭，冰封的河面寒氣逼人，但明亮的天光卻又讓人溫暖。

2017 河北 承德

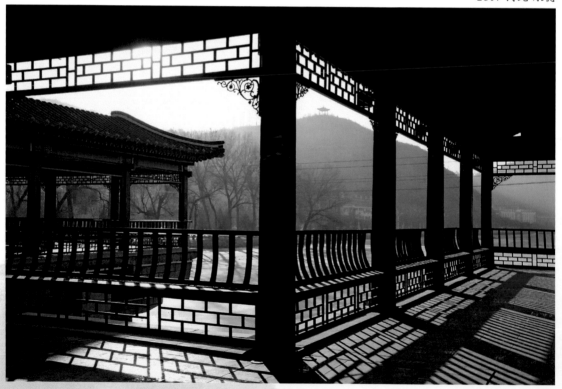

348

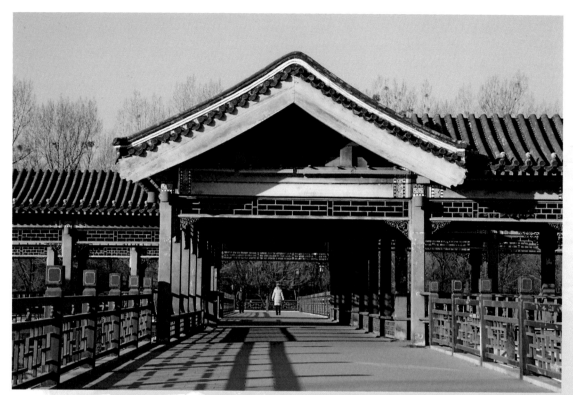

2017 河北 承德

　　走過武烈河上的長廊可以通往避暑山莊,假若不是避暑山莊,承德可能還是一個小小的山村。因為避暑山莊的緣故,承德發展出許多土特產,像山莊老酒、板城燒鍋(白酒)、御土荷葉雞(叫化雞)、杏仁露、驢打滾等。有些相傳過去曾是宮廷御用,這裡面我最喜歡的是「驢打滾」,驢打滾雖然已是北京著名糕點,但承德人堅信驢打滾的發源地是承德,而且據說是當年慈禧太后喜歡的甜點。

33▸日落金山嶺長城憶古代名將和詩人

金山嶺長城位於河北省承德市內的燕山支脈上。它是明朝抗倭名將戚繼光擔任薊鎮總兵官時主持修建，是現存明長城保存最好的一段，也被讚譽為整個萬里長城的精華地段。整段長城中最具特色的是障墻、文字磚和擋馬石，合稱金山嶺長城三絕。

2017 金山嶺長城

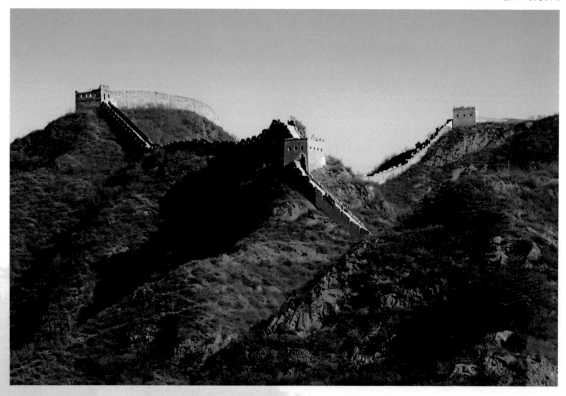

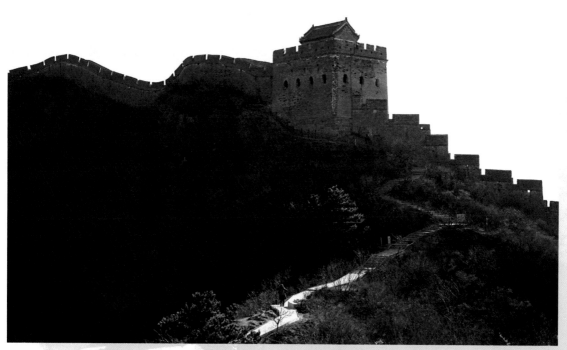

2017 金山嶺長城

金山嶺長城之所以被譽為明長城精華,而且至今大部份依然堅固完好,實得力於名將戚繼光。戚繼光與敵交戰經驗豐富,在抗倭戰爭中獨創鴛鴦陣法而大破日寇,還寫有兩部軍事名著《紀效新書》和《練兵實紀》,他帶兵嚴明而且才華出眾。主持修建金山嶺長城時,能依山勢之變化來建立不同的防禦工事,因此整段長城和他處長城相比,顯得具特色而富變通,處處俱有攻守兼備的戰爭思維。

從金山嶺長城的垛口，可以向外遠眺迤邐前行的城牆和敵樓。垛口是觀測和射擊的地方，而城牆最上頭以及垛口兩側的青磚設計成斜角，可以提供更廣的觀測和射擊視角，以及更好的身體防衛，這個金山嶺長城的設計細節，展現了戚繼光的才華和用心。

2017 金山嶺長城

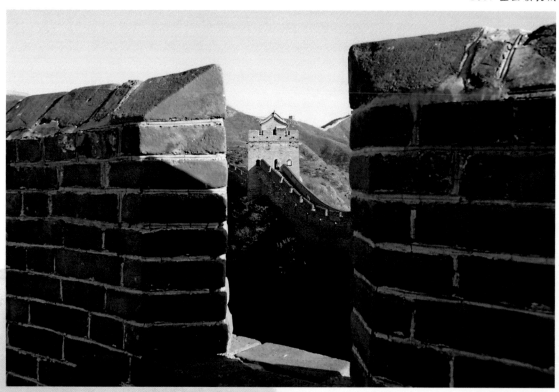

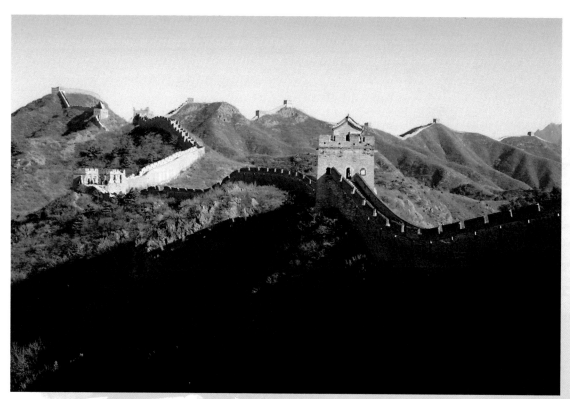

2017 金山嶺長城

金山嶺長城依山而建，盤踞在上下起伏的山陵上，敵樓選在每個山巒的最高點。敵樓是戍衛長城官兵的住宿和物資存放站，同時居高臨下，更能有效觀測敵情和抵禦攻擊，又因處於最高點，故施放「狼煙」時能有效傳遞敵情。

長城自從秦始皇統一六國後開始整合修建，到明朝時把萬里長城分成九鎮來戍衛，修建的規模和功能完善都是歷代之最。而北京這一區域即薊鎮長城的修建最為用心也最為堅固，同時工程體量也是明長城最大。因為明朝最主要威脅來自西北蒙古草原，而北京一線長城的關隘又是蒙古南下的要衝，這裡負責拱衛京師的安全以及明皇陵和社稷的安危，因此在萬里長城中又是重中之重。

2017 金山嶺長城

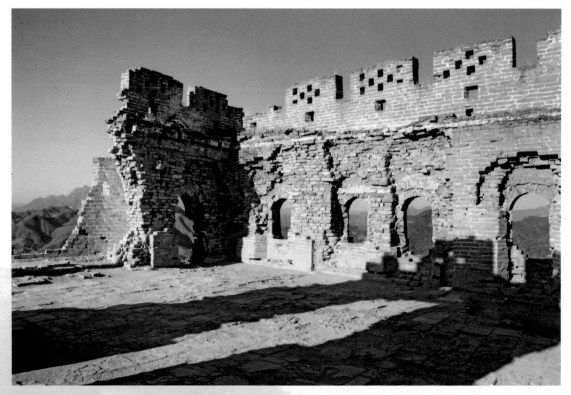

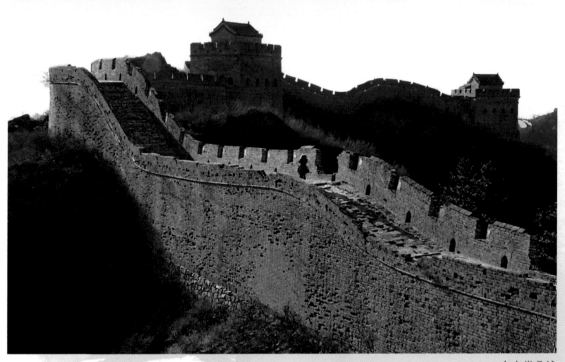

2017 金山嶺長城

規模雄渾的金山嶺長城，像一條巨龍盤踞於峻嶺崇山之上，人行走其中顯得相當渺小，漫漫城牆，蜿蜒起伏，敵樓重複，垛口連綿。親自登長城才能體會其雄奇偉大，空手徒步已是甚耗體力，而古時動力機械缺乏的年代，一磚一瓦都靠人馬騾駝來搬運。在這山高路險的荒山野嶺，建起體量這麼龐大的萬里長城，真是令人讚嘆，難怪被譽為世界新七大奇蹟之首。

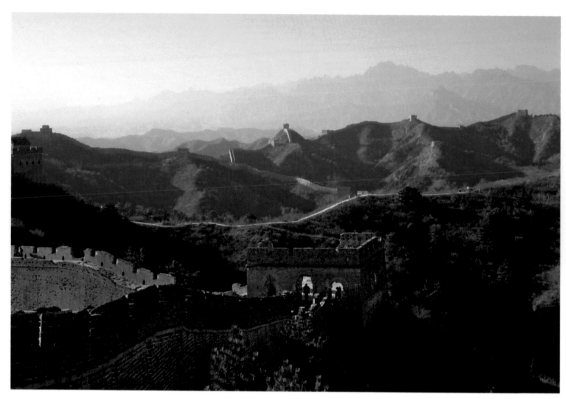

萬里長城萬里長，自古歷代以來修長城者眾。明初大將徐達也主持修建過北京一帶長城，而戚繼光擔任薊鎮總兵時考察過這一帶長城，認為有很多設計不合理，除堅固度不足以外，攻擊和防守的功能也不夠好。因此把自己對長城的修建規劃上書朝廷，得到當時首輔（相當於宰相）張居正的賞識，有了文官集團首領和國家財力的支持，才得以讓東起山海關西至居庸關的薊州長城，在修建後成為萬里長城的精華地段。

古代沒有飛機、炸彈，更沒有導彈和核彈，即使擁有火砲想要摧毀堅固無比的長城也不容易，更不用說冷兵器時代只有刀弓劍馬。因此崇山峻嶺之中只要關隘封鎖，那就是一夫當關，萬夫莫敵。歷史上太多的實例都是長城開關，舉國興亡，一個關口就是一個國家的命運。明朝遼東總兵吳三桂，一怒為紅顏，開山海關引清兵入關，最後導致明朝滅亡，因而自古長城的爭奪，就是一個民族生死存亡的戰役。

2017 金山嶺長城

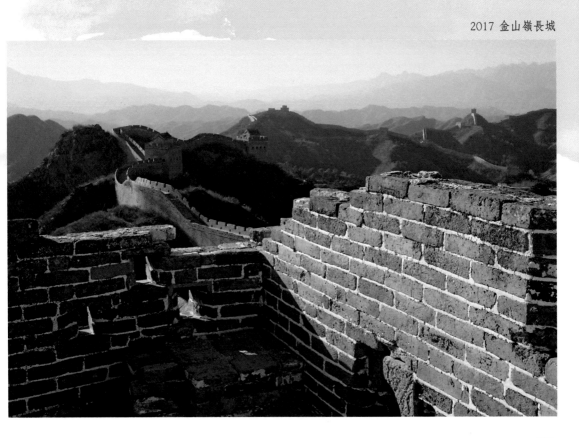

長城雖然堅固無比，但這裡發生的戰火太多，承載著歷史的傷痛太重，因此也隨處可以看到歲月滄桑的面貌。雖說明長城重修時相當用心，但它也是在舊有的長城基礎上加以改良擴建，因此這裡面也有可能夾雜著秦石漢磚，俗話說「羅馬不是一天造成的」，這句話用在長城更合適。萬里長城絕不是一天造成的，兩千年來中華民族歷朝各代不斷的毀壞又修建，不斷的鬥爭又融合，才造就今日長城萬里的規模。

中國有一句成語叫「自毀長城」，魏晉南北朝時，南朝的宋國大將檀道濟因為名聲顯赫，手下部將又都驍勇善戰，受忌於朝中大臣，昏庸的宋文帝劉義隆以企圖謀反將檀道濟入獄，隨後其兒子和部將也遭誅殺。檀道濟臨死刑前，飲下一斛酒大吼道：「你們這樣做是自毀長城啊！」檀道濟死後，北魏兵臨城下直逼宋都建康，宋文帝後悔莫及，站在城上感嘆道：「假若檀道濟尚在，何以至此啊！」

2017 金山嶺長城

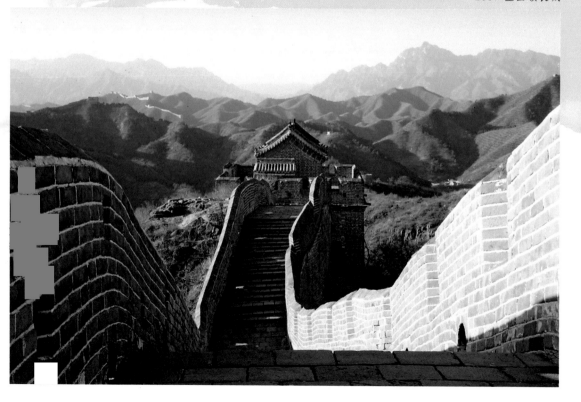

歷史的輝煌與滄桑：北京帝都攝影文集

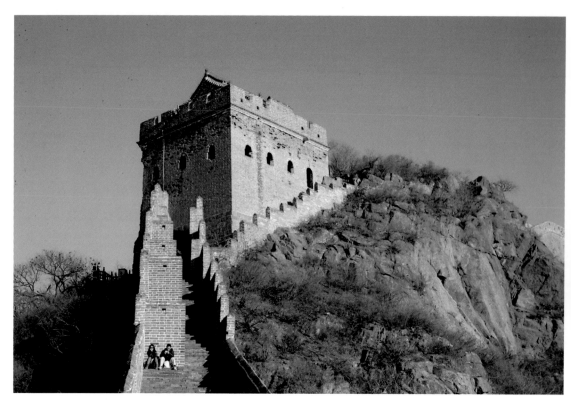

2017 金山嶺長城

中國的萬里長城被全球票選為世界新七大奇蹟榜首。除了它富含悠久的歷史文明，同時也是全人類共同的文化遺產，北京這一帶的明長城保存良好，成了著名的旅遊景點，這裡更是外國背包客的最愛。登長城不但能鍛鍊體能，而且一條長城兩面風景，登高極目遠眺，視野無限。春天繁花點綴山頭，夏日林木茂鬱蔥蔥，金秋紅葉層林盡染，冬季群山白雪連綿。身為中國人，一輩子一定要登一次長城，才了無遺憾。

長城上的狗尾草，長在城牆的最頂端，隨風搖曳，銀光熠熠。這些狗尾草在這裡自生自滅，不知歷經幾番朝代的更迭和烽火的摧殘，也不知在此看過多少官兵戰死他鄉。驚訝於鼠尾草小生命的卑微和頑強，令我想起晚唐詩人陳陶的《隴西行》：「誓掃匈奴不顧身，五千貂錦喪胡塵。可憐無定河邊骨，猶是春閨夢裡人。」

2017 金山嶺長城

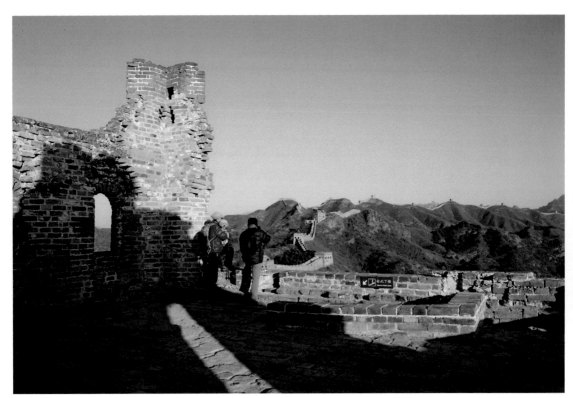

2017 金山嶺長城

昔日長城金戈鐵馬，如今塞北烽火已遠。戰亂年代，民不聊生，甚者易子而食，太平時期，豐衣足食，遊客連寵物小狗都抱上長城了。看盡古今中外歷史，世界有些地方即便戰事少有，也發展有限，但中國這個文明古國，歷經五千年的演化，從歷史的長河來看，不管經過多少朝代更迭，總是合久必分，分久必合，只要給它一個和平年代，它就能夠繁榮昌盛，重新站上歷史的舞台。

講到自毀長城，長城被古代喻為國家軍隊和命脈之所繫，而自古自毀長城的帝王不在少數。除了「自毀長城」成語出處南朝宋文宗殺檀道濟而亡於北魏之外，還有春秋吳王夫差殺大夫伍子胥致吳滅於越；戰國趙王殺李牧而亡於秦；宋高宗趙構殺抗金名將岳飛，導致日後加速南宋的滅亡；明崇禎皇帝朱由檢殺抗後金（滿清前身）名將袁崇煥，最後成為亡國之君。歷代凡誅殺忠臣良將而親小人奸佞之帝王者，到最後無一不是自毀長城而走向亡國的命運。

2017 金山嶺長城

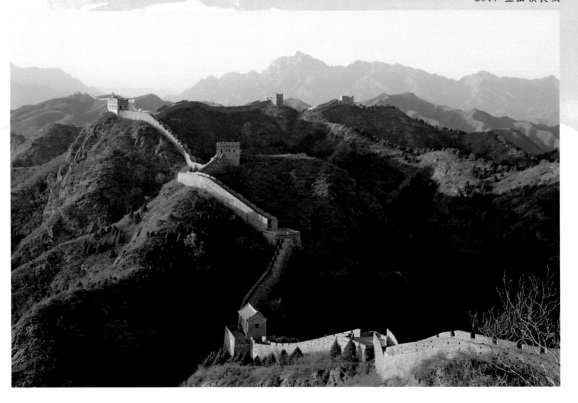

從1992年到2017年這25年裡，我已四度登上長城。最近這一次是參加劉泰雄老師的內蒙古攝影團，順便來爬金山嶺長城的。劉泰雄老師是陸戰隊軍官退役，帶隊認真嚴謹，行動效率準時，盡顯軍人本色，我們稱他教官。我和同學Anthony周（攝影團友人稱耶穌哥）早有預謀，我們在承德時事先買了北京二鍋頭，打算上長城時來個「日落金山嶺，乾杯二鍋頭」，我們想，對於酒鬼來說，那將會是一個令人興奮和難忘的時刻。

2017 金山嶺長城

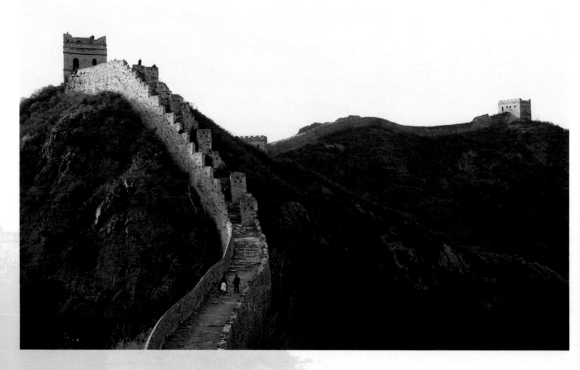

2017 金山嶺長城

長城各處特色各異，而金山嶺長城的落日是相當有名的。這裡除了一般遊客來此觀日落，更多是愛好攝影的朋友匯聚於此，長城雖長但拍攝日落的絕佳地段早已人馬齊聚，一位難求。日落的光芒把連綿的山脈裹上一層金光，而盤踞在山脈起伏的長城，宛如一條金龍翻騰於滄浪之上。我在一處長城崩塌的缺口，望著連綿不絕的山陵，這個歷史意義上的塞外，單于早已遠遁而如今匈奴安在？霞光漫漫中，我彷彿聽到金戈鐵馬的殺聲，迴盪在群山，又慢慢消失於四野。

2017 金山嶺長城

當金山嶺的落日已盡，遊客也逐漸散去，此時層峰疊嶂，籠罩在黃昏的霞光和霧靄中。站在長城的樓台上遠眺塞外，暮色蒼茫中令人有一種天高地闊，遺世獨立的感嘆，於是想起初唐詩人陳子昂的《登幽州台歌》：「前不見古人，後不見來者。念天地之悠悠，獨愴然而涕下。」陳子昂當年感嘆懷才不遇，登幽州台（薊北樓）做此詩，幽州台即在今日北京大興，此刻離我似乎就在不遠處。

當金山嶺的暮色霞光褪去，遠山升起了月亮和星星。第一次望著長城月色如水，站在這遙遠的塞北之地，憶起了一首唐朝西北民歌《哥舒歌》：「北斗七星高，哥舒夜帶刀。至今窺牧馬，不敢過臨洮。」臨洮在今甘肅岷縣一帶，是秦長城西部的起點，這首傳唱於唐代的西北民歌，是歌頌當時戍守邊塞的唐朝大將哥舒翰而作。

2017 金山嶺長城

2017 金山嶺長城

古人寫詩常常觸景生情而懷古憶今。寒冬蕭索，草木寂寥，凝望長
城月色，心頭不得不浮上王昌齡的《出塞曲》：「秦時明月漢時
關，萬里長征人未還。但使龍城飛將在，不教胡馬度陰山。」漢朝的
飛將軍李廣也是一名悲劇英雄，他的盛名威震塞外，胡人聽到就怕，
一生征戰，功高勞苦，可惜運氣欠佳。最後一次和衛青分進合擊，遠
征匈奴，因迷途而錯失良機，受到大司馬衛青帳下責難，憤而自刎，
令人不勝唏噓。

　　王昌齡是唐代邊塞詩人代表，他進士及第曾任官校書郎，但仕途坎坷並不得志，後被貶為龍標尉，世稱「王龍標」。然而他在唐詩的成就相當出色，尤以七言絕句見長，有「七絕聖手」的美譽。王昌齡當官前曾遊歷隴西邊塞，他的成名邊塞詩大都作于此，下面是他的《從軍行》：「青海長雲暗雪山，孤城遙望玉門關。黃沙百戰穿金甲，不破樓蘭終不還。」

2017 金山嶺長城

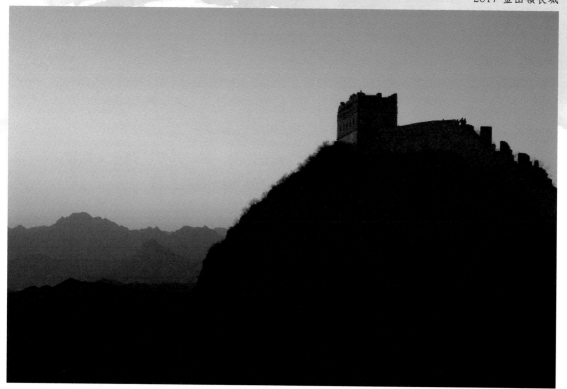

2017 金山嶺長城

談到邊塞詩就不能不提唐代詩人王之渙。王之渙平生詩作大都散失，傳世甚少，但他有兩首詩家喻戶曉，甚為出名，一首是《登鸛雀樓》，另一首是《涼州詞》：「黃河遠上白雲間，一片孤城萬仞山。羌笛何須怨楊柳，春風不度玉門關。」此詩意境高遠，淒怨悲壯，把西北邊境的情景表達得相當深刻，難怪後人爭相傳唱，王之渙僅憑此首就榮登邊塞詩人的美譽。

邊塞詩雖然都是描寫邊陲要塞的軍旅征戰和戰地風光，但有褒有貶，有歌功頌德，有悲天憫人，有以古諷今，也有批判當朝。邊塞詩因人風格迥異，若論豪情壯志，視死如歸，首推唐代詩人王翰的《涼州詞》：「葡萄美酒月光杯，欲飲琵琶馬上催。醉臥沙場君莫笑，古來征戰幾人回。」王翰進士及第且才華洋溢，但因性格豪邁，不拘小節，當官多次被貶，王翰傳世之作不多，但僅憑這首代表作便足以令其流芳千古，此刻月光灑落長城垛口，我似乎聽到遠處王翰豪爽的喝酒笑聲。

2017 金山嶺長城

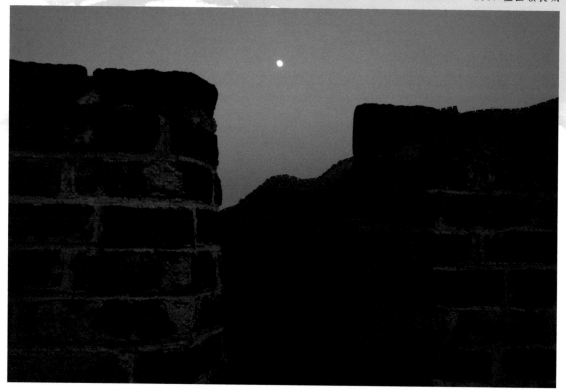

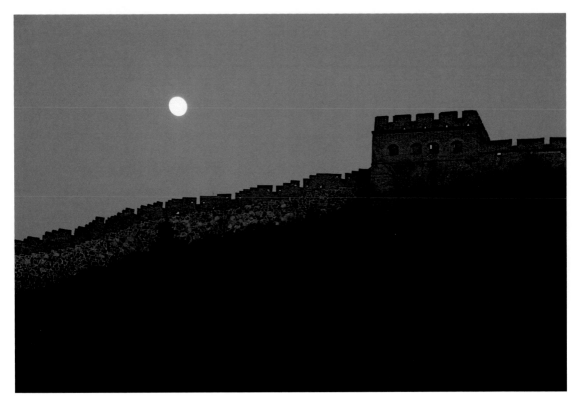

2017 金山嶺長城

月亮高掛在長城的上頭，憶起邊塞詩就不能漏掉唐朝詩人王維。其實王維的詩路很廣，幽靜深邃常帶有禪意，也被評為「詩中有畫，畫中有詩」。王維狀元及第，很有才學，在監察御史工作期間奉命出使塞上，寫下著名的《使至塞上》：「單車欲問邊，屬國過居延。征蓬出漢塞，歸雁入胡天。大漠孤煙直，長河落日圓。蕭關逢侯騎，都護在燕然。」王維雖然沒被列入典型的邊塞詩人，不過他的「大漠孤煙直，長河落日圓」已被列為邊塞風光的名句。

唐代詩人王維最為人傳誦的邊塞詩首推《渭城曲》又名《送元二使安西》：「渭城朝雨浥輕塵，客舍青青柳色新。勸君更盡一杯酒，西出陽關無故人。」王維曾任安西節度使判官，這首送友人出塞的詩充滿離別的情意。此刻金山嶺長城上，明月如水夜如霜，天地寂靜，樹影如墨，下山的路上，長城逐漸消失在夜的盡頭，沉浸在歷史無盡的風月裡。

2017 金山嶺長城

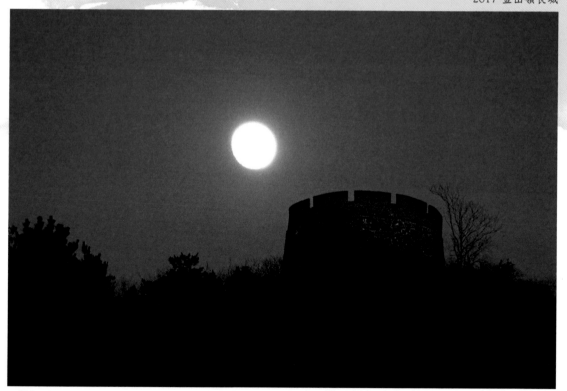

後記

　　一座城市之所以迷人，不僅在於美麗的風景，可口的美食和眾多名勝古蹟，更在於它厚重的文化底蘊和豐富的歷史人文。北京，這個古老的帝王之都，雖然現存古蹟以明清兩代為主，一旦身臨其境仔細走訪，又彷彿可以穿越時空，夢迴唐宋，重返秦漢，直通戰國和上古。在文化的長河裡不停地遊走，憶起遙遠的舞台裡，那些無法令人忘懷的人物和事件。如今你若有機會旅訪北京，假如不要走馬看花，你可以細細展望它日新月異的現代化風貌，也可以深深感受它昔日歷史的輝煌與滄桑。

唐代詩人王維最為人傳誦的邊塞詩首推《渭城曲》又名《送元二使安西》：「渭城朝雨浥輕塵，客舍青青柳色新。勸君更盡一杯酒，西出陽關無故人。」王維曾任安西節度使判官，這首送友人出塞的詩充滿離別的情意。此刻金山嶺長城上，明月如水夜如霜，天地寂靜，樹影如墨，下山的路上，長城逐漸消失在夜的盡頭，沉浸在歷史無盡的風月裡。

2017 金山嶺長城

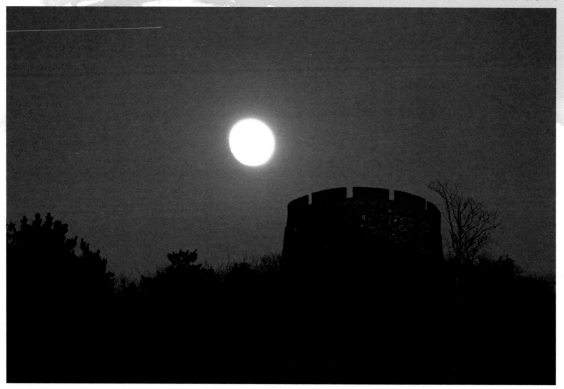

後記

　　一座城市之所以迷人，不僅在於美麗的風景，可口的美食和眾多名勝古蹟，更在於它厚重的文化底蘊和豐富的歷史人文。北京，這個古老的帝王之都，雖然現存古蹟以明清兩代為主，一旦身臨其境仔細走訪，又彷彿可以穿越時空，夢迴唐宋，重返秦漢，直通戰國和上古。在文化的長河裡不停地遊走，憶起遙遠的舞台裡，那些無法令人忘懷的人物和事件。如今你若有機會旅訪北京，假如不要走馬看花，你可以細細展望它日新月異的現代化風貌，也可以深深感受它昔日歷史的輝煌與滄桑。

國家圖書館出版品預行編目資料

歷史的輝煌與滄桑：北京帝都攝影文集／楊塵著. --初版.--
新竹縣竹北市：楊塵文創工作室，2020.12
　　面；　公分.
ISBN 978-986-99273-1-4（精裝）
1.攝影集 2.散文集 3.歷史集
958.33　　　　　　　　　　　　　109009161

楊塵攝影文集（02）

歷史的輝煌與滄桑：北京帝都攝影文集

作　　者　楊塵

攝　　影　楊塵

發 行 人　楊塵

出　　版　楊塵文創工作室

　　　　　302-64新竹縣竹北市成功七街170號10樓

　　　　　電話：（03）6673-477

　　　　　傳真：（03）6673-477

設計編印　白象文化事業有限公司

　　　　　專案主編：林孟侃　經紀人：吳適意

經銷代理　白象文化事業有限公司

　　　　　412台中市大里區科技路1號8樓之2（台中軟體園區）

　　　　　出版專線：（04）2496-5995　　傳真：（04）2496-9901

　　　　　401台中市東區和平街228巷44號（經銷部）

　　　　　購書專線：（04）2220-8589　　傳真：（04）2220-8505

印　　刷　基盛印刷工場

初版一刷　2020年12月

定　　價　500元

白象文化　印書小舖 PRESSSTORE出版平台　出版・經銷・宣傳・設計
www.ElephantWhite.com.tw　f 自費出版的領導者　購書 白象文化生活館